国家出版基金项目
NATIONAL PUBLICATION FOUNDATION

建军大业

纪念中国人民解放军建军 90 周年优秀美术作品集

《解放军美术书法》杂志编辑部　组织编写

北京出版集团公司

北京美术摄影出版社

图书在版编目（CIP）数据

建军大业 ： 纪念中国人民解放军建军90周年优秀美
术作品集 / 《解放军美术书法》杂志编辑部组织编写. —
北京 ： 北京美术摄影出版社，2018.11
ISBN 978-7-5592-0172-0

Ⅰ．①建… Ⅱ．①中… Ⅲ．①美术—作品综合集—中
国—现代 Ⅳ．①J121

中国版本图书馆CIP数据核字（2018）第182479号

责任编辑：王心源
助理编辑：王　欢
封面设计：毕　爽
责任印制：彭军芳

建军大业

纪念中国人民解放军建军 90 周年优秀美术作品集
JIANJUN DAYE

《解放军美术书法》杂志编辑部　组织编写

出　　版　北京出版集团公司
　　　　　北京美术摄影出版社
地　　址　北京北三环中路6号
邮　　编　100120
网　　址　www.bph.com.cn
总 发 行　北京出版集团公司
发　　行　京版北美（北京）文化艺术传媒有限公司
经　　销　新华书店
印　　刷　北京启航东方印刷有限公司
版印次　2018年11月第1版第1次印刷
开　　本　635毫米×965毫米　1/8
印　　张　36
字　　数　93千字
书　　号　ISBN 978-7-5592-0172-0
定　　价　298.00元
如有印装质量问题，由本社负责调换
质量监督电话　010-58572393

前言

中国人民解放军是中国共产党缔造和领导下的人民军队，自创建以来为人民解放、抵抗外侮、国防安全、祖国建设、服务人民和维护世界和平等事业建立了不朽的功勋。2017 年是中国人民解放军建军 90 周年，为再现人民军队的缔造和发展历程，彪炳人民军队的丰功伟绩，增进军民鱼水深情，我们编辑出版《建军大业——纪念中国人民解放军建军 90 周年优秀美术作品集》。

全书按照人民军队创建、成长的重要阶段和军队建设及职能的重要方面分为 5 个部分，即讴歌人民军队创建伟业的"星星之火　峥嵘岁月"，颂扬我军团结民众抵御外侮、护卫中华的"金戈铁马　壮怀激烈"，赞扬子弟兵守土卫疆、保境息民的"保家卫国　维护和平"，表现军民团结、军地共建的"鱼水情深　共铸辉煌"，展现现代军队风貌的"军旅生活　军人风采"。每一部分着重于人民军队建设的一个侧面，向广大人民群众全面呈现中国人民解放军缔造、发展、壮大的光辉历程，既有宏阔再现，也有细节刻画。透过本书，读者能够充分、全面地了解人民的军队，增进军民深情，增强每一个中国人的民族自豪感和历史使命感。

本书所辑录的作品均为历届重大军事题材美术作品展的优秀作品，题材新颖、立意深刻、画工精湛。一幅幅具有极强感染力的画作，让人能够强烈地感受到那些壮怀激烈的岁月、那些可歌可泣的英雄，生发爱党、爱国、爱军之情。

目录

109 | 保家卫国　维护和平

星星之火　峥嵘岁月

国画
油画
版画
雕塑

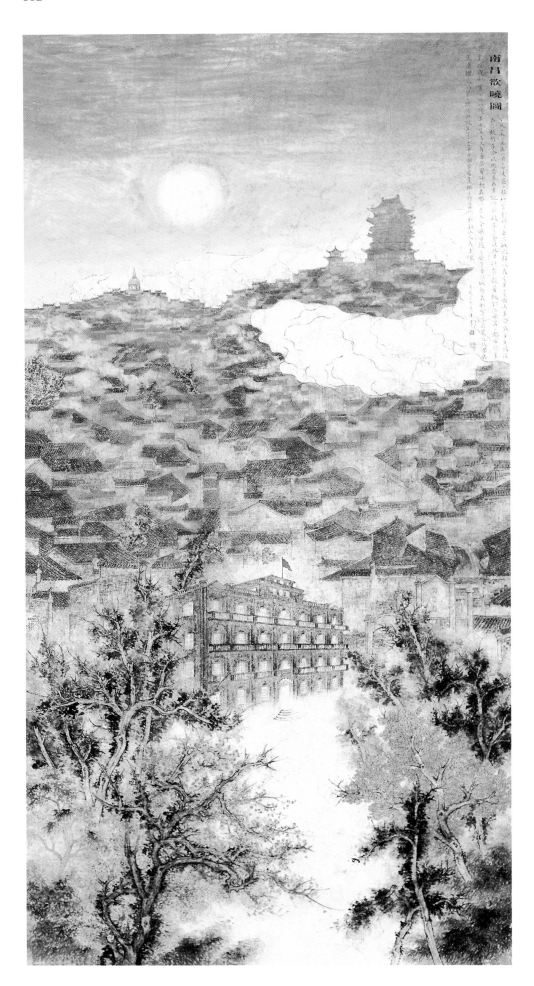

国画 | **南昌欲晓图**
蔡志中
120 cm×220 cm

国画 | **霜晨月**
孟可欣
110cm×240cm

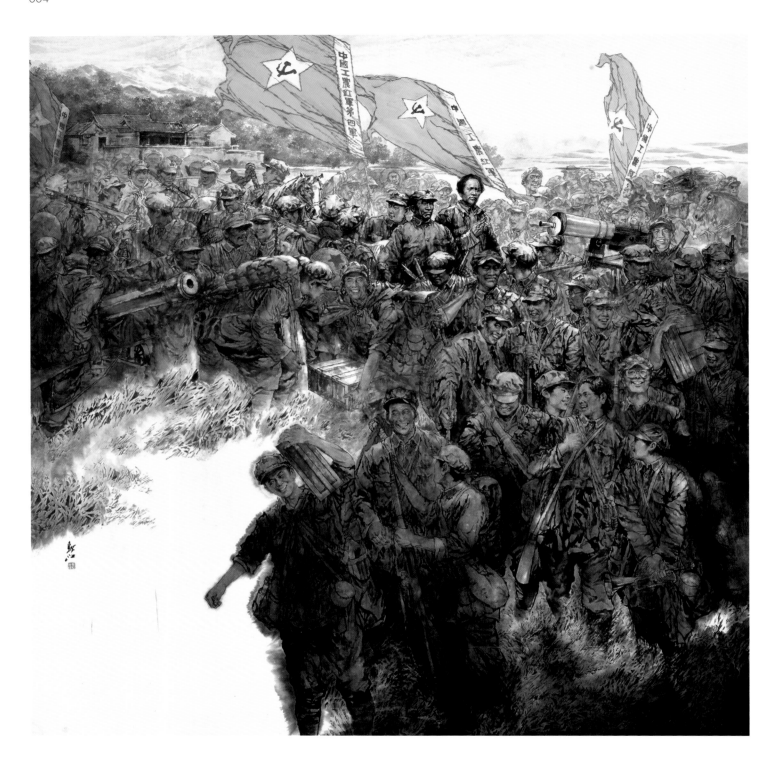

国画 | **祝捷**
邬江
200 cm×200 cm

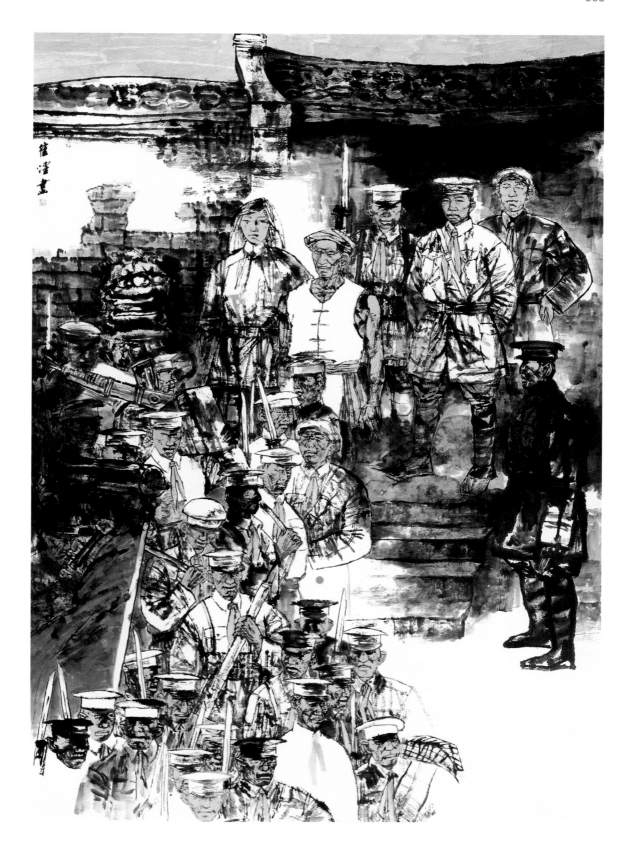

国画 | **平江起义**
崔跃
230 cm×332 cm

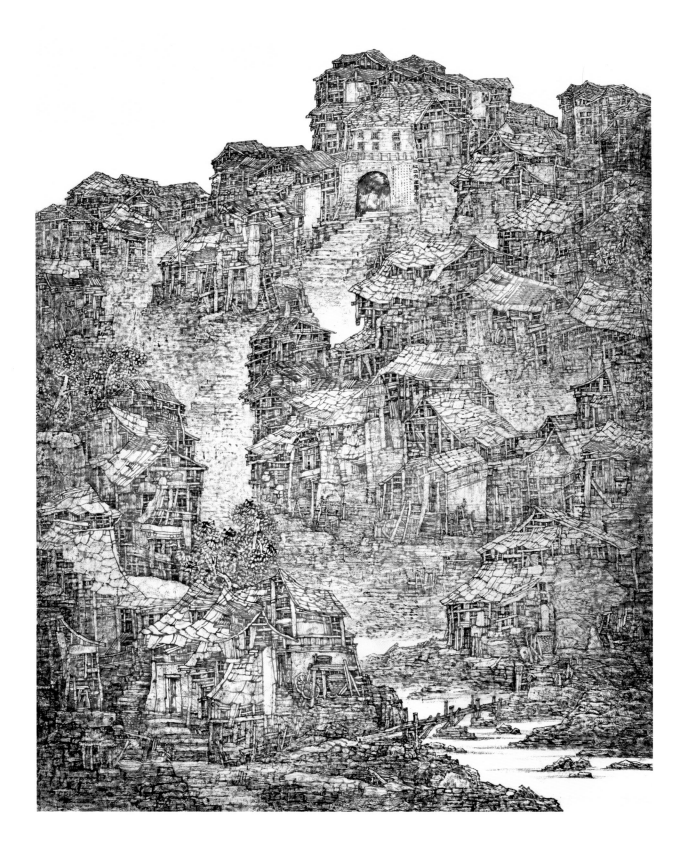

国画 | **红军经过的地方**
王习哲
190 cm×240 cm

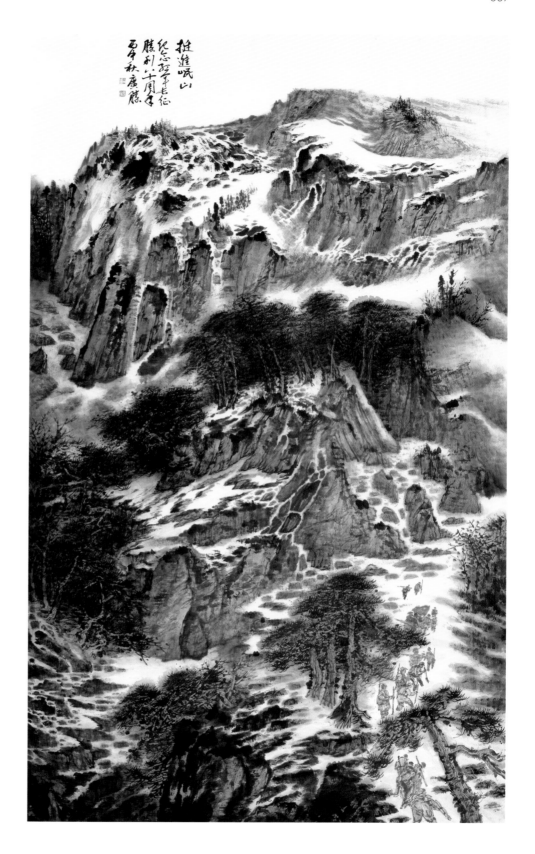

国画 | **挺进岷山**

曹广胜

144cm×246cm

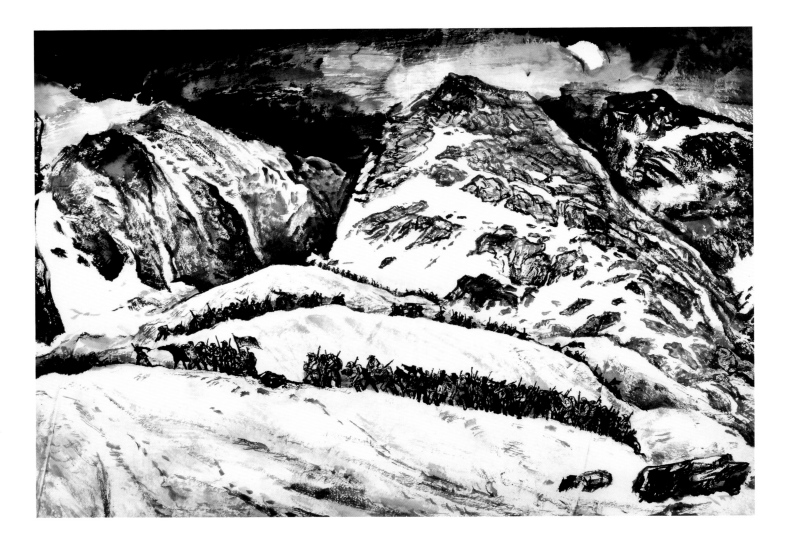

国画 | **爬雪山**
于立学
70cm×50cm

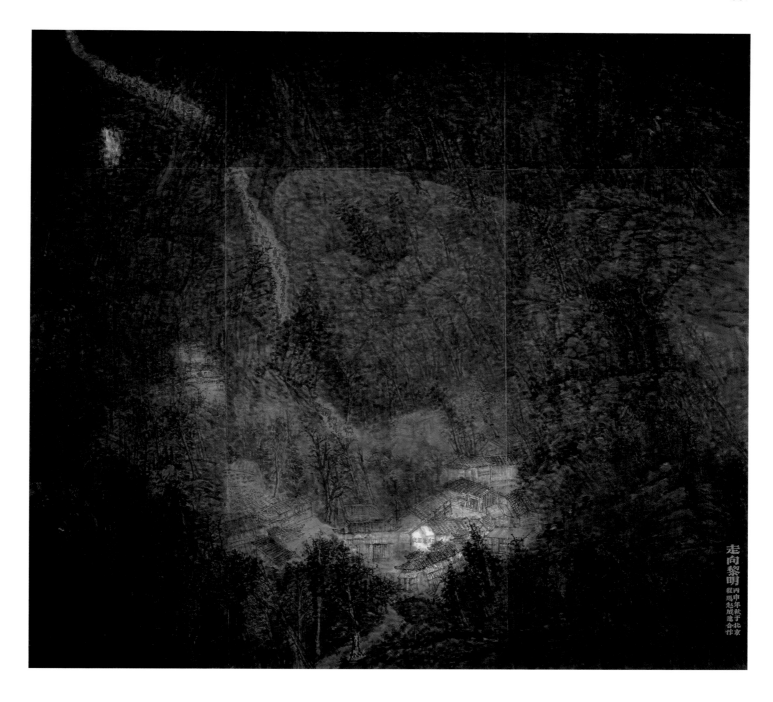

国画 │ **走向黎明**

程鹏　赵成建

250cm×130cm

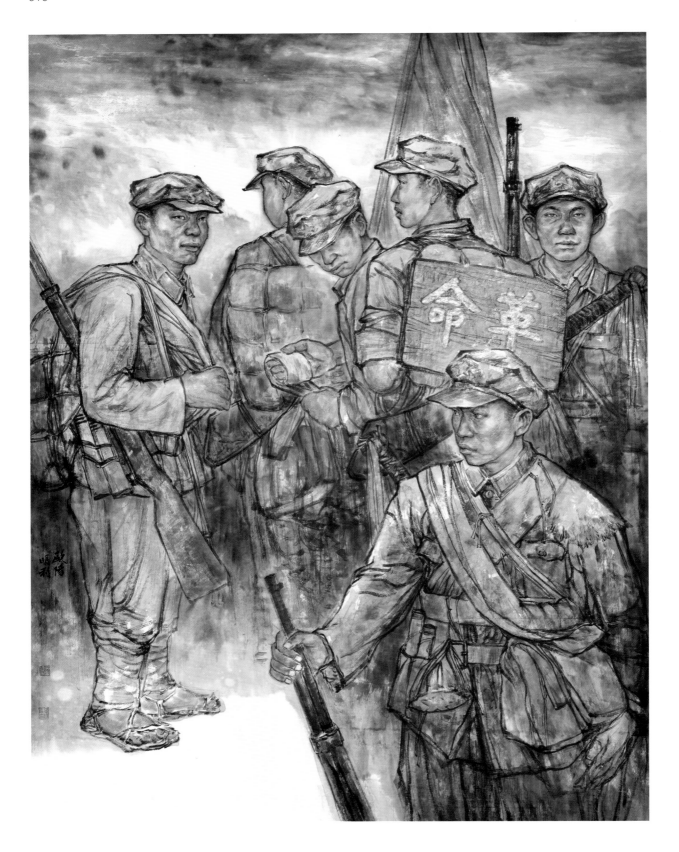

国画 | **曙光·1934**
欧阳明利
150 cm×200 cm

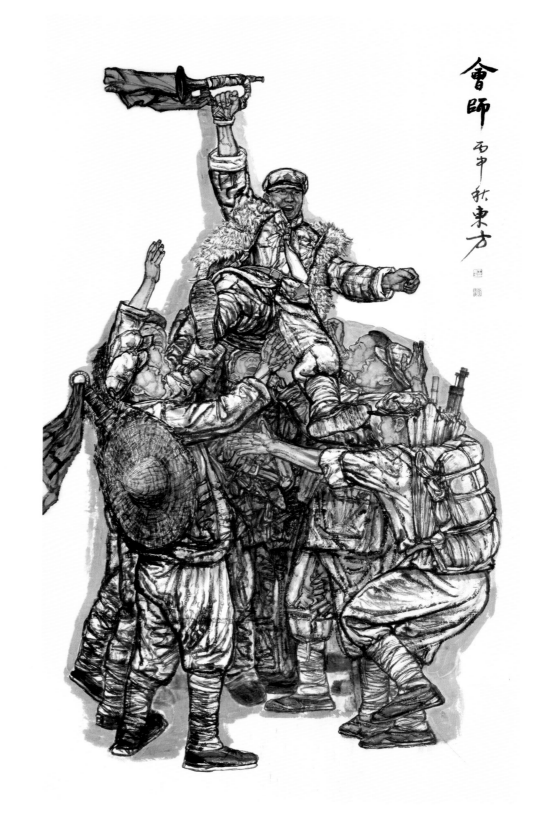

會師 丙申秋東方

国画 | **会师**
王东方
143cm×240cm

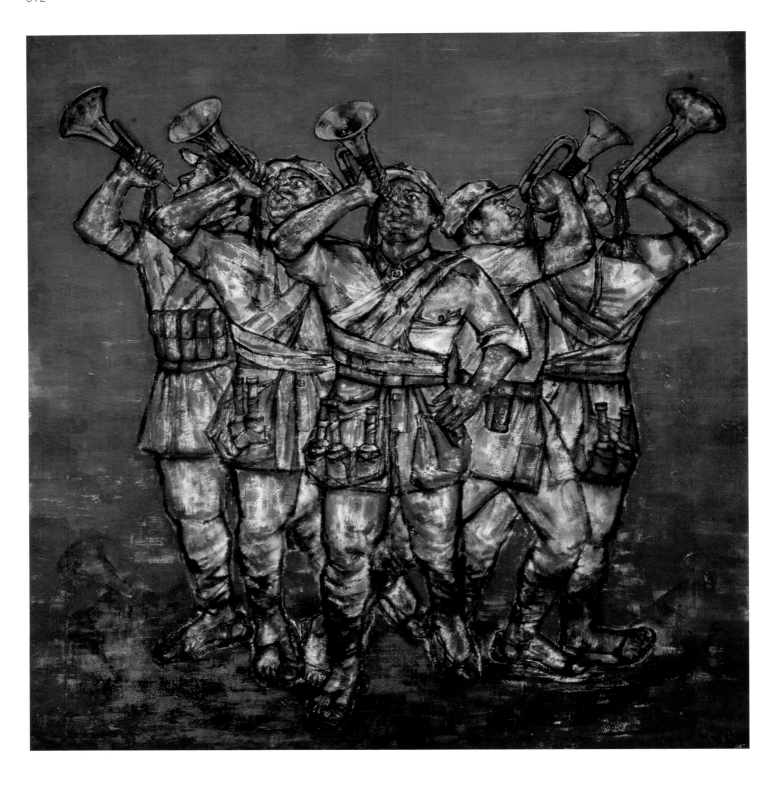

国画 | **号角**
陈思瑜　于淼
250 cm×250 cm

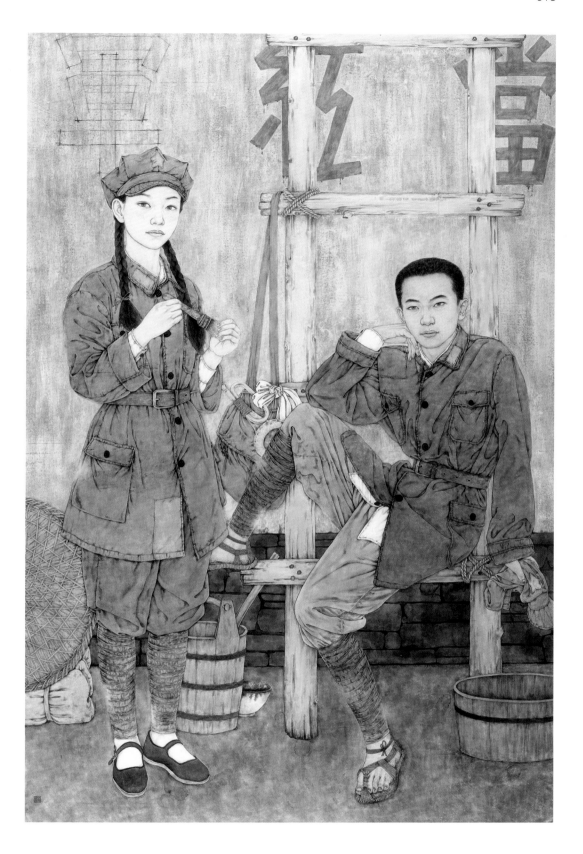

国画 | **那年那月**
李洪涛
140 cm×220 cm

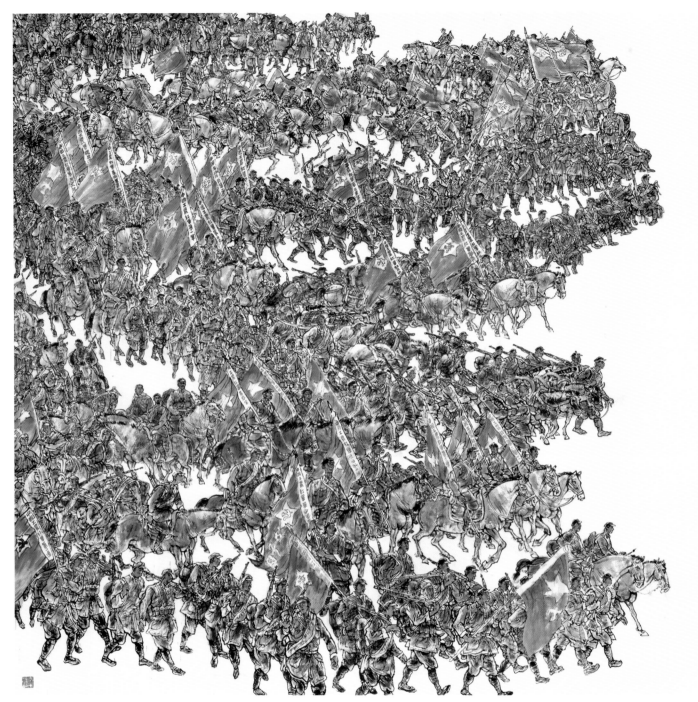

一杆杆红旗一杆杆枪

丙申季中秋建科写于北京西部

国画 | **一杆杆红旗一杆杆枪**
吴建科
200 cm×200 cm

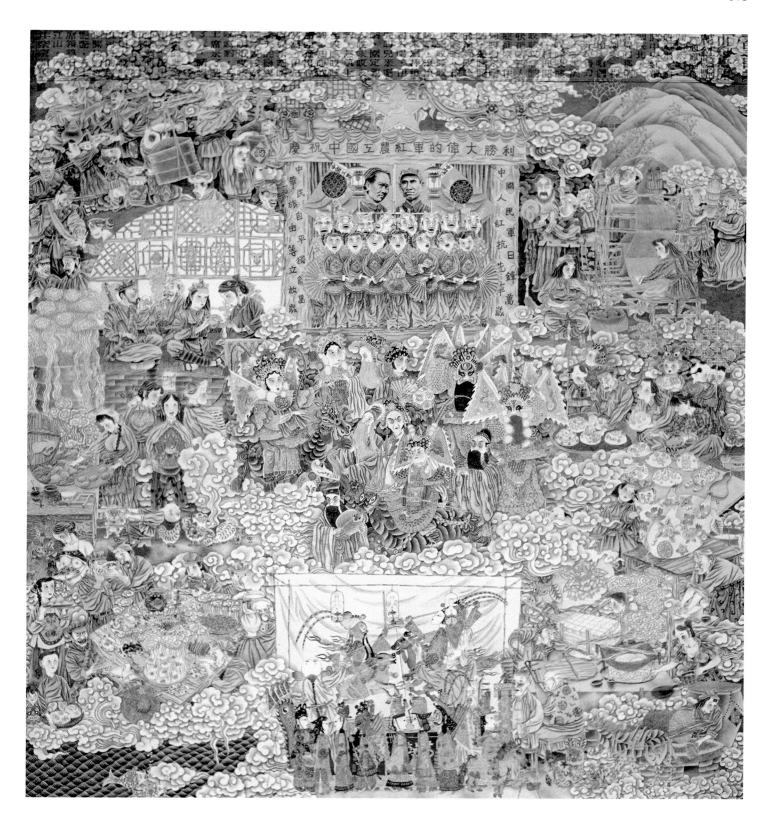

国画 | **山丹丹花开红艳艳**
柴京津
180cm×220cm

長征·二十五個一千里

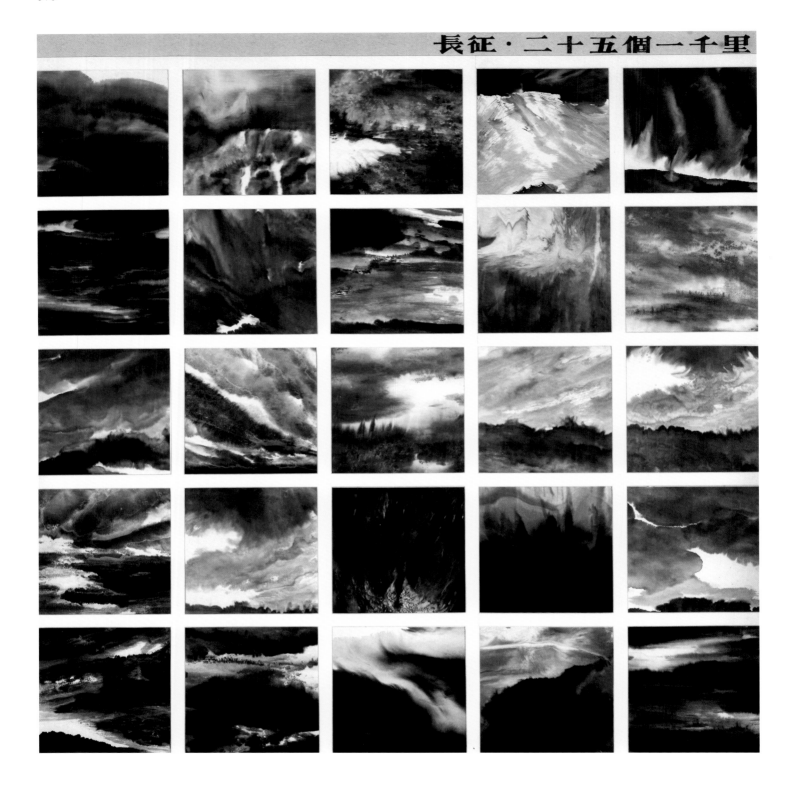

国画 | **长征·二十五个一千里**
李高龙
190 cm×200 cm

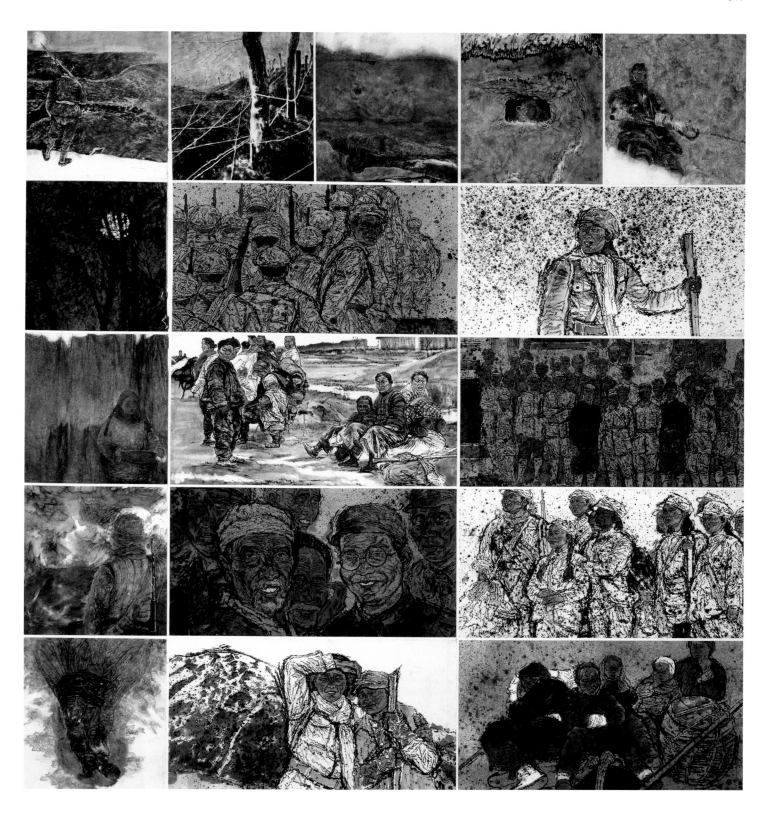

国画 | **光辉岁月**
张桂兰
180 cm×180 cm

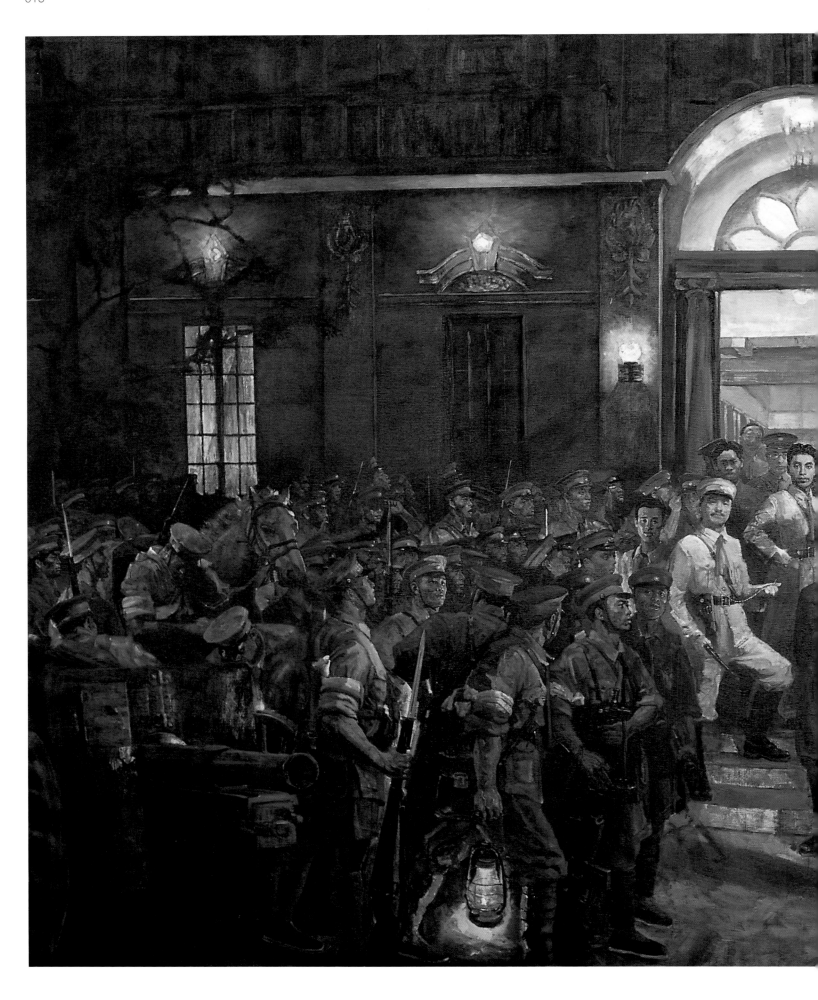

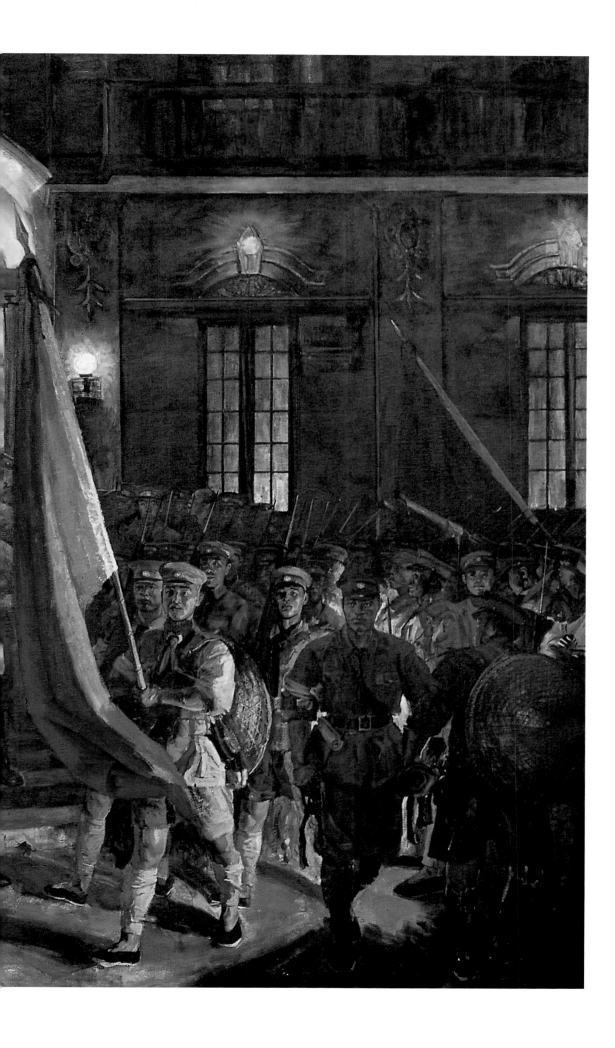

油画 | **南昌起义**
罗田喜　张长东
443cm×288cm

油画 | **雨后复斜阳**
陈树东
190 cm×154 cm

油画 | **关山阵阵苍**
陈树东
350 cm×260 cm

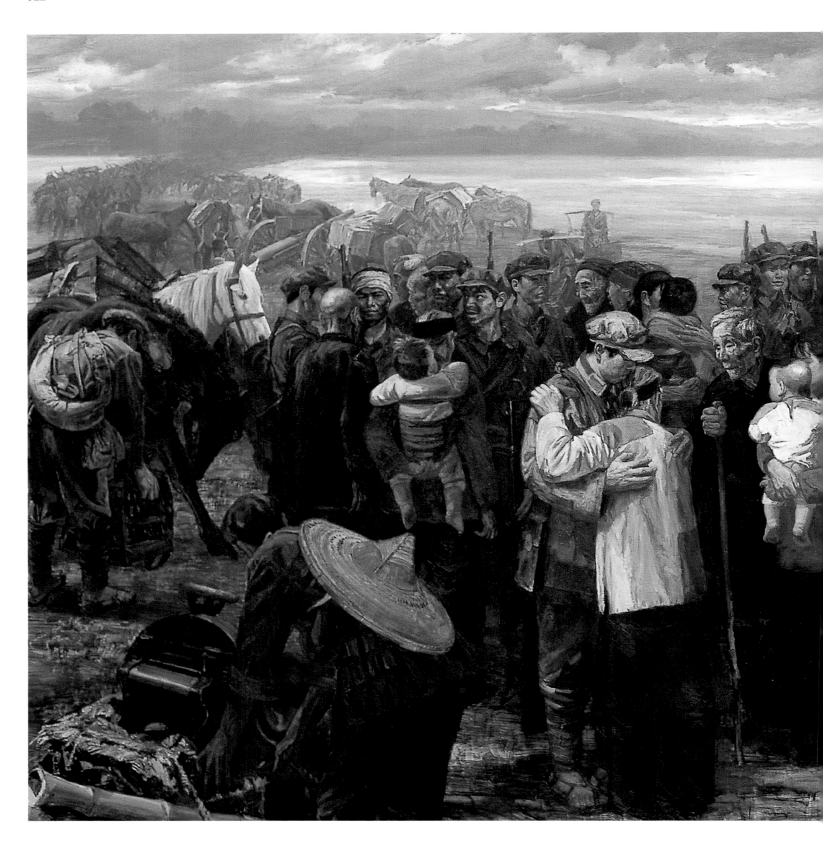

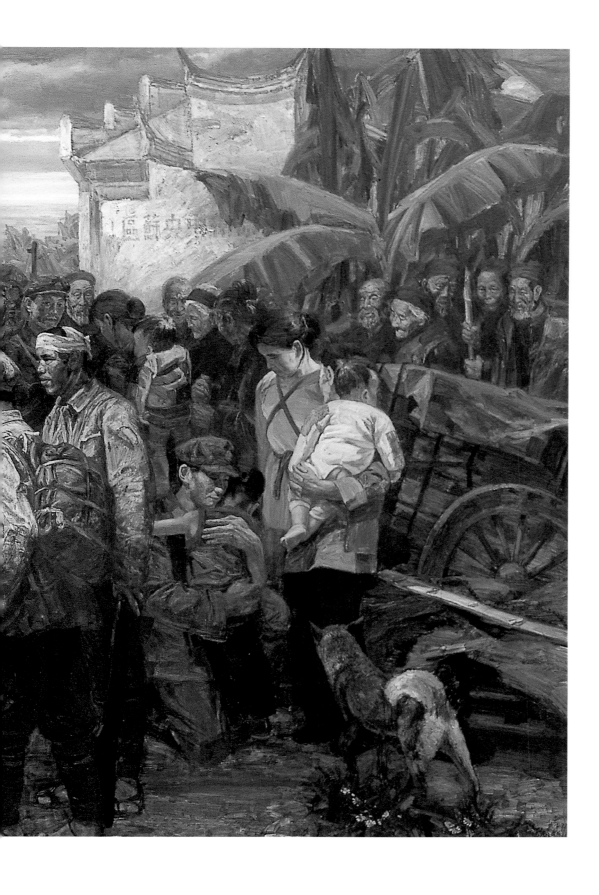

油画 ｜ **我们一定会回来**
孙立新
400 cm×220 cm

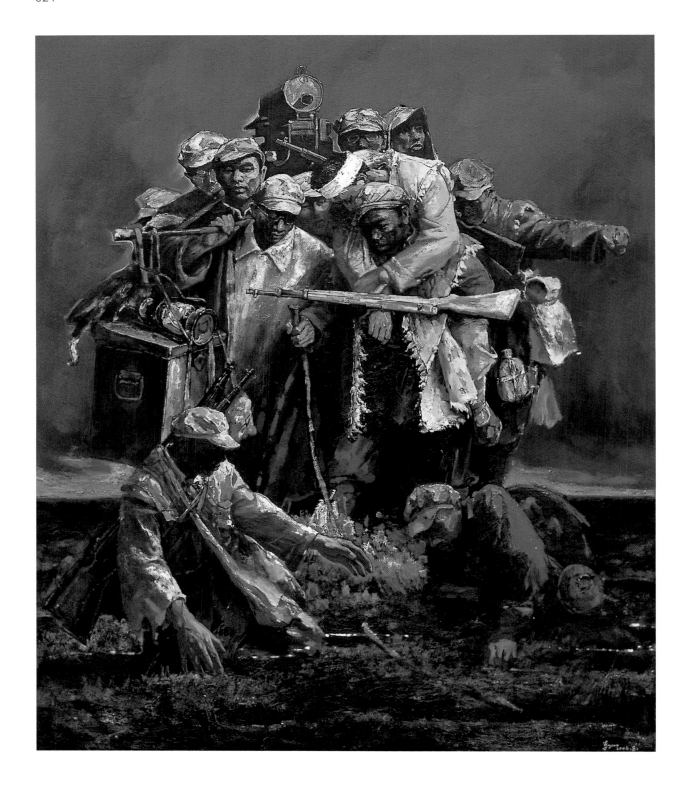

油画 | **走出泽地**
李如
150 cm×180 cm

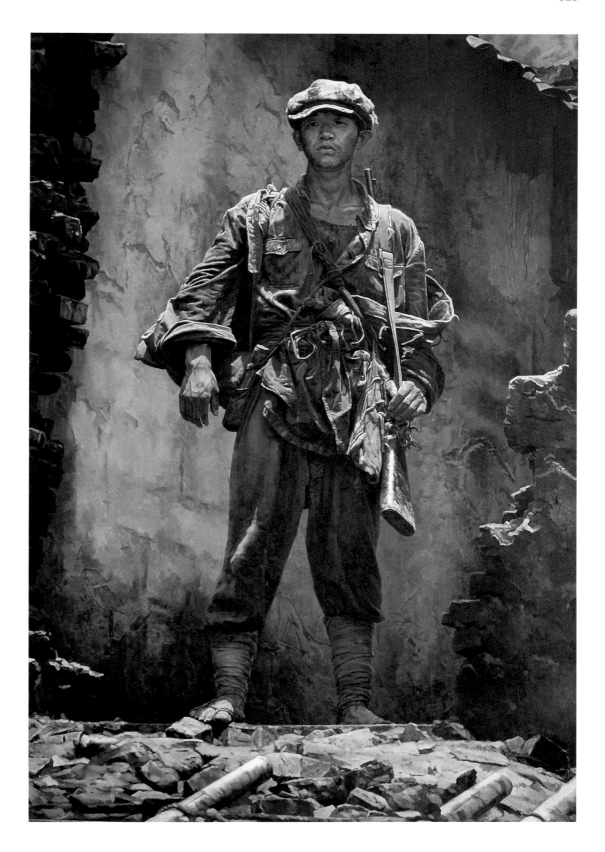

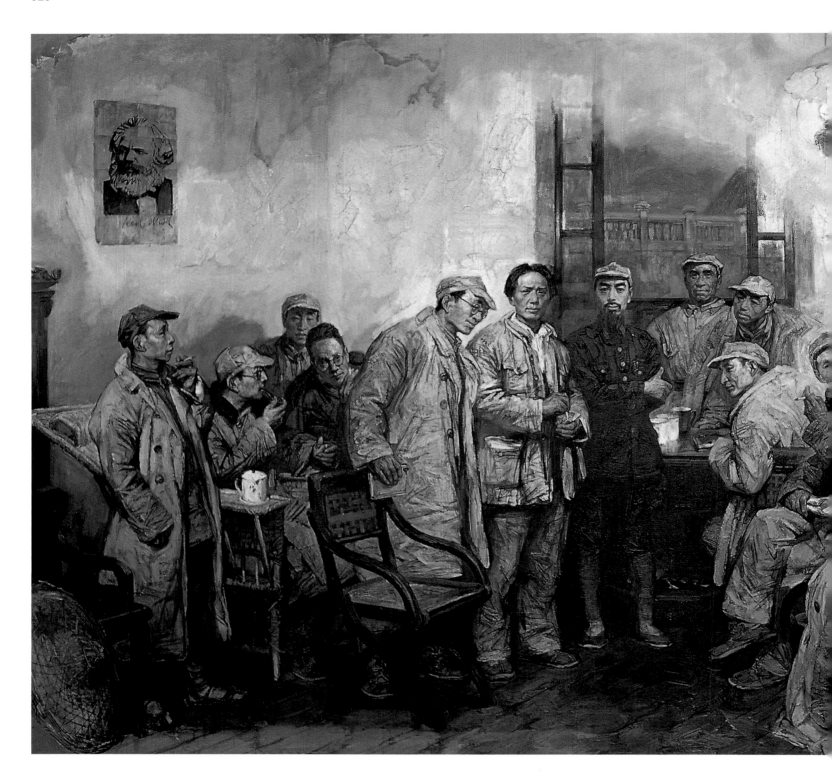

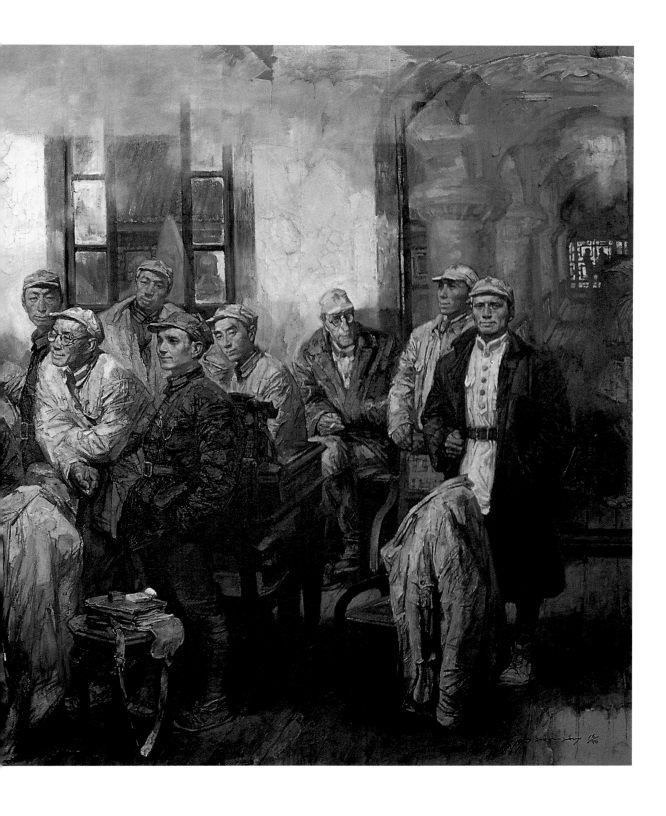

油画 | **遵义会议**
沈尧伊
600 cm×300 cm

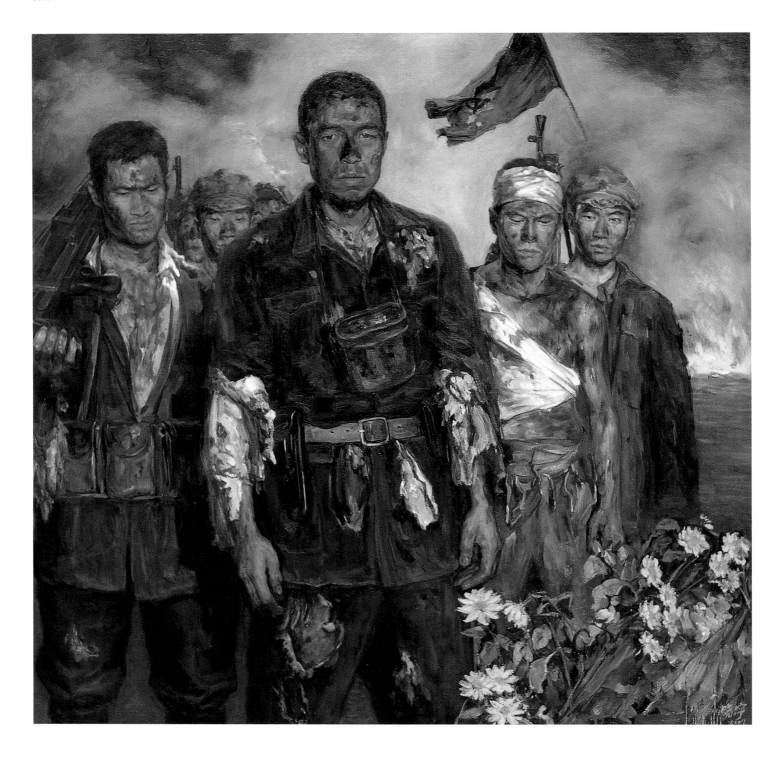

油画 | **战地黄花**
李晓宇
150 cm×150 cm

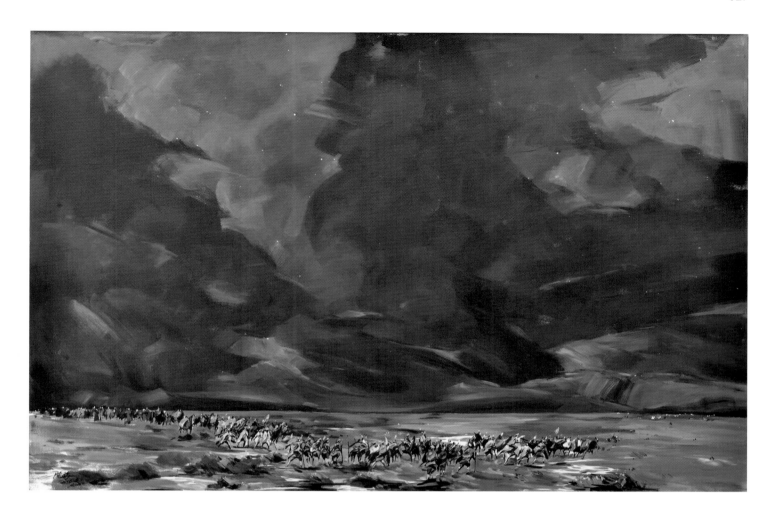

油画 | **星火燎原**
陈鹏
240cm×160cm

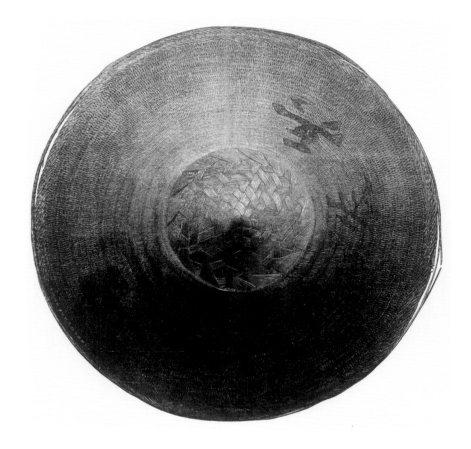

版画 | **见证·我编斗笠送红军**
喻涛
87.5 cm×87 cm

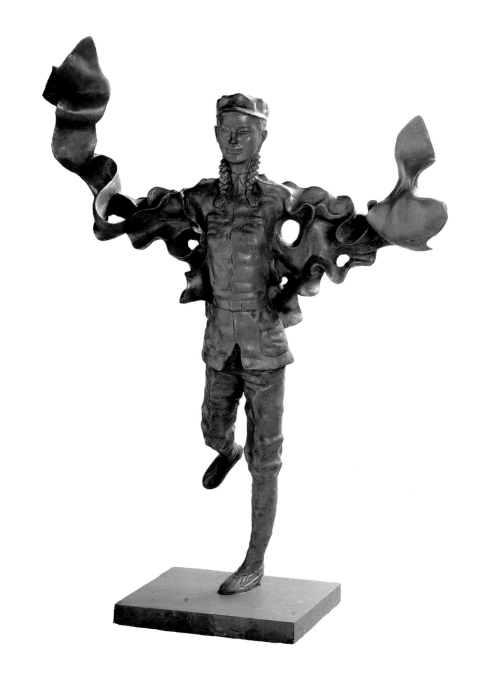

雕塑 | **青春之歌**
蒋楚
25 cm×22 cm×85 cm

金戈铁马　壮怀激烈

国画
油画
版画
雕塑

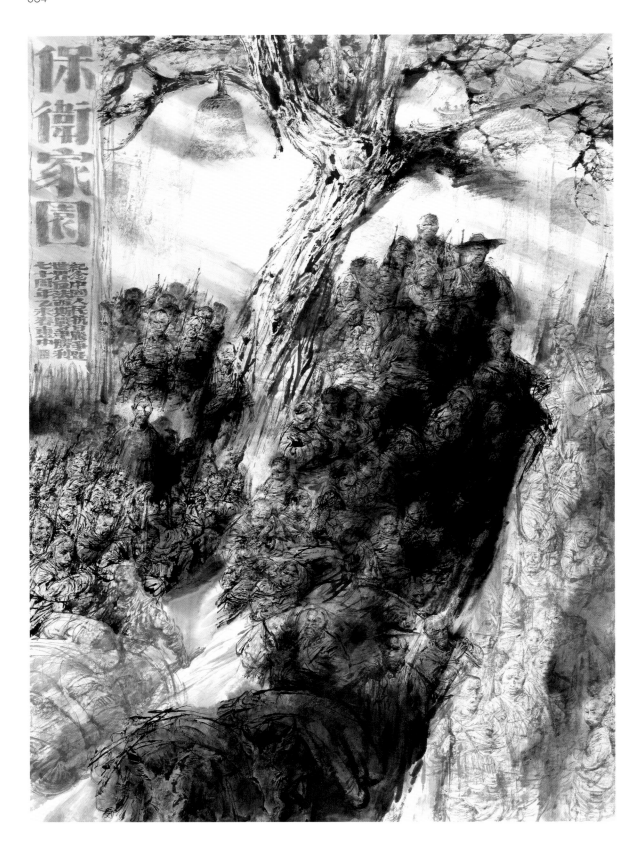

国画 | **保卫家园**
任惠中
195cm×260cm

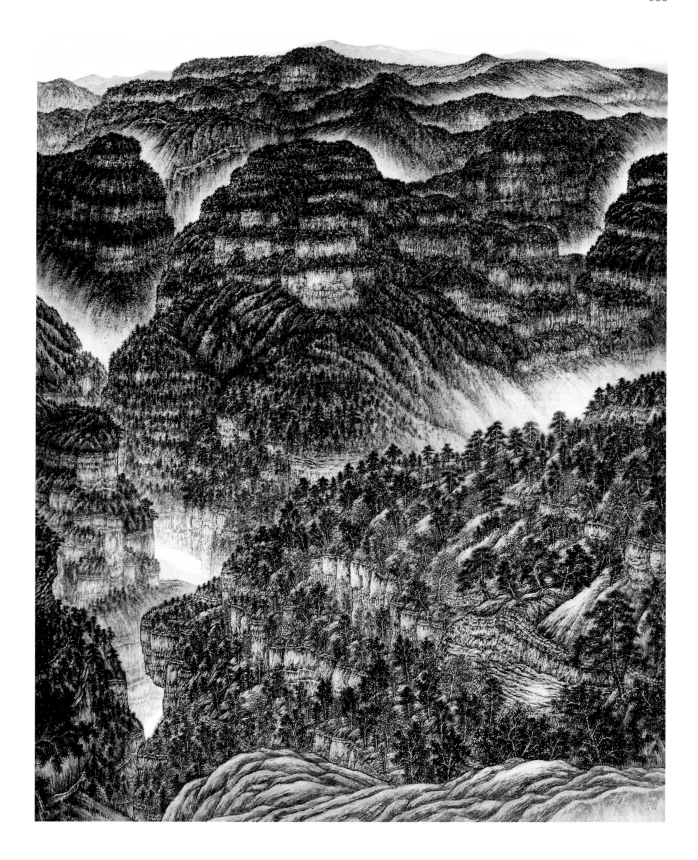

国画 | **太行魂**
王心刚
180cm×210cm

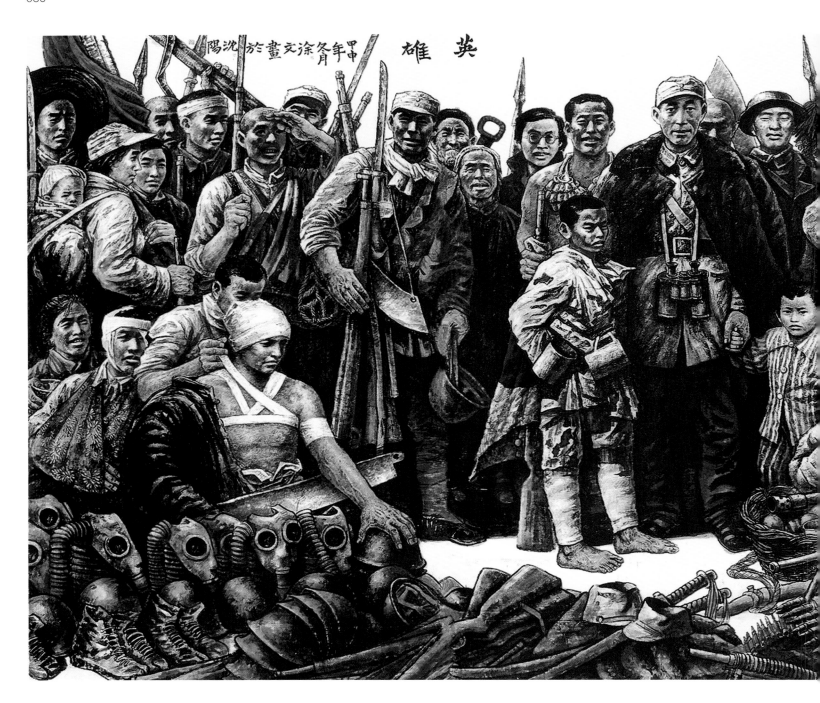

英雄

甲年冬涂文画於沈陽

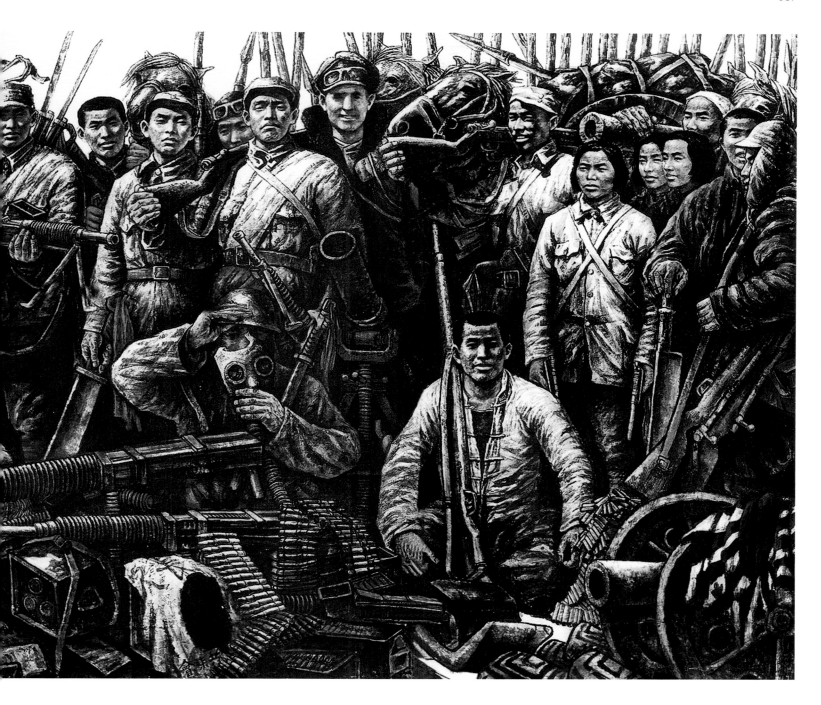

国画 | **英雄**
徐文
760 cm×300 cm

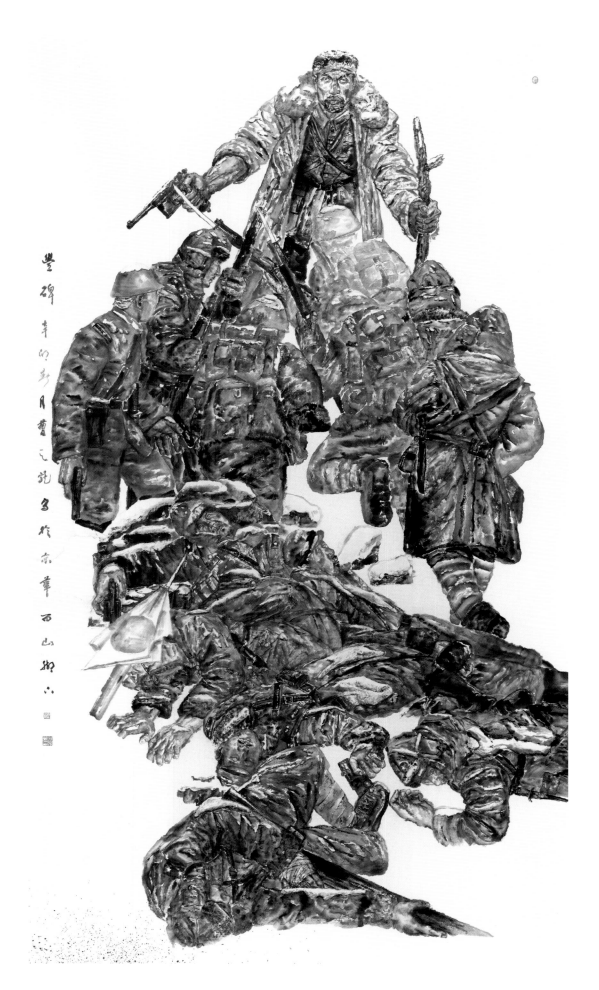

国画 | **丰碑**
曹天龙
180 cm×300 cm

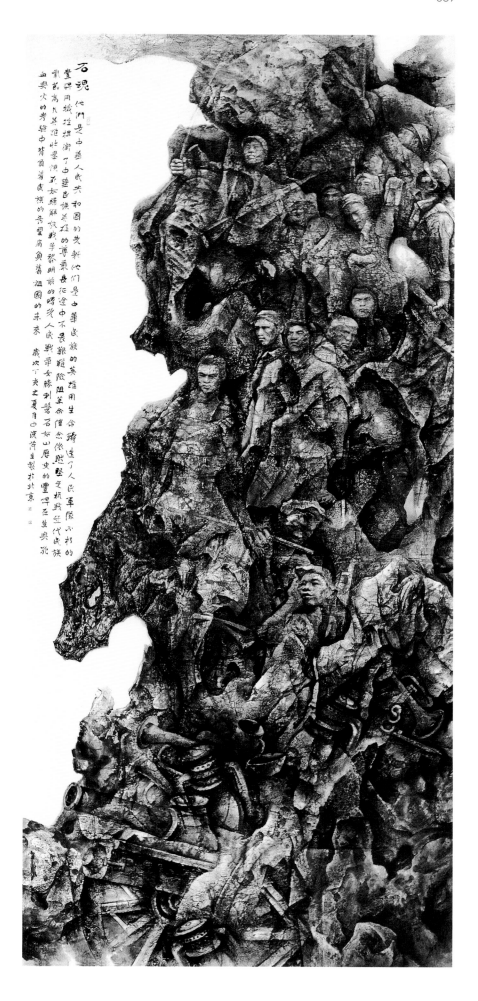

国画 | **屹立**
夏荷生
220 cm×480 cm

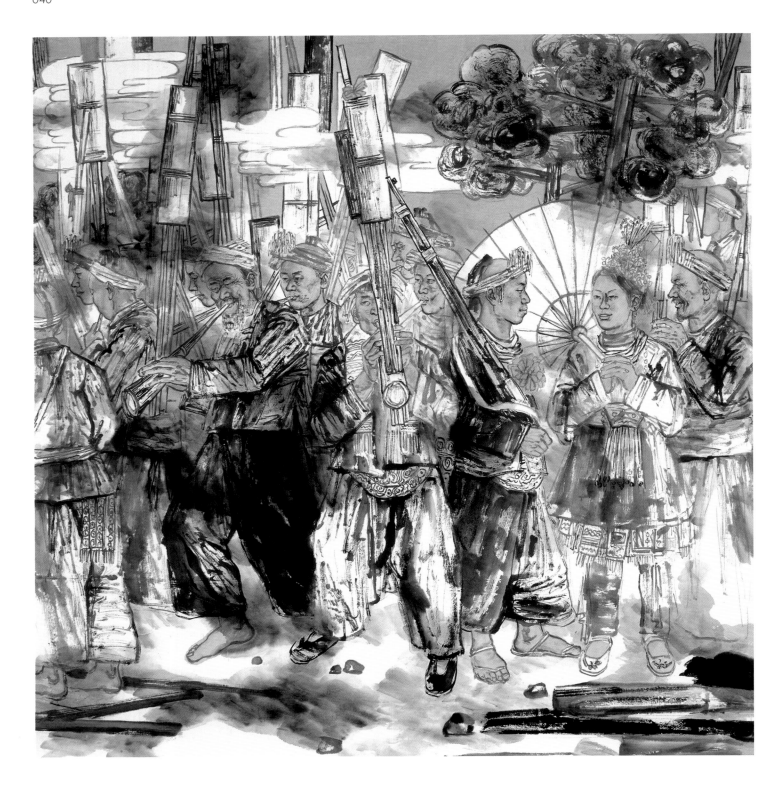

国画 | **抗日去**
马未定
160 cm×180 cm

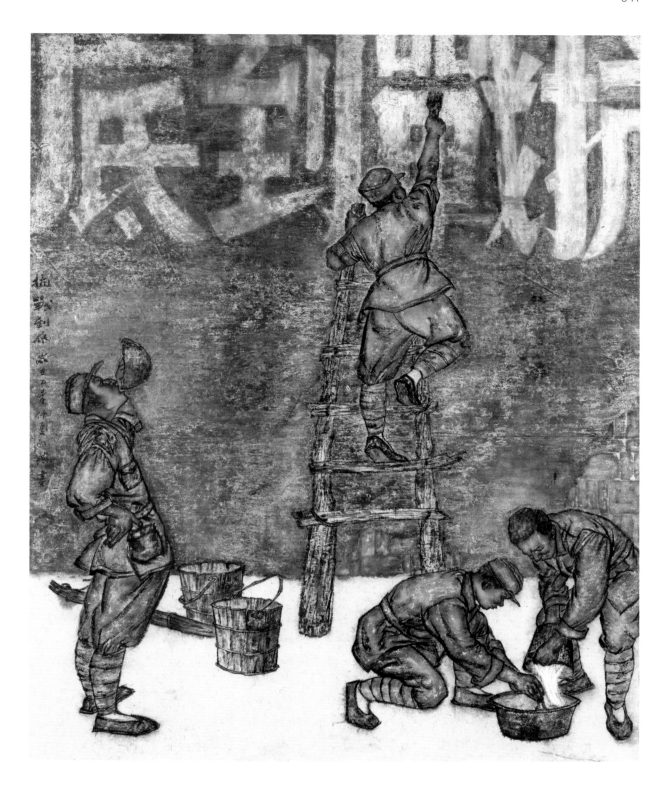

国画 | **抗战到底**
白燕
180cm×200cm

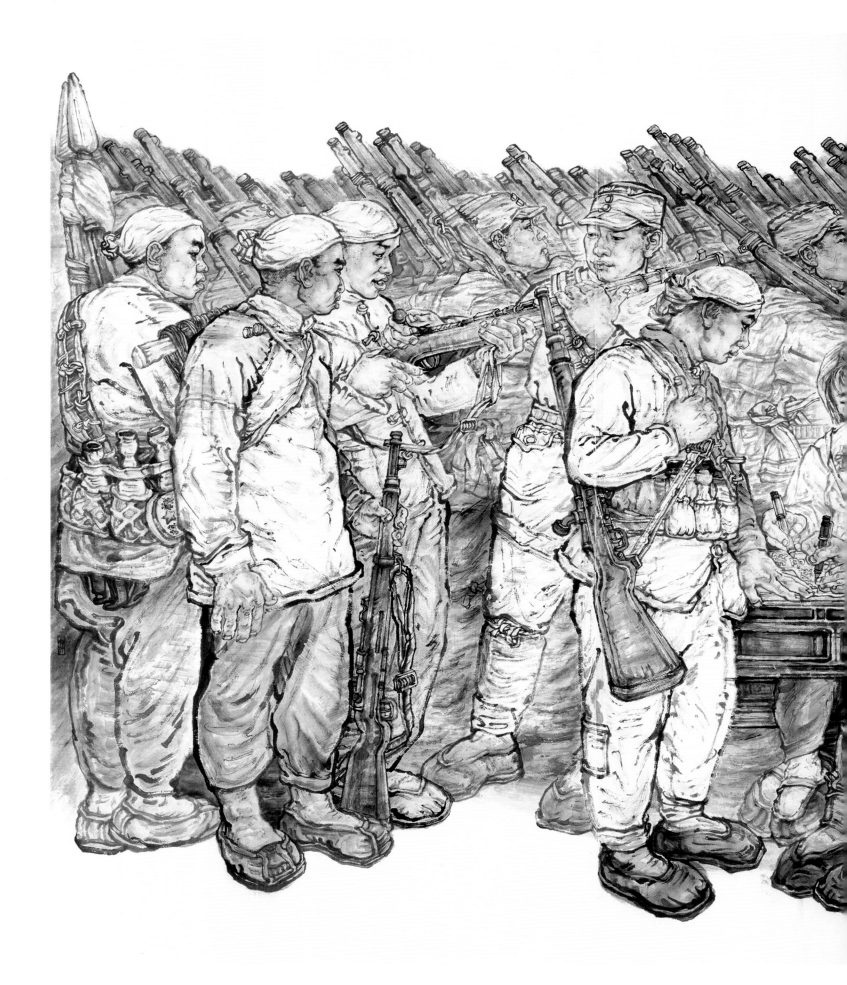

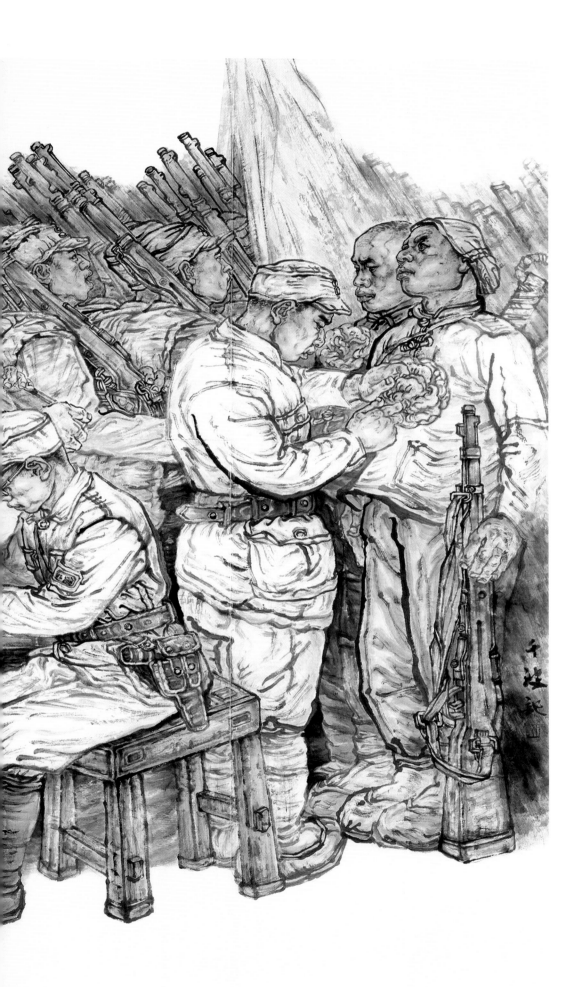

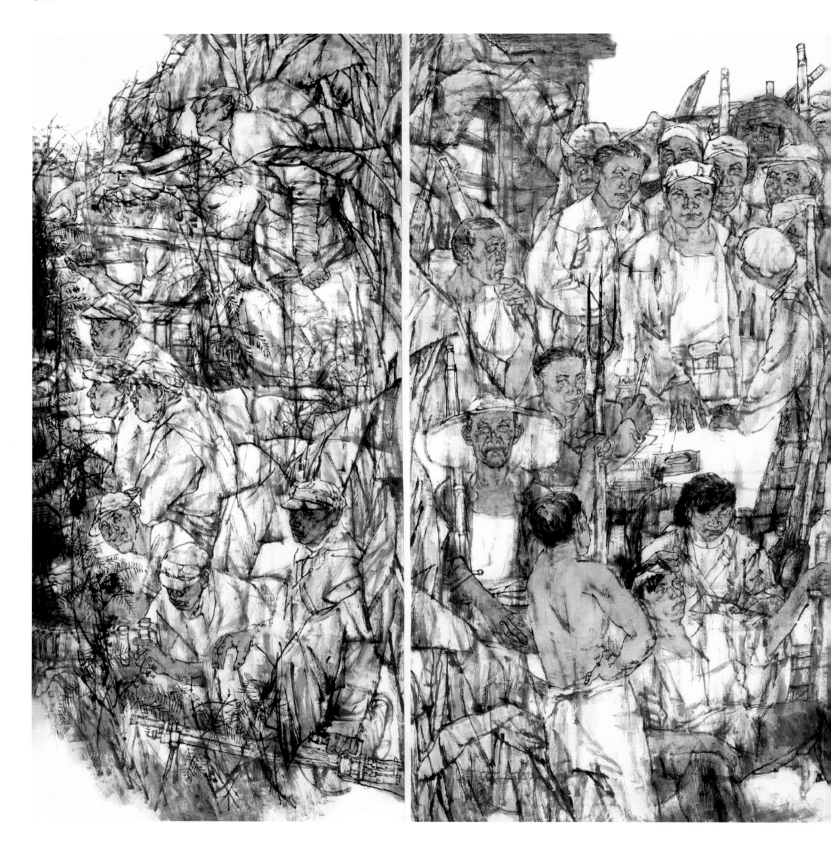

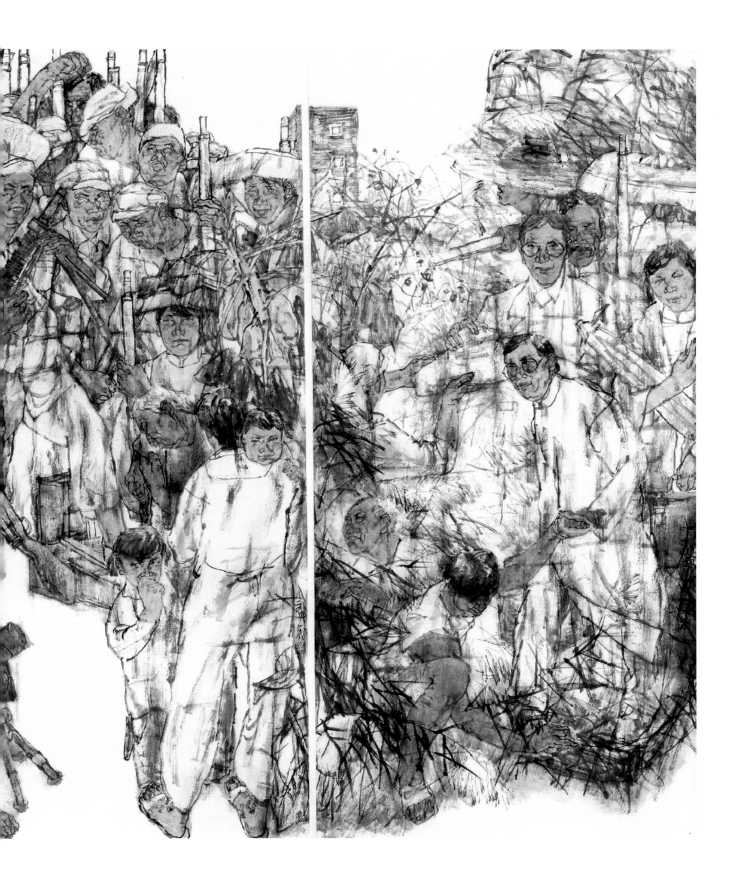

国画 | **东江纵队**
朱合成
300 cm×160 cm

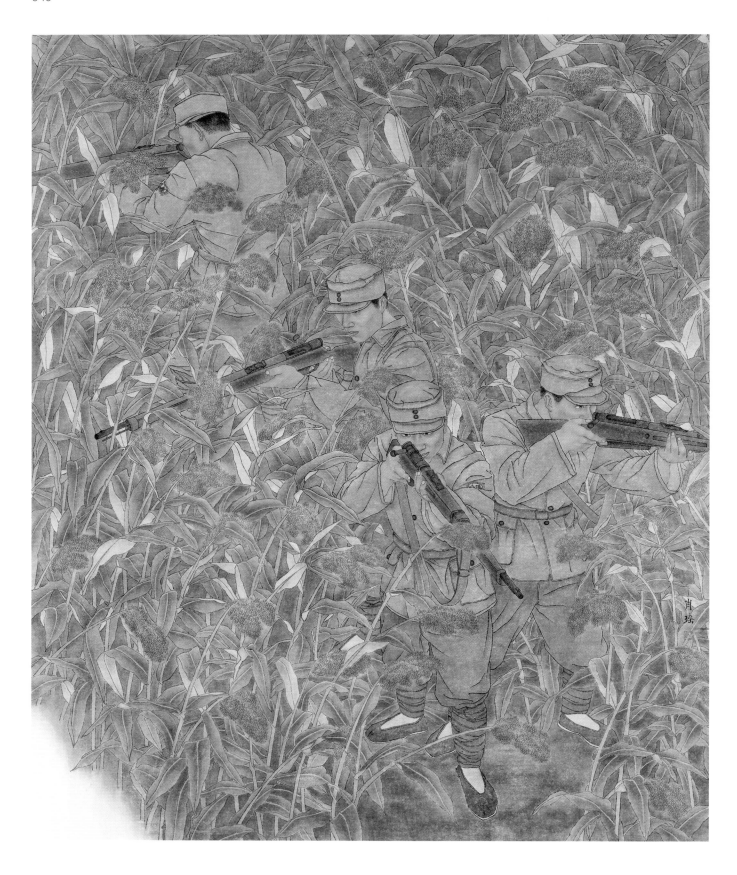

国画 | **搜索**
肖瑶

160cm×190cm

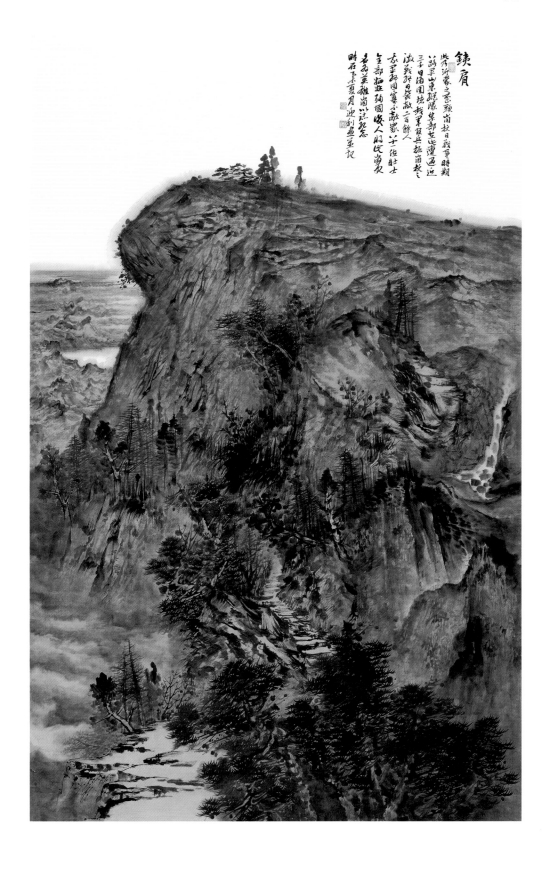

铁肩

此为沂蒙之壁题 岗拔日战争时期
以蒙山东魁队卑部在蓬迈迅
三子日伯围坟我军便兵拓面救之
激战绍员殴敌一百馀人
去军拓围鸾尔敌众 十一位壮士
全部拖坐钩围收人们氏当爱
名为英雄崮岗坪纪念
时石平东夏月迎利画呈记

国画 | **铁肩**

高迎利

120cm×135cm

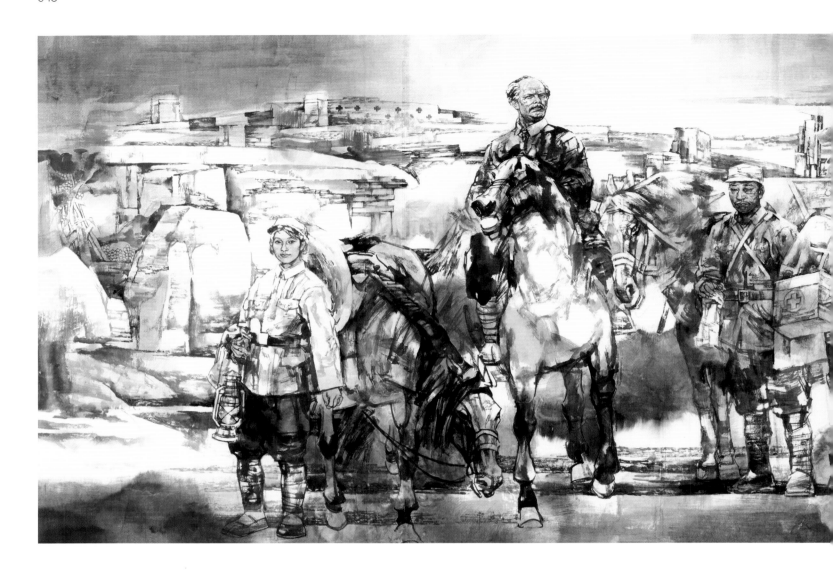

国画 | **马背上的医院**

王野翔　张剑波　鹿海啸

270 cm×140 cm

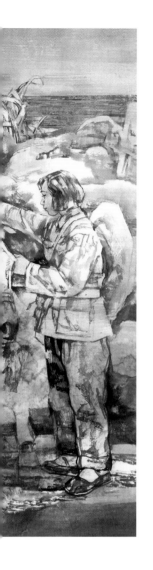

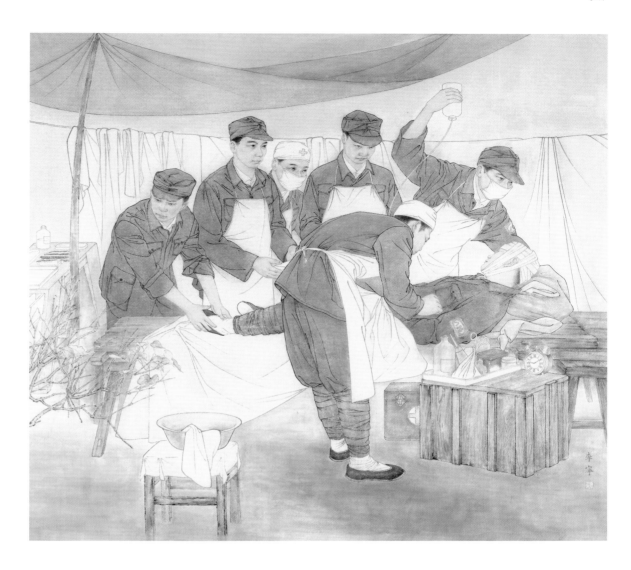

国画 | **战场方舟**
李宁
190cm×170cm

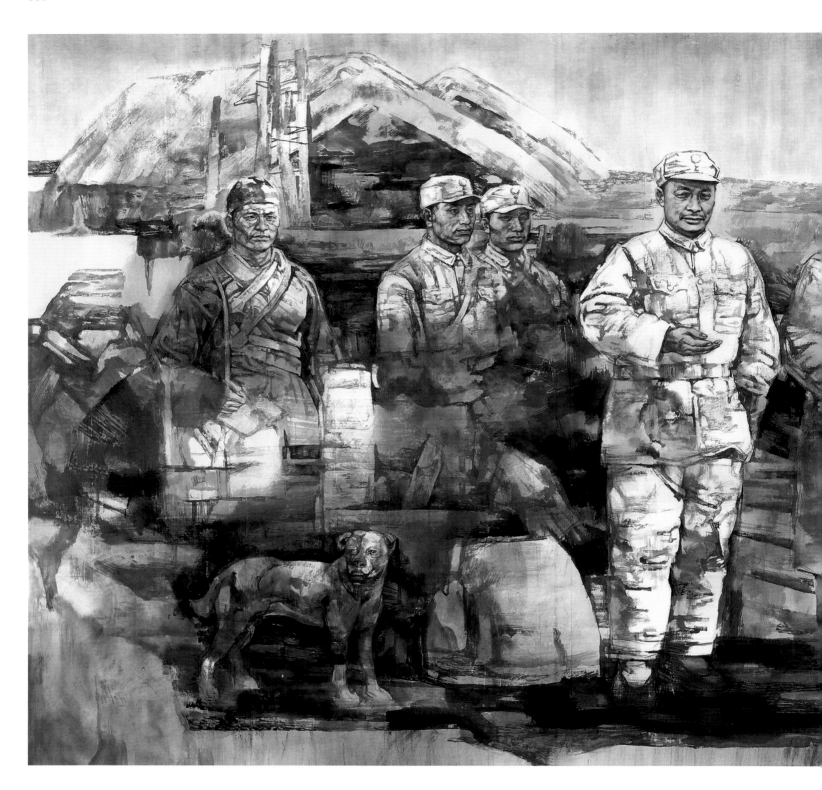

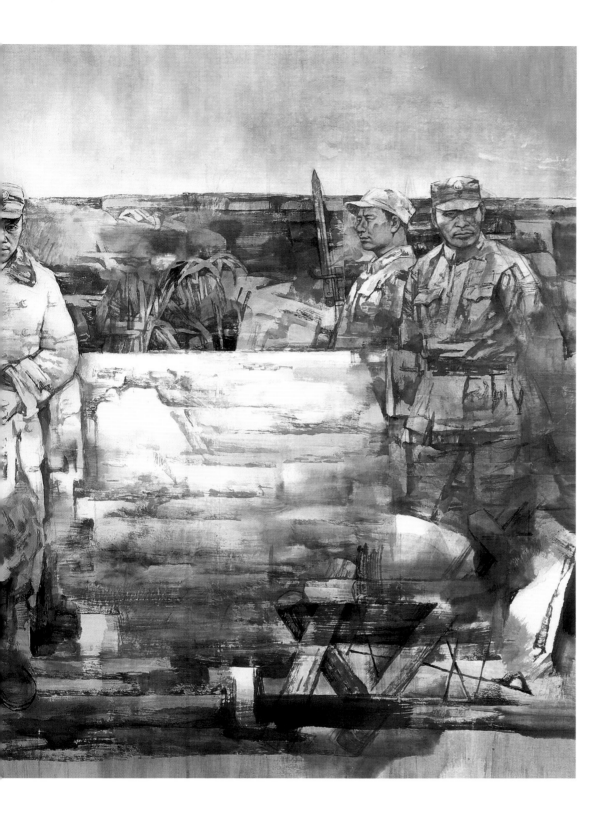

国画 | **义释韩德勤**
王野翔
270 cm×140 cm

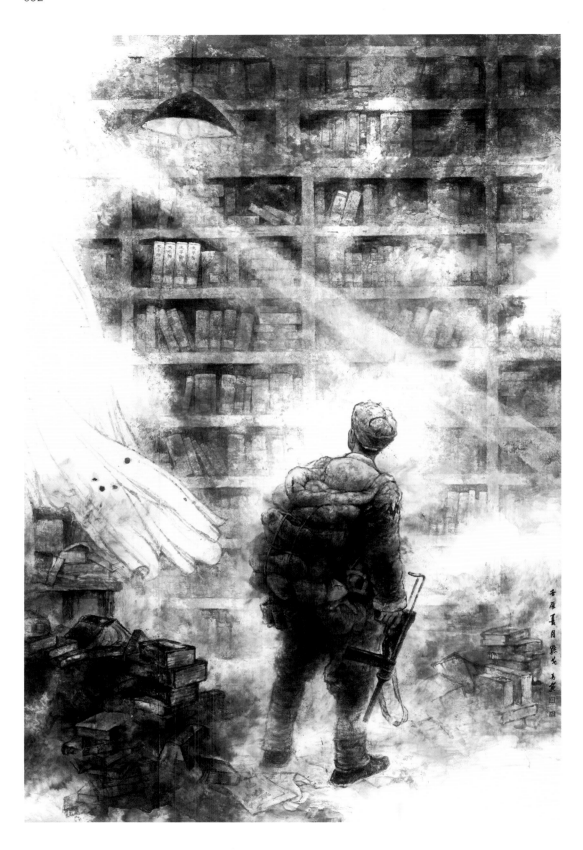

国画 | **硝烟初散**
孙戈
120 cm×280 cm

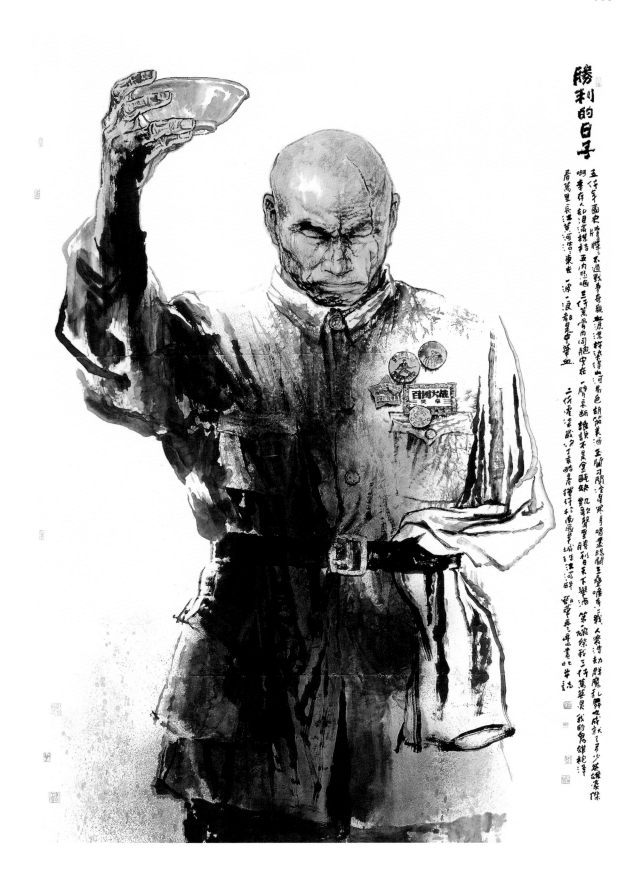

国画 | **胜利的日子**

邓超华

170 cm×226 cm

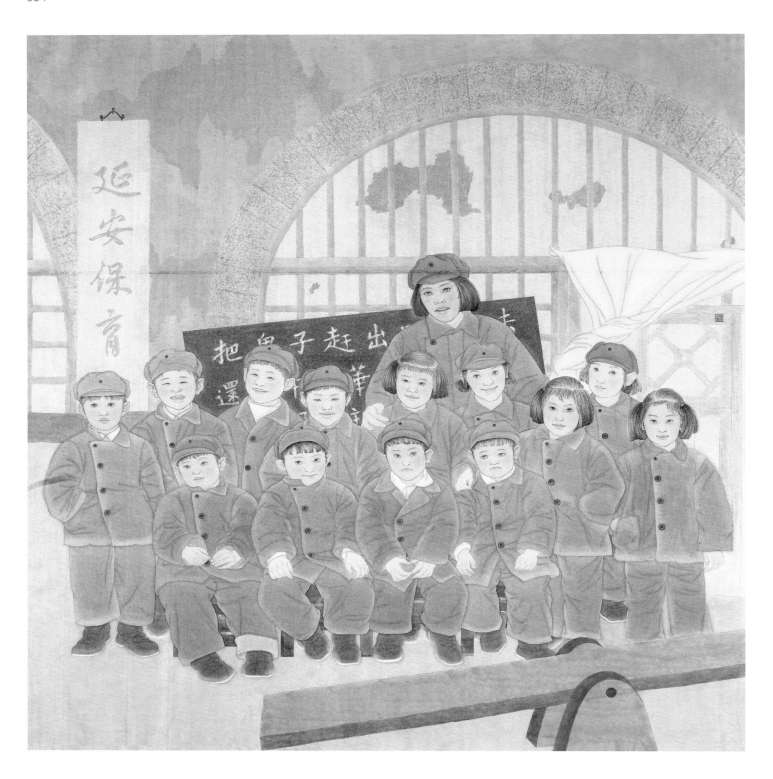

国画 | **祖母的童年**
韩正法　周传利　刘相阳　蔡亮
180cm×180cm

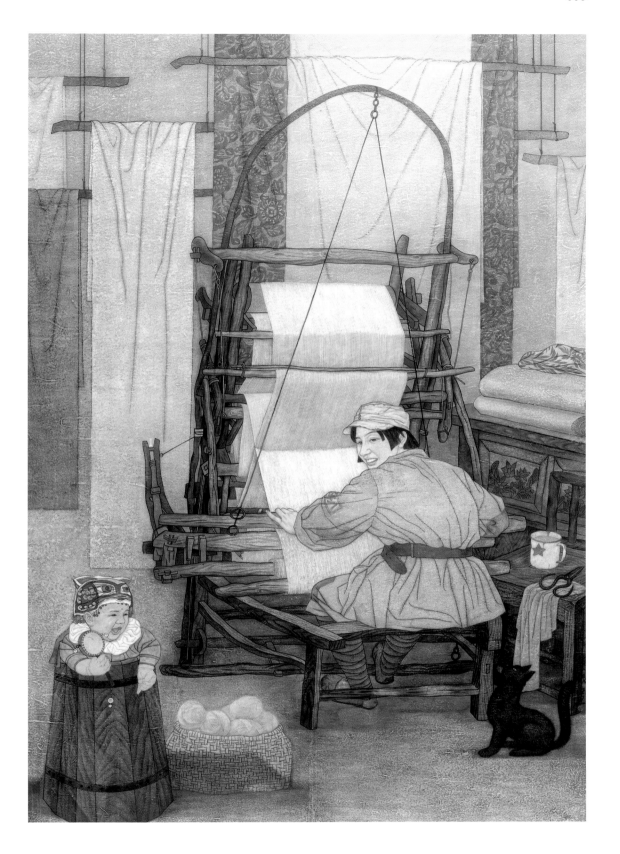

国画 | **圣地童谣**
张艺振
160 cm×240 cm

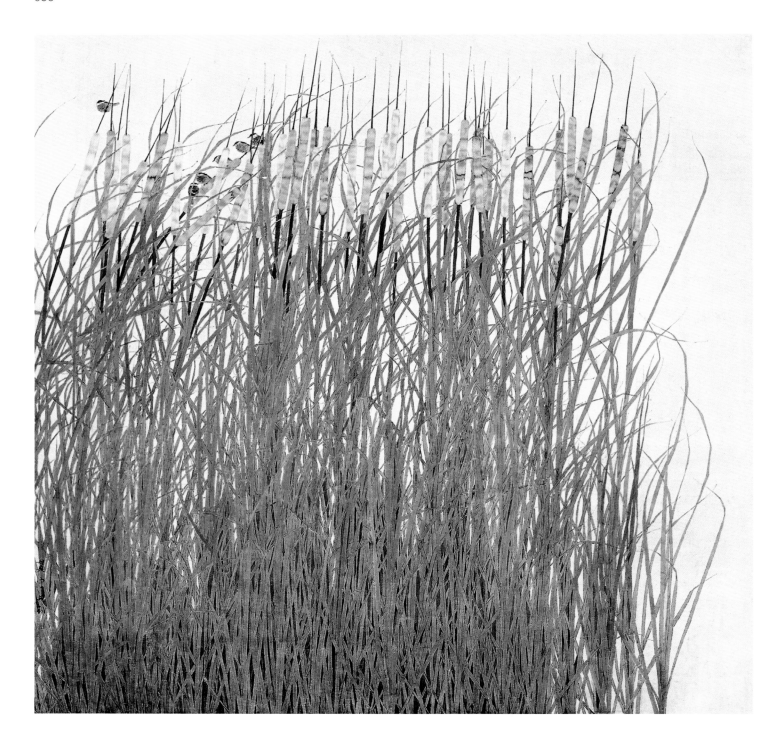

国画 | **记忆中的青纱帐**
时贯宇　陈文利
200 cm×200 cm

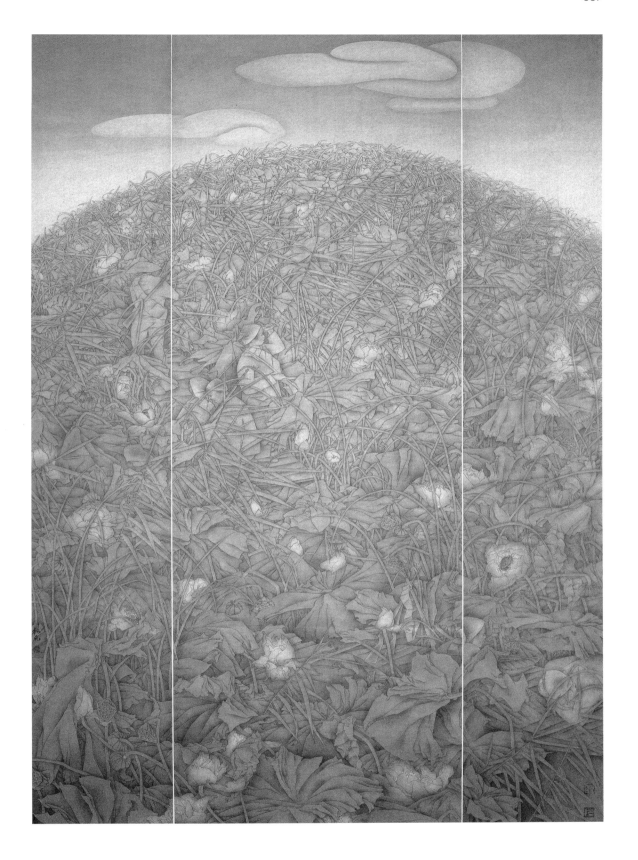

国画 | **微山湖上静悄悄**
赵初凡
165 cm×230 cm

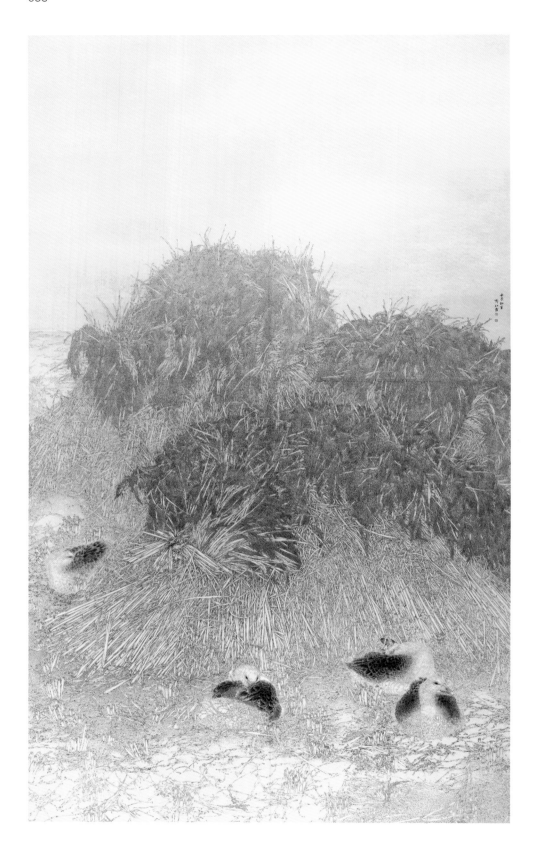

国画 | **解放区的天**

齐红霞　颜正强

180 cm×300 cm

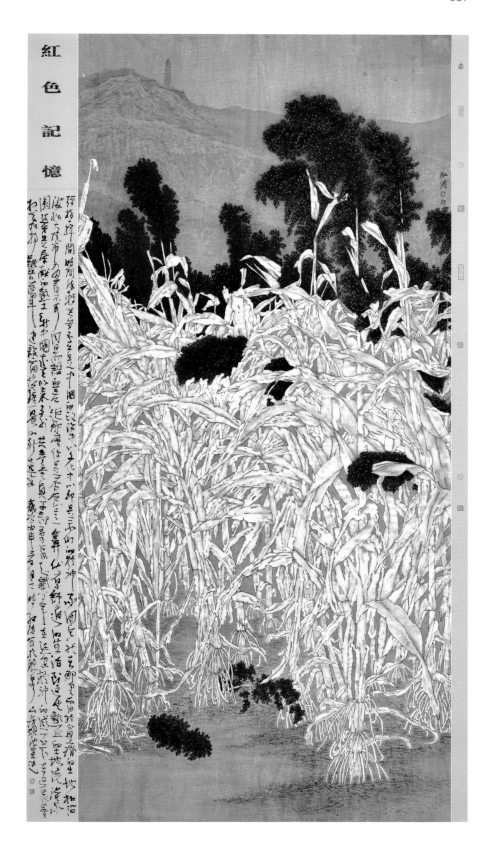

国画 | **红色记忆**
王红涛
126cm×235cm

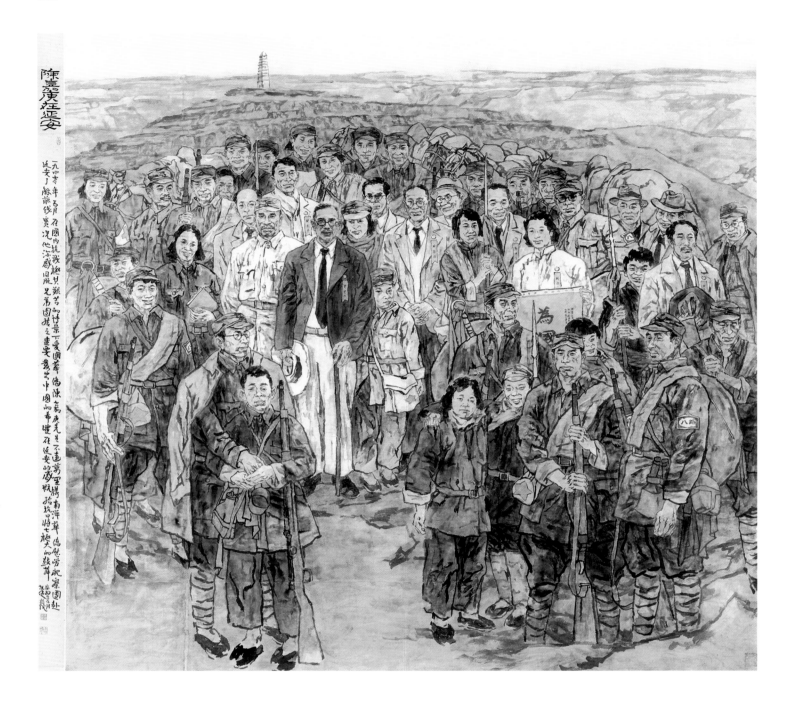

国画 | **陈嘉庚在延安**

郭东建

250 cm×240 cm

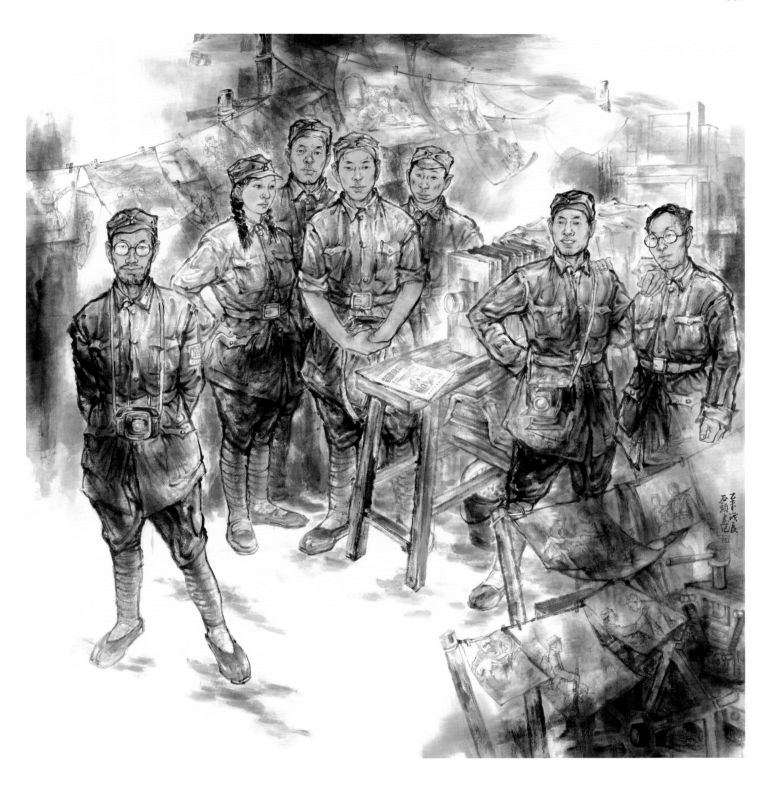

国画 | **红镜头**

石军良

190cm×200cm

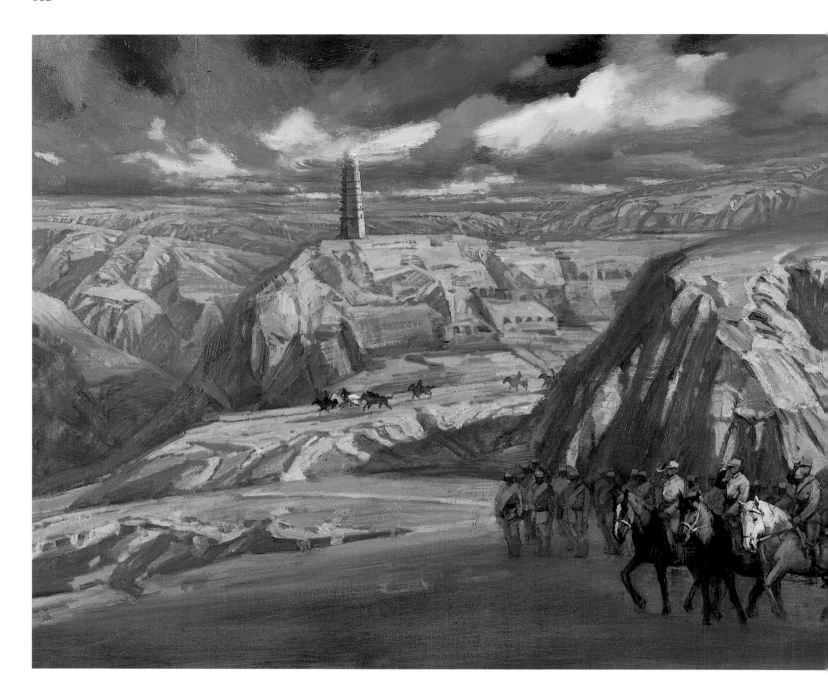

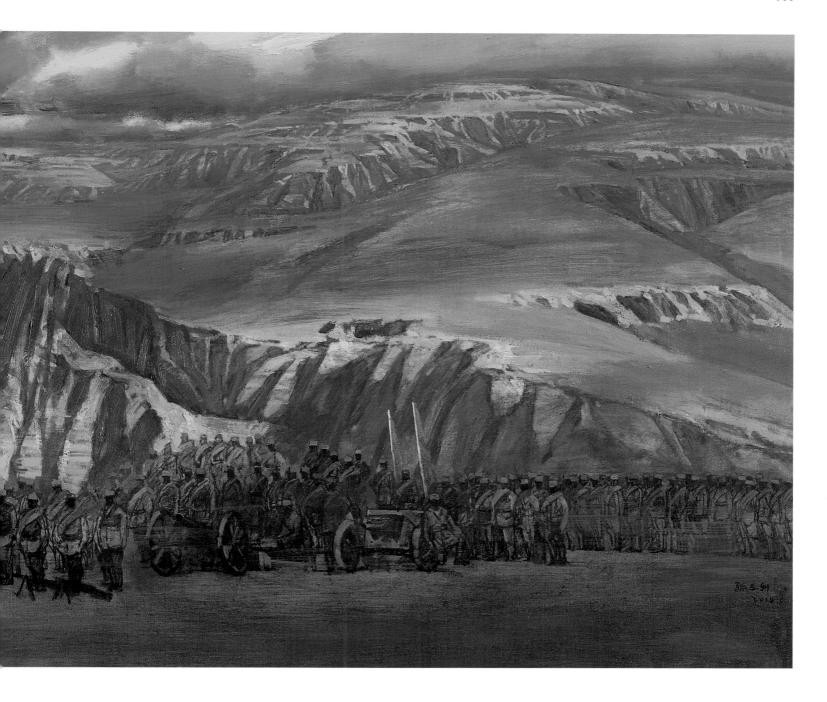

油画 | **民族先锋**

孙立新

200 cm×80 cm

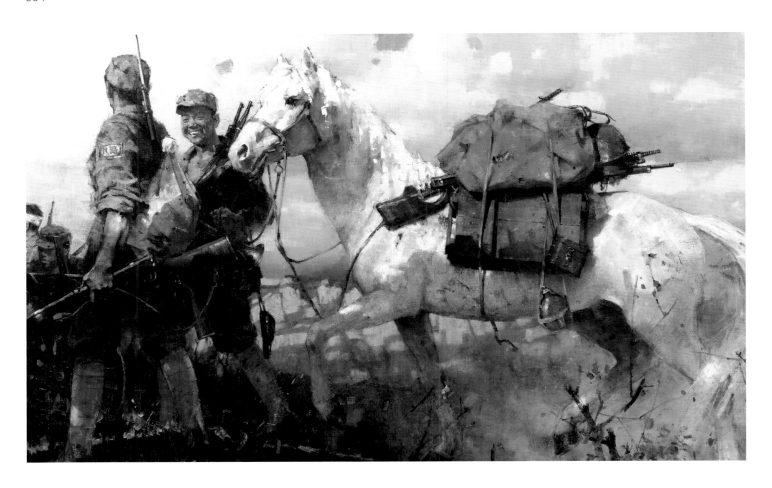

油画 | **我们都是神枪手**
谷钢
310cm×190cm

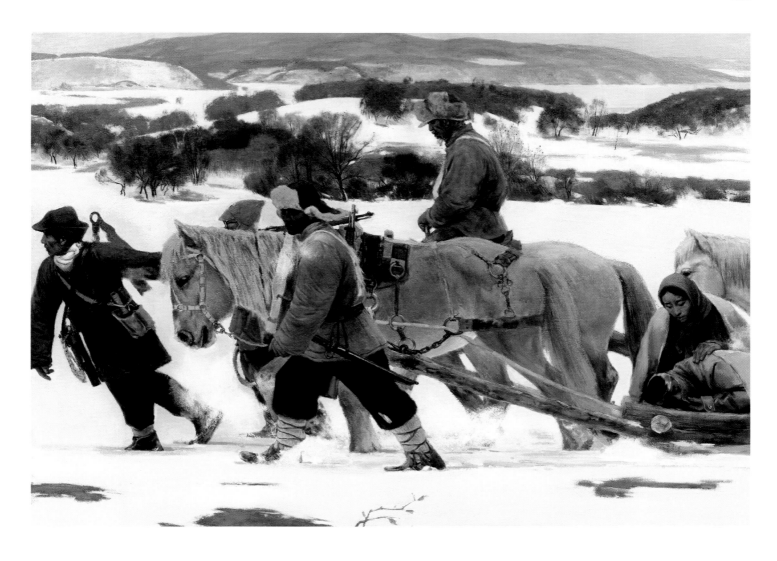

油画 | **不屈的抗联**
李思学
210cm×150cm

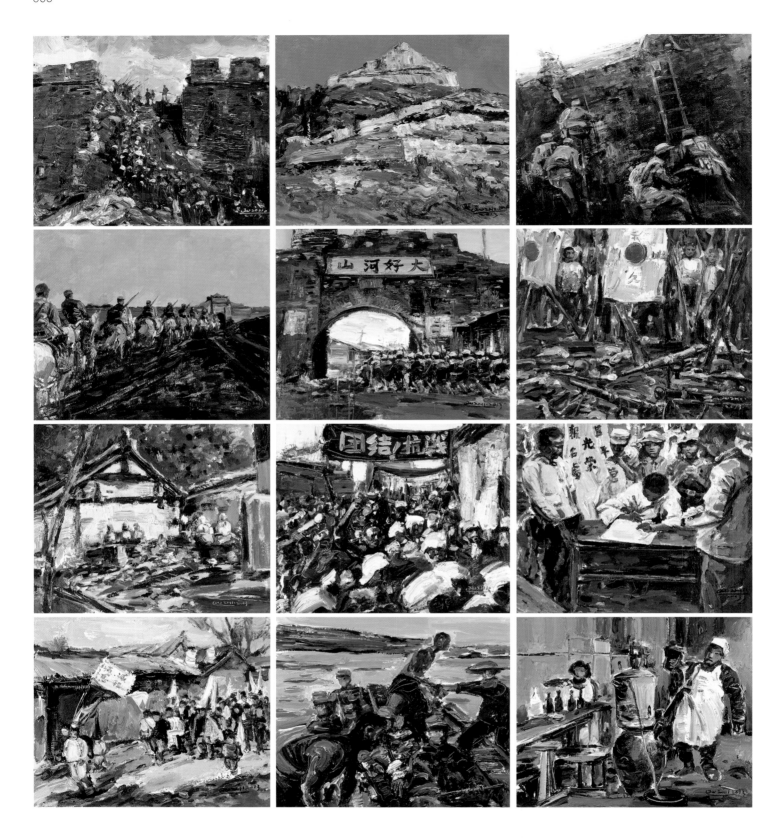

油画 | **山河交响——太行组画**
曲直 申乙
180 cm×200 cm

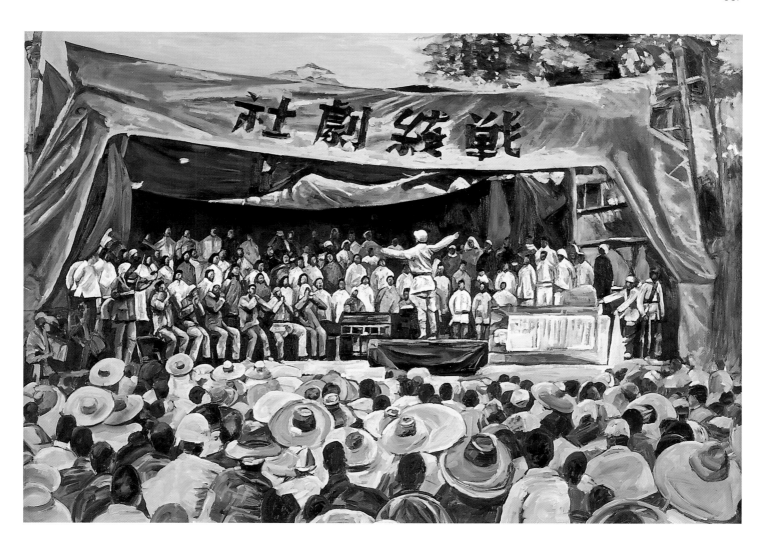

油画 | **战线剧社**
刘可峥
250 cm×200 cm

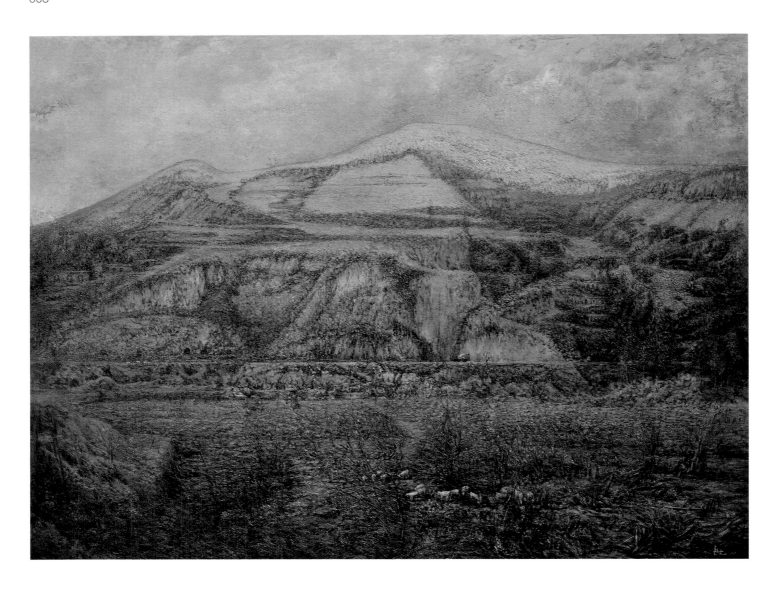

油画 | **东方即白**
程克
200 cm×150 cm

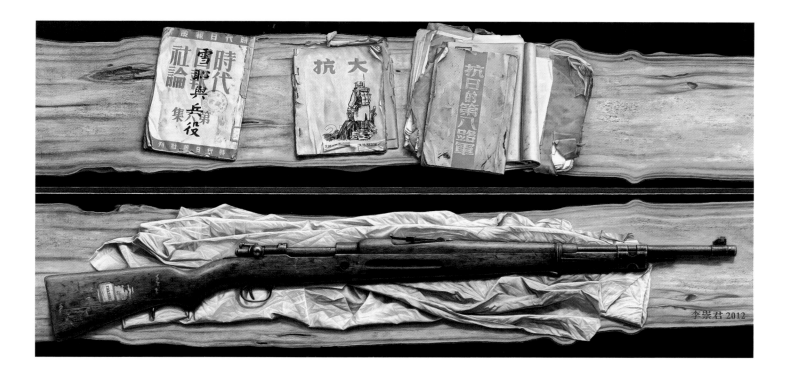

李崇君 2012

油画 | **曙光在前**
李崇君

175cm×40cm

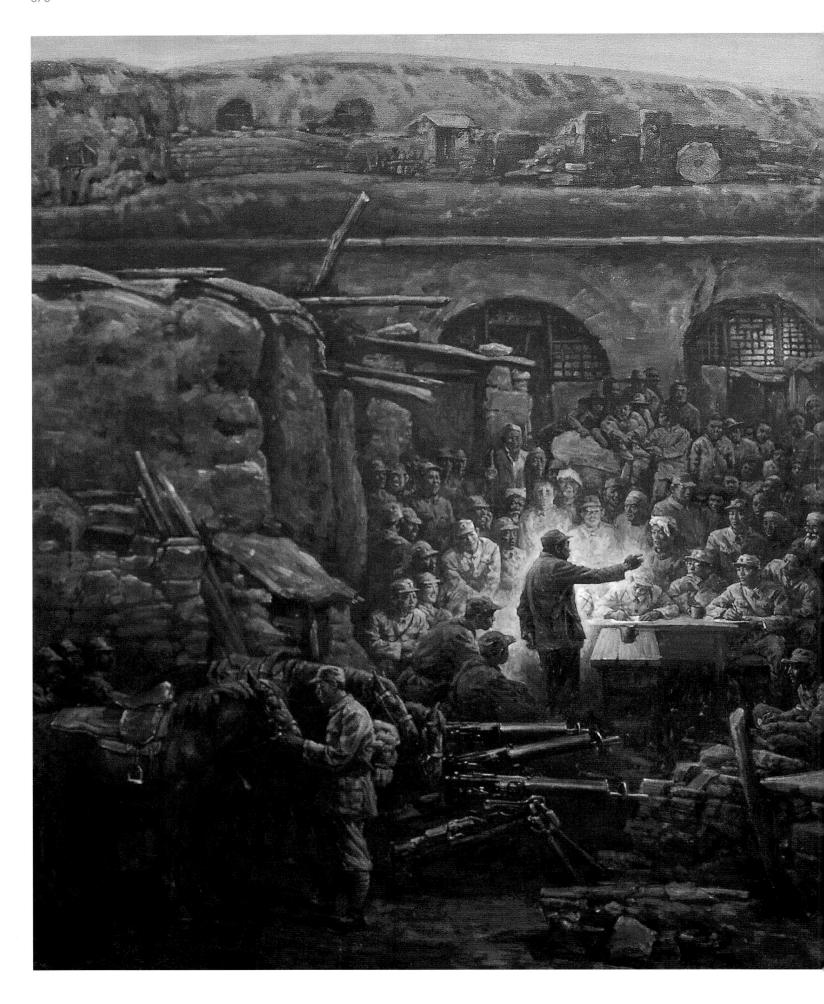

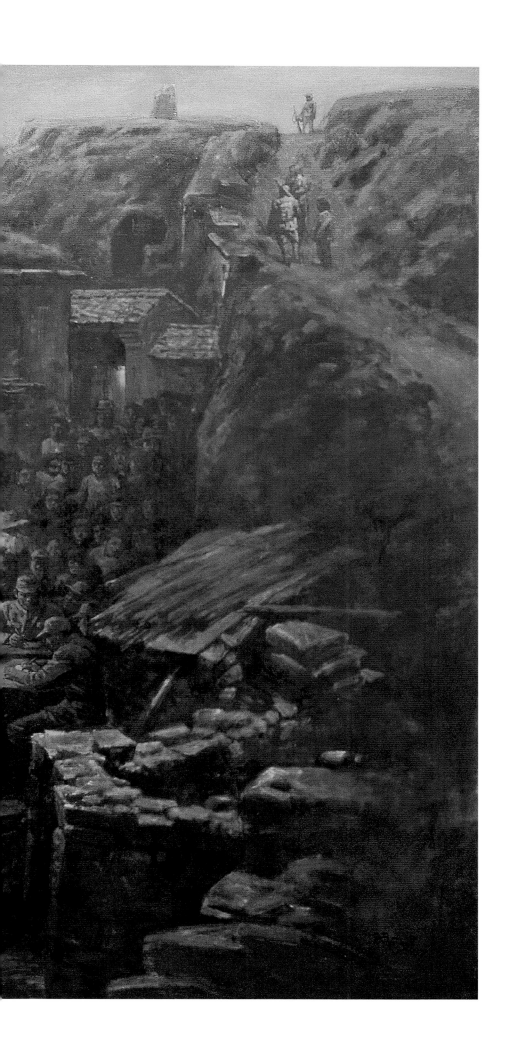

油画 | **陕北的夜**
顾国建
250 cm×180 cm

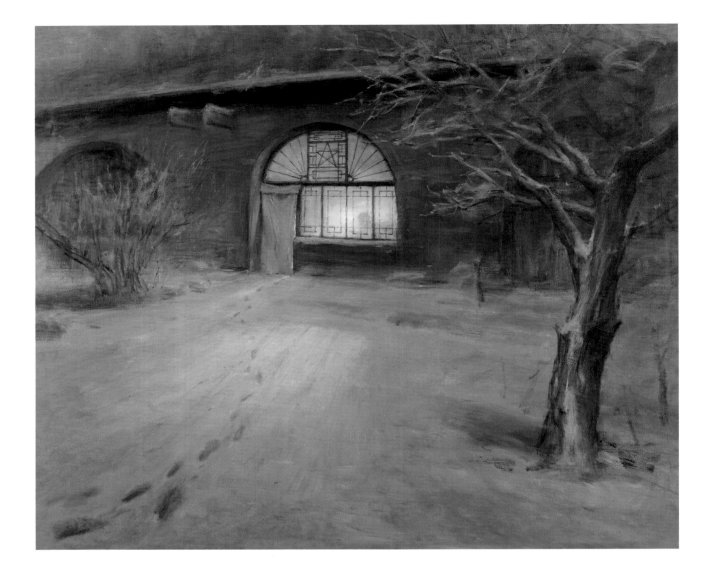

油画 | **枣园的明灯**
王睿
135cm×120cm

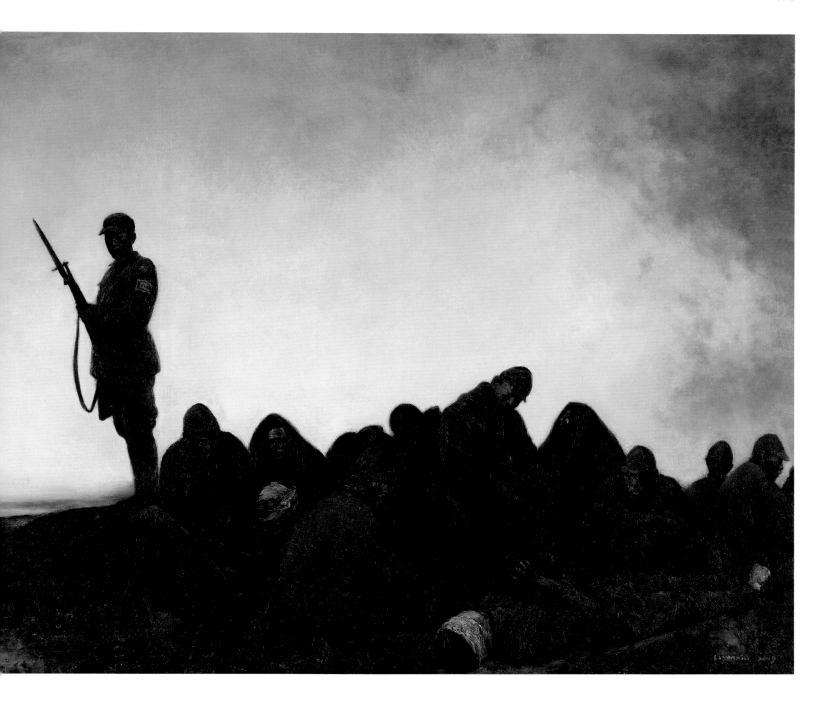

油画 | **硝烟远去**
李彦修
300 cm×200 cm

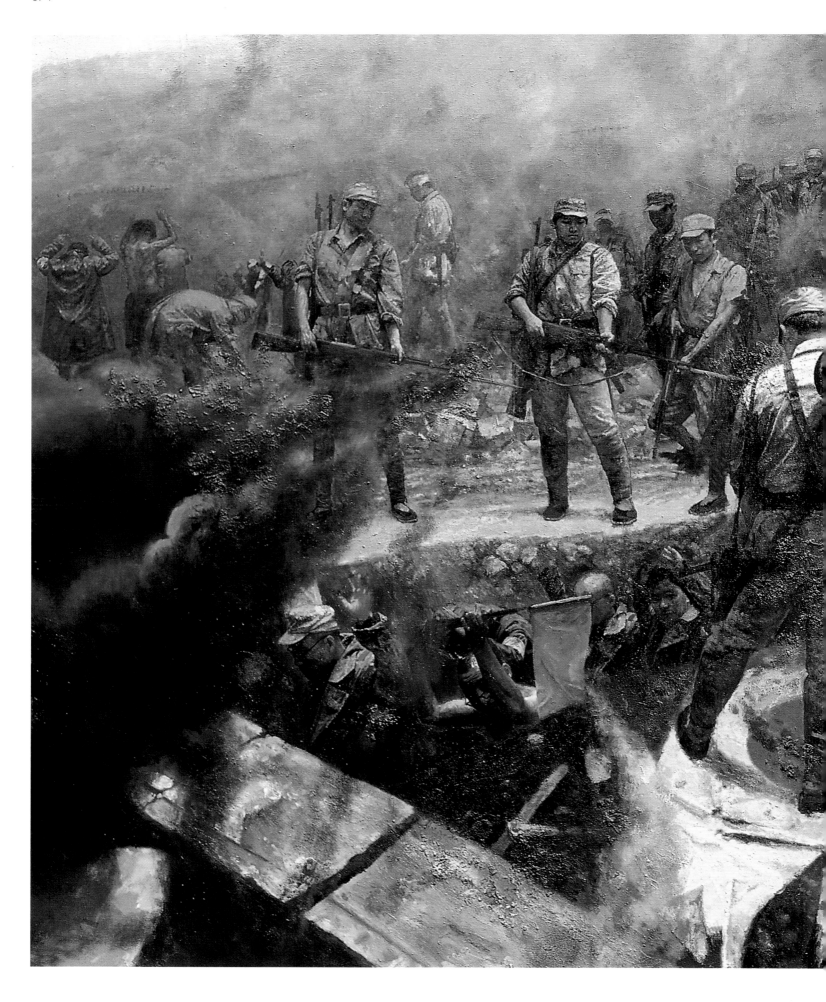

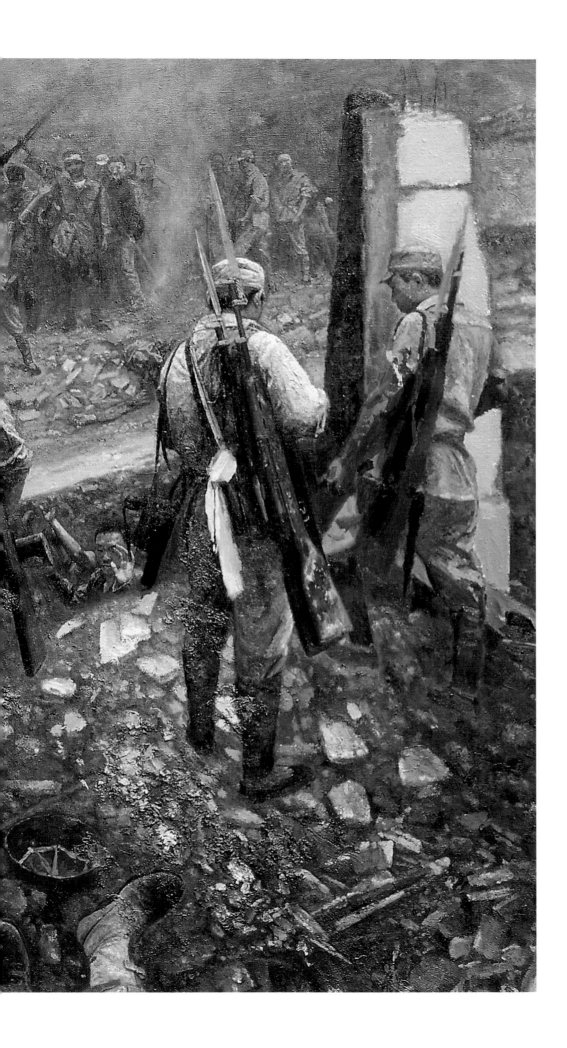

油画　|　**民族正气**
陈宜明
300 cm×240 cm

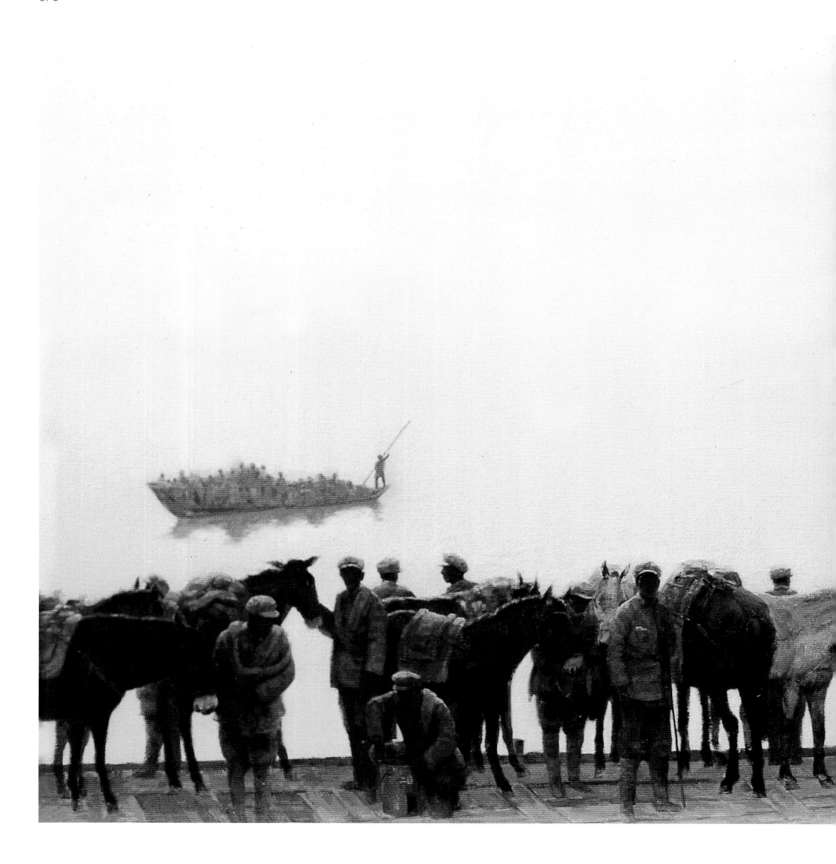

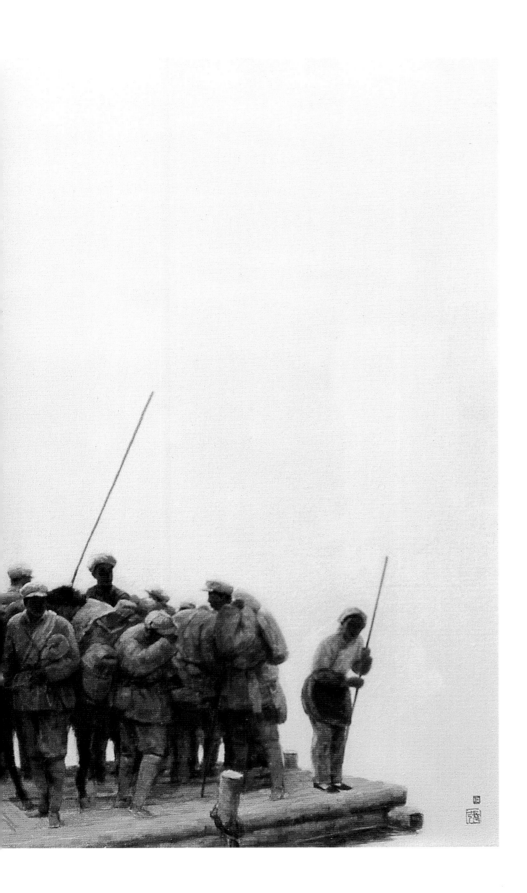

油画 | **渡**
张秀丽　巨云和
162cm×130cm

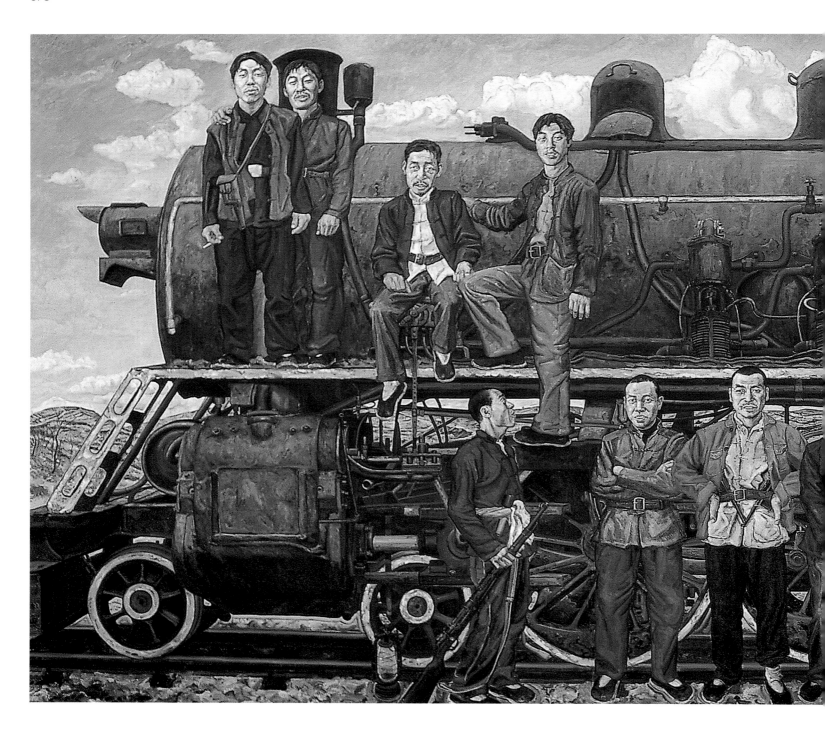

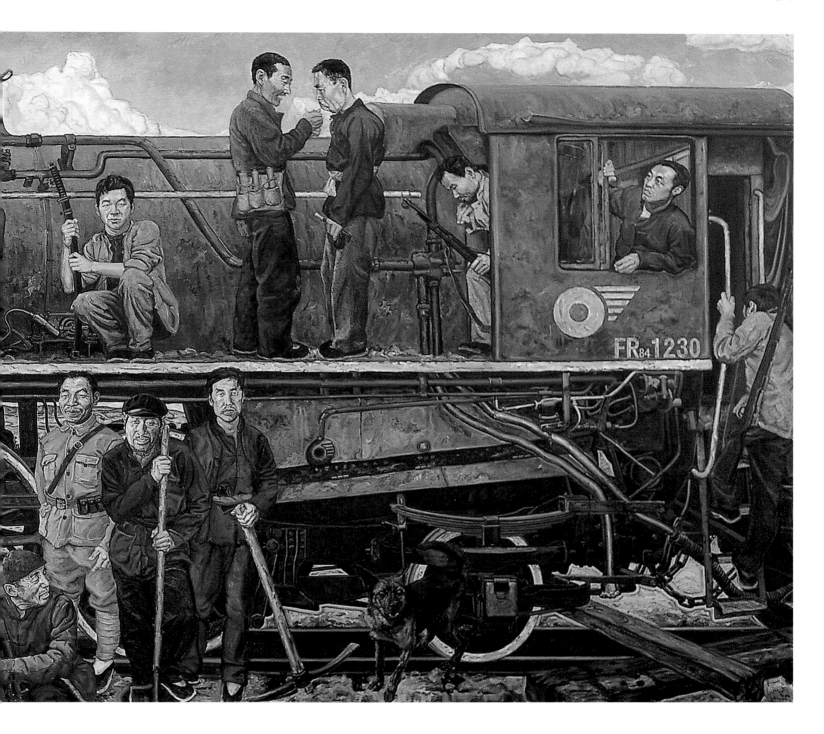

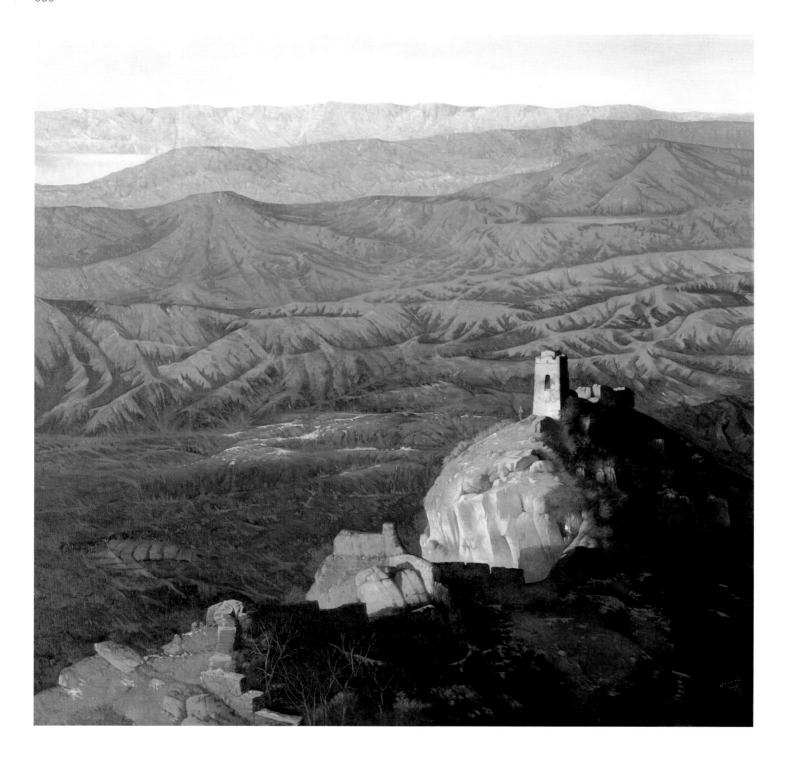

油画 | **日出**
单国栋
150 cm×150 cm

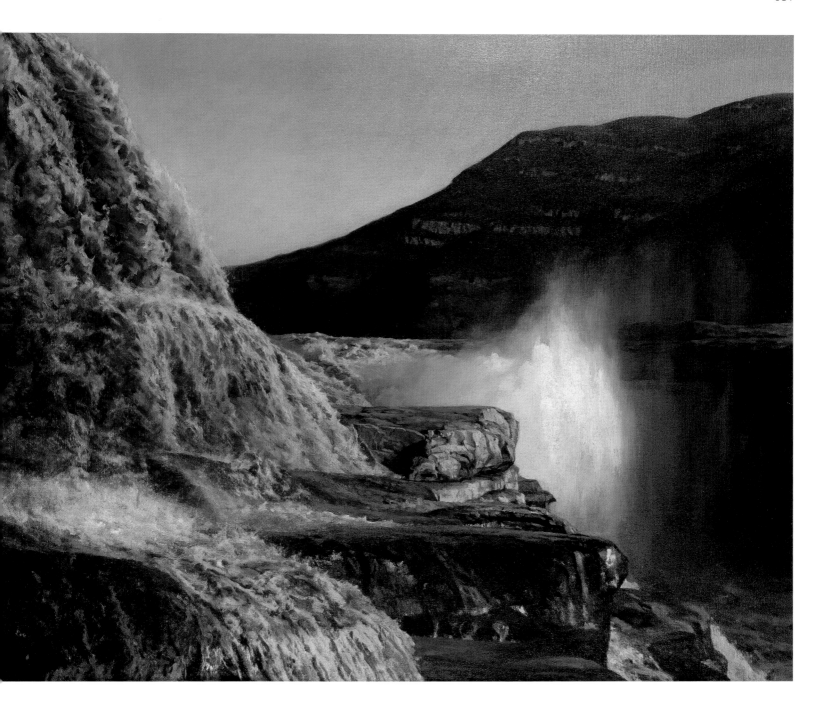

油画 | **黄河畅想曲**
聂轰
100 cm×80 cm

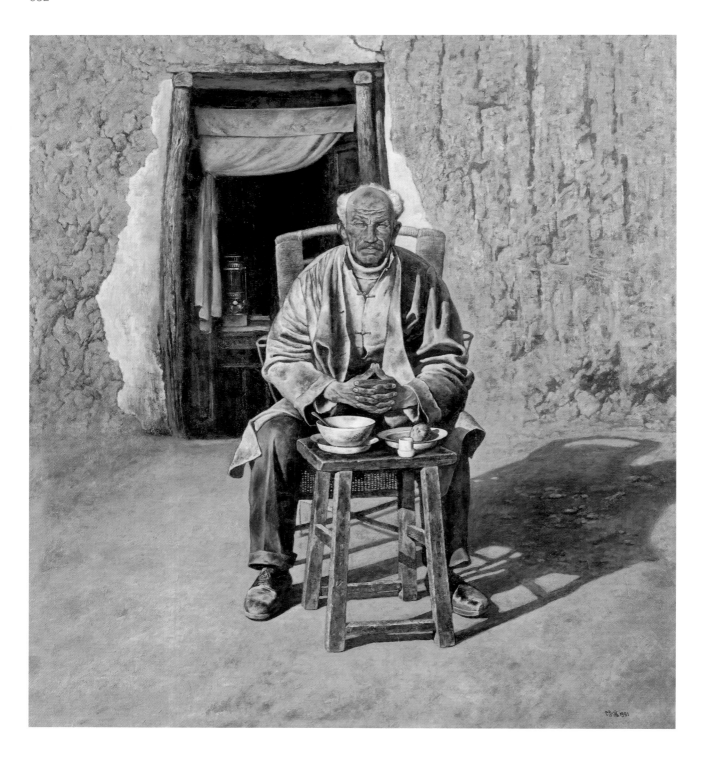

油画 | **黄土地上的阳光**
窦培高　王荣
160cm×180cm

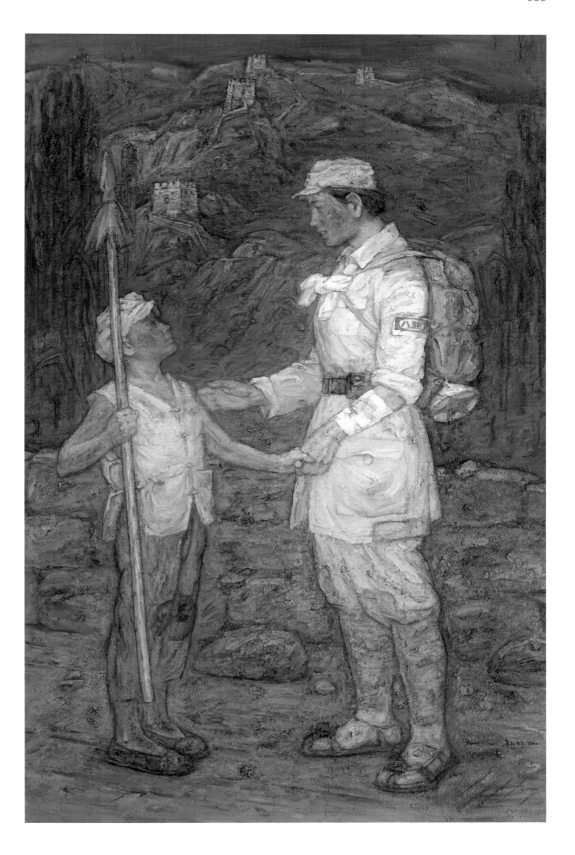

油画 ｜ **长城长**
孙军
140 cm×210 cm

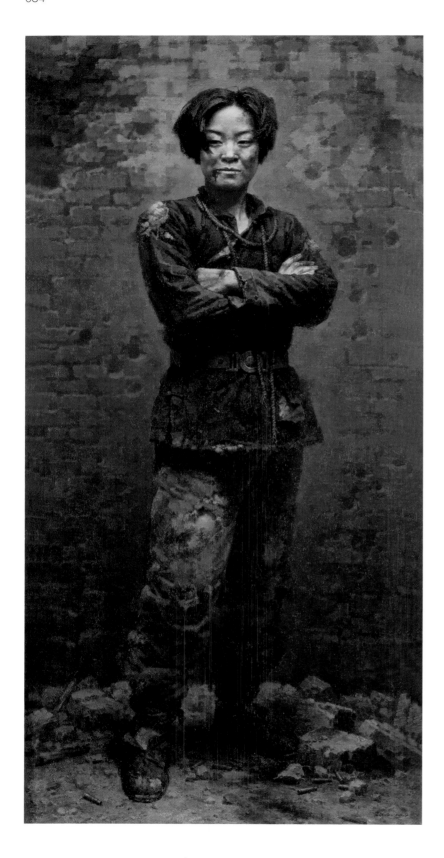

油画 **人民不会忘记你——抗日英雄成本华**

朱广新

106 cm×216 cm

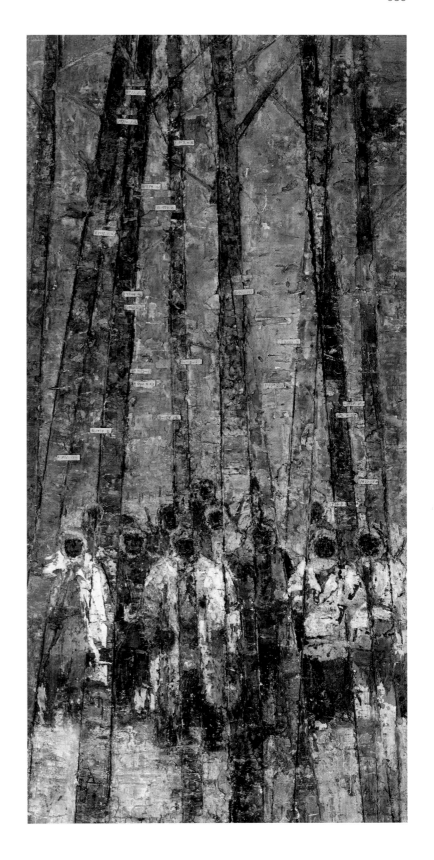

油画 | **瑞雪——1940 年的记忆**
曲鸽
160 cm×300 cm

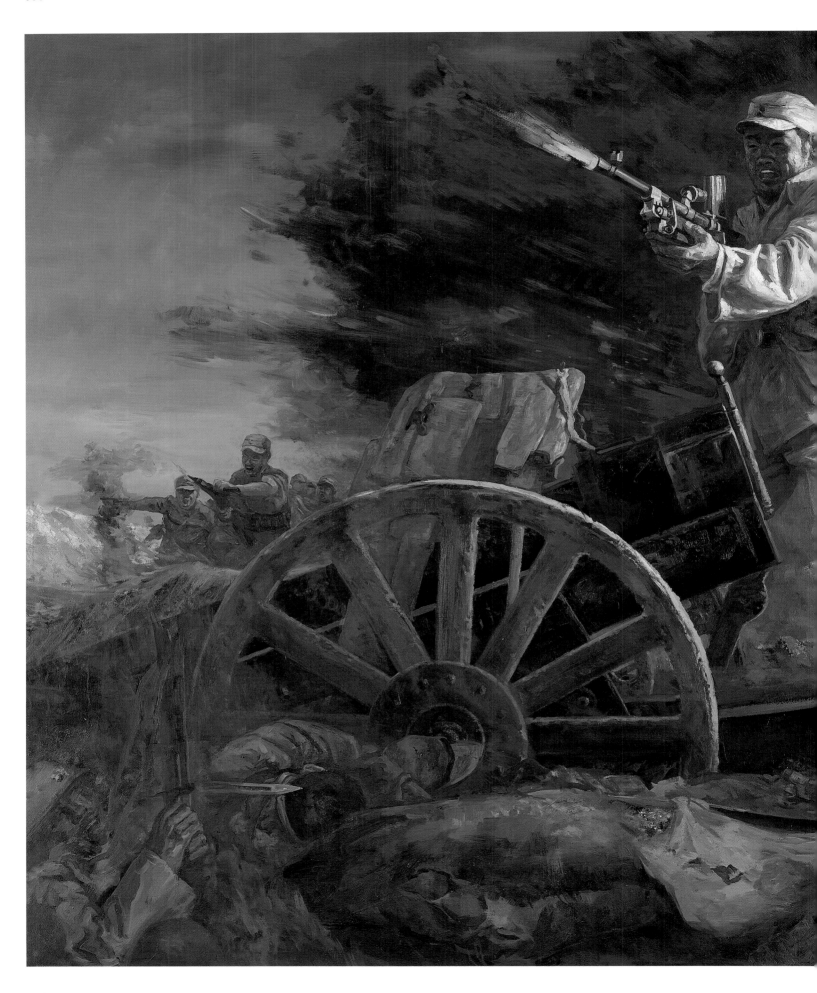

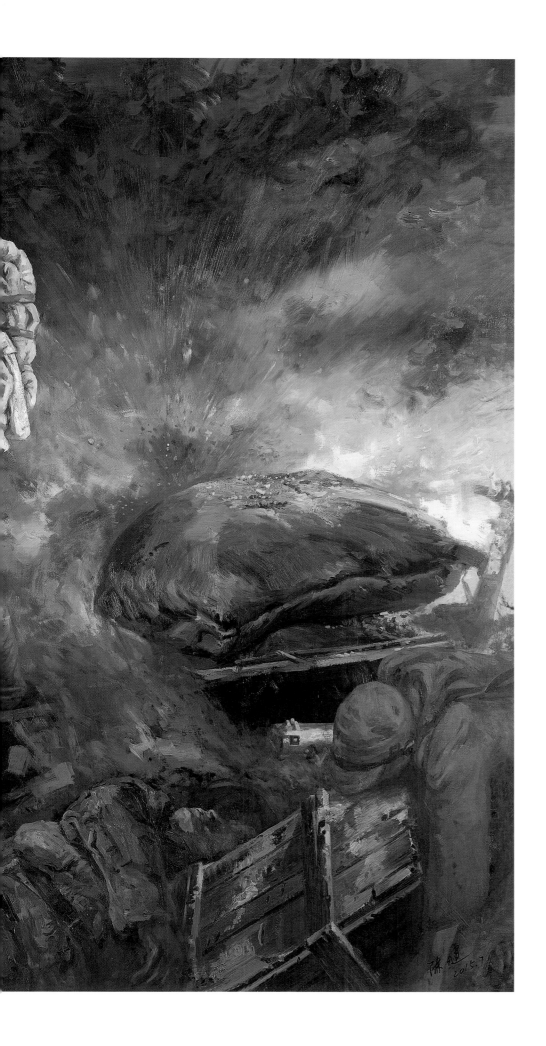

油画 | **前仆后继**
陈健
300 cm×210 cm

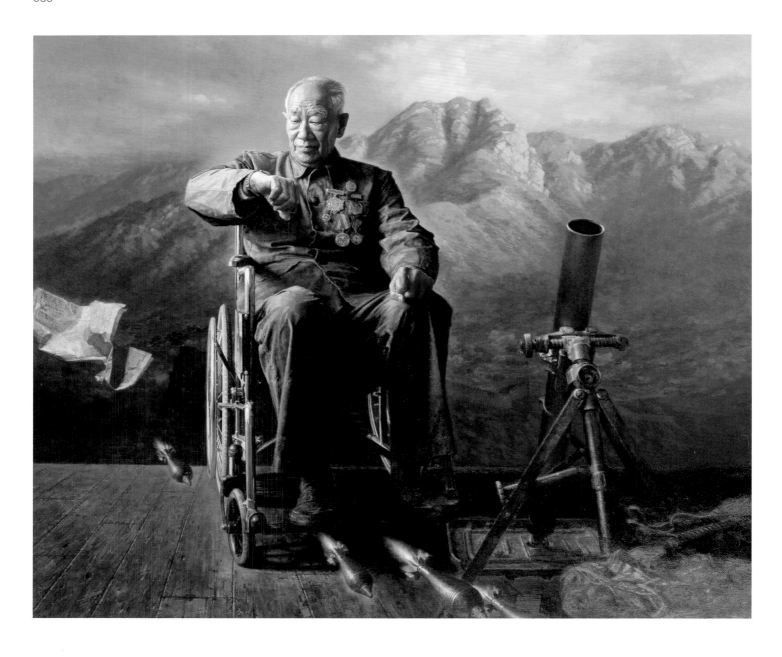

油画 | **铭记——黄土岭 1939**
朱广新
213cm×173cm

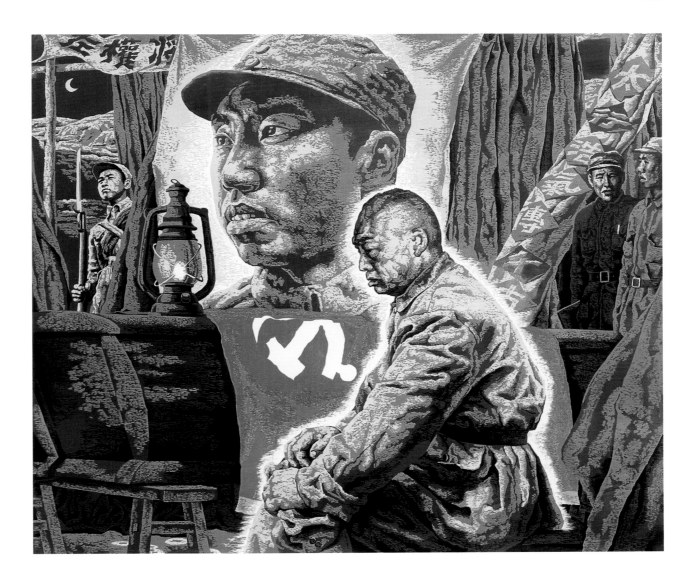

版画 | **长夜**
贾立坚
80 cm×68 cm

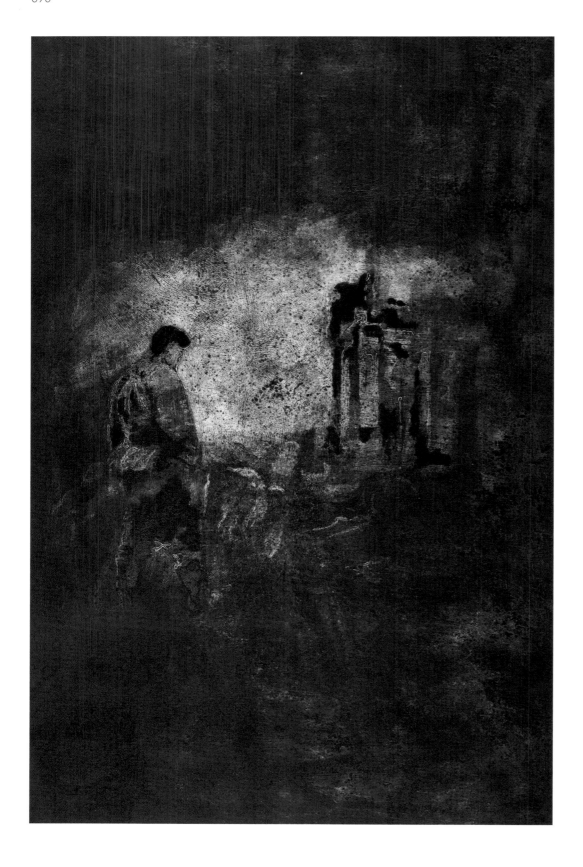

版画 | **从头收拾旧山河·一**
韩飞　王卫强　范圣桥　郭红星
91 cm×140 cm

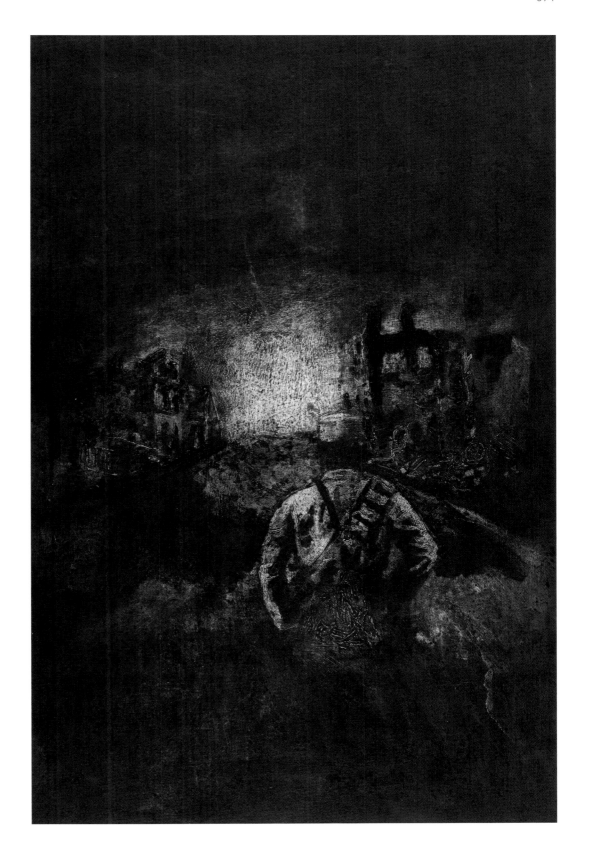

韩飞　王卫强　范圣桥　郭红星

版画 | **从头收拾旧山河·二**
91 cm×140 cm

版画 | **我爱中国系列**
曹戈
50 cm×70 cm×6

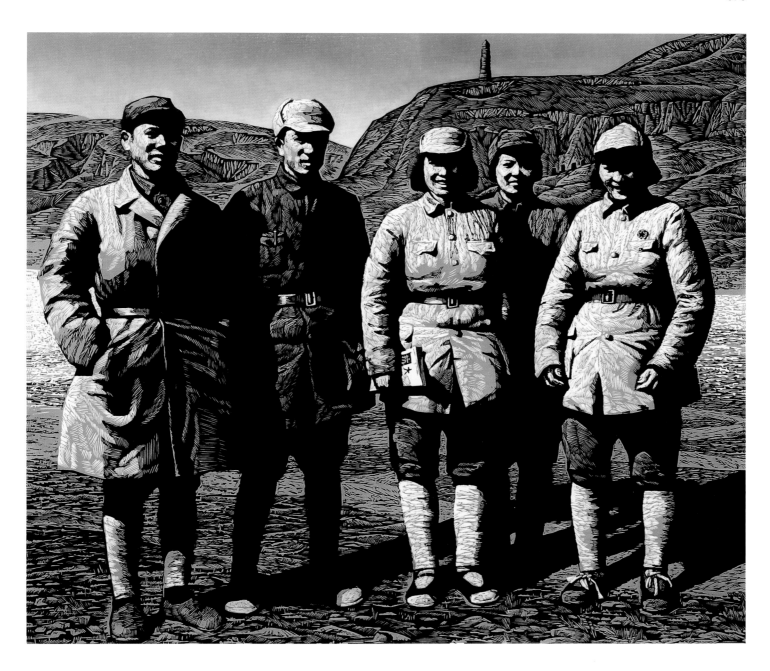

版画 | **延河水**
李传康
91 cm×81.5 cm

版画 | **火红的青春**
马俊
95cm×105cm

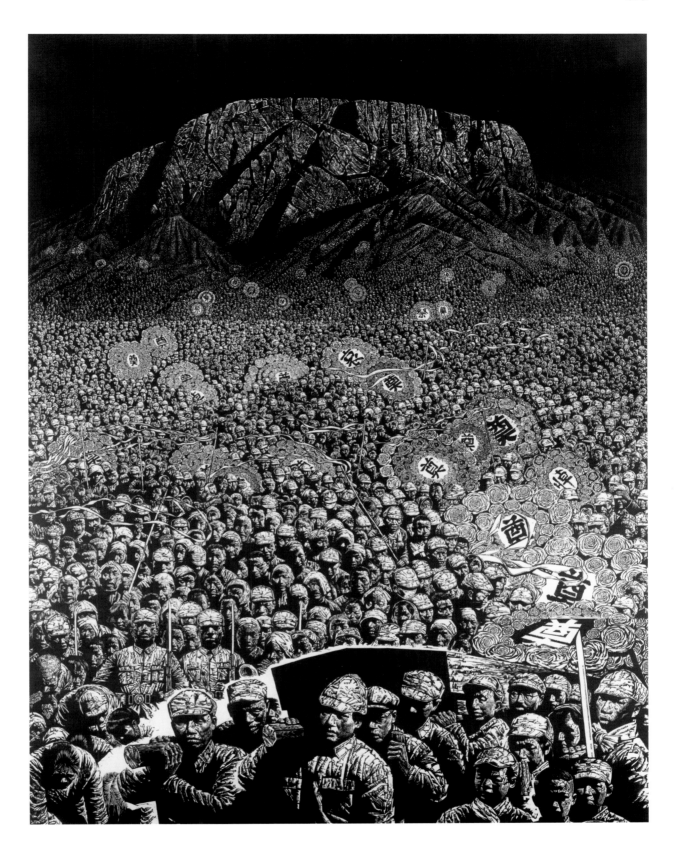

版画 | **重于泰山**
代大权　贺秦岭
240cm×360cm

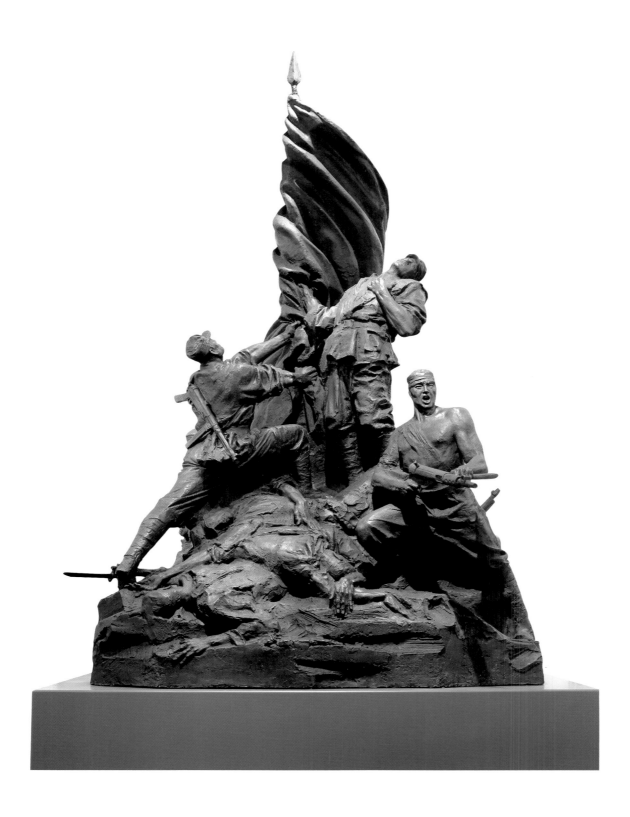

雕塑 | **前仆后继**
郎钺　谈强　曹天龙
180 cm×185 cm×280 cm

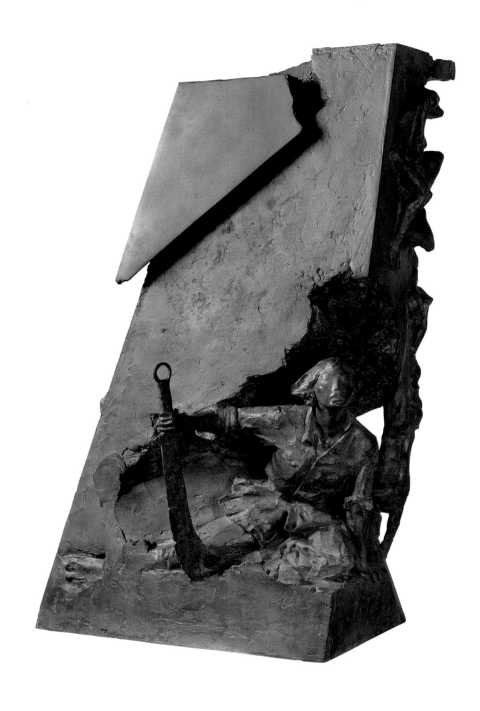

雕塑 | **一寸山河一寸血**
谈强
50 cm×80 cm×150 cm

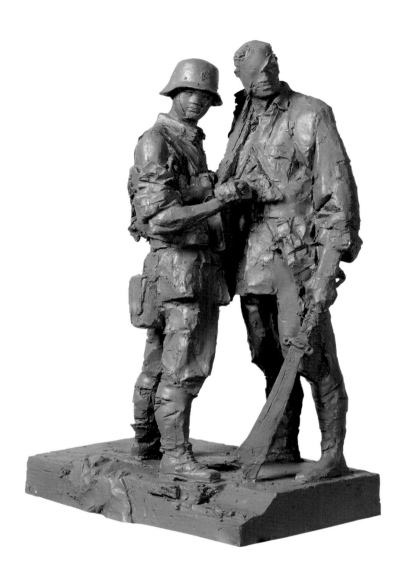

雕塑 | **共固神州**
张继勇　吴淦欣
50 cm×28 cm×70 cm

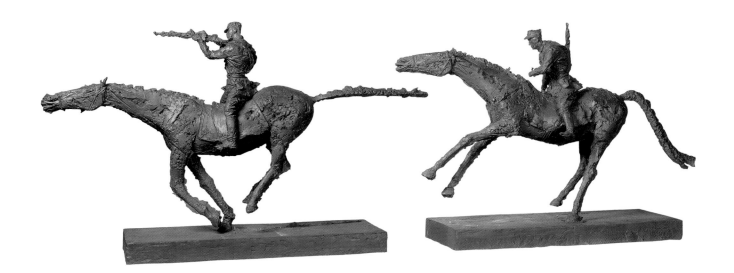

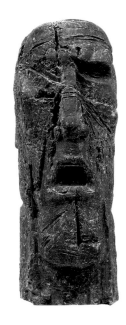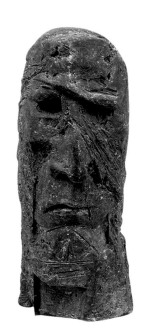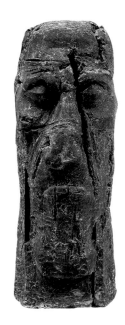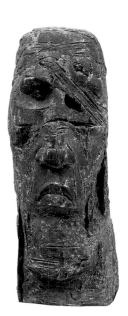

雕塑 | **丰碑**
闫坤
50 cm×50 cm×120 cm×5

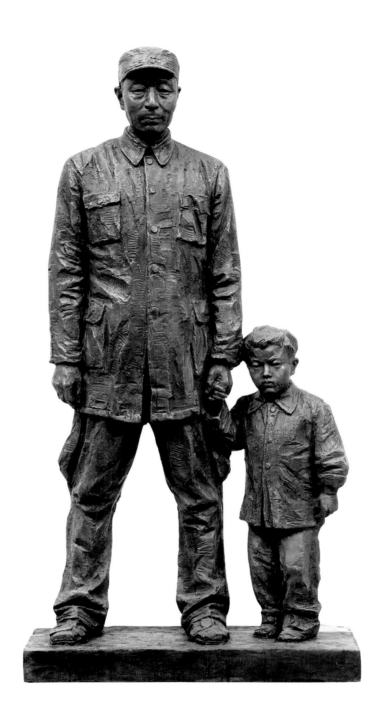

聂荣臻与美穗子
黄兴国
64 cm×25 cm×126 cm

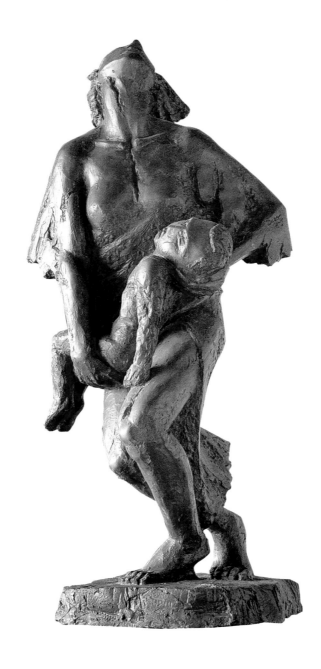

雕塑 | **南京记忆 1937 年 12 月 13 日**
赵前锟
48 cm×38 cm×98 cm

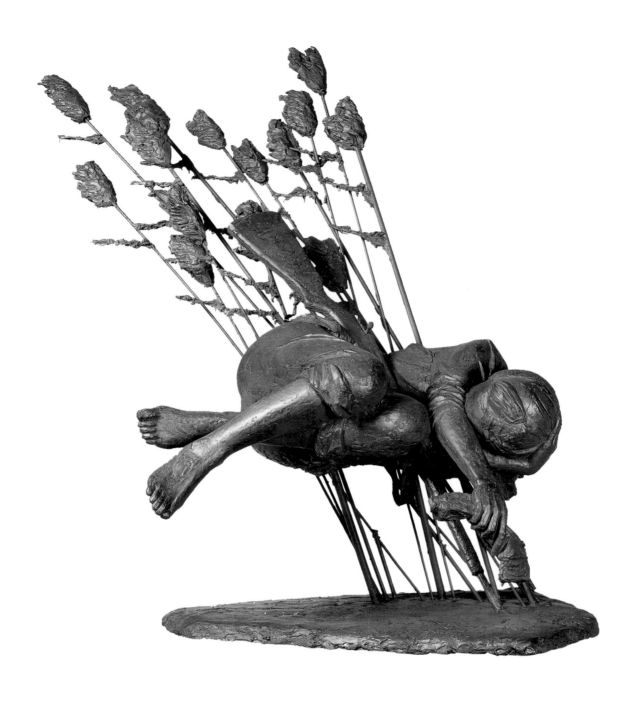

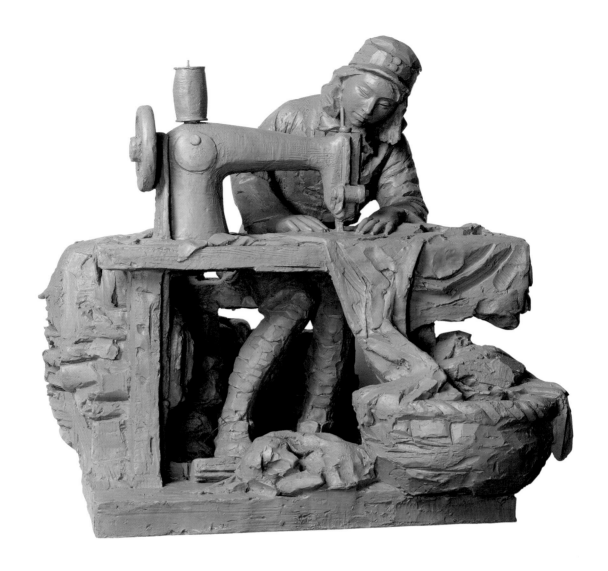

雕塑 | **一针一线总关情**
张飙
60 cm×60 cm×80 cm

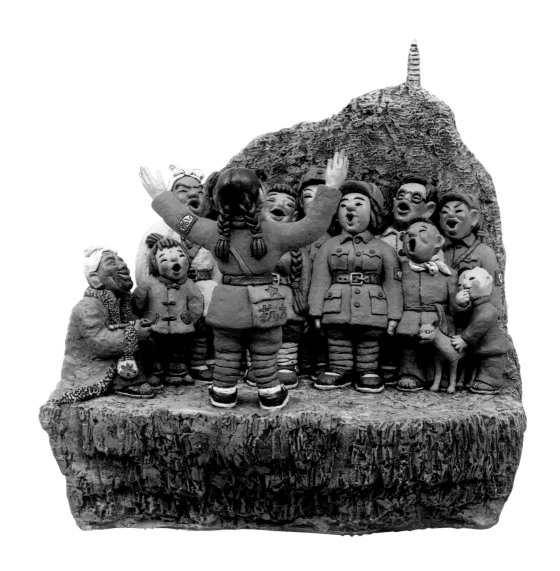

雕塑 | **解放区的天**
王未
63 cm×30 cm×66 cm

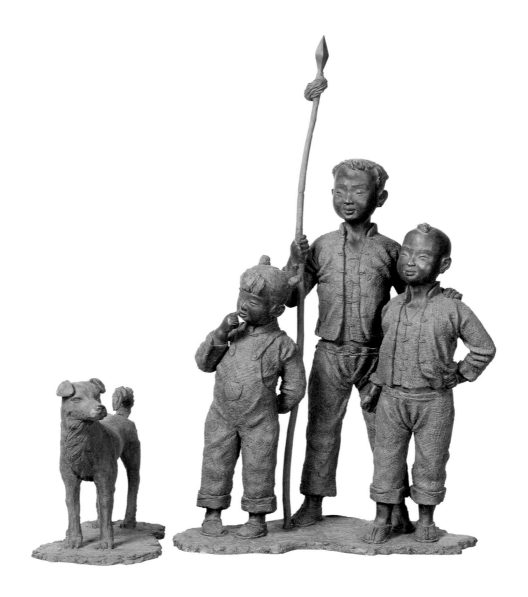

听到远方抗日胜利的凯歌声

章华

76 cm×29 cm×85 cm

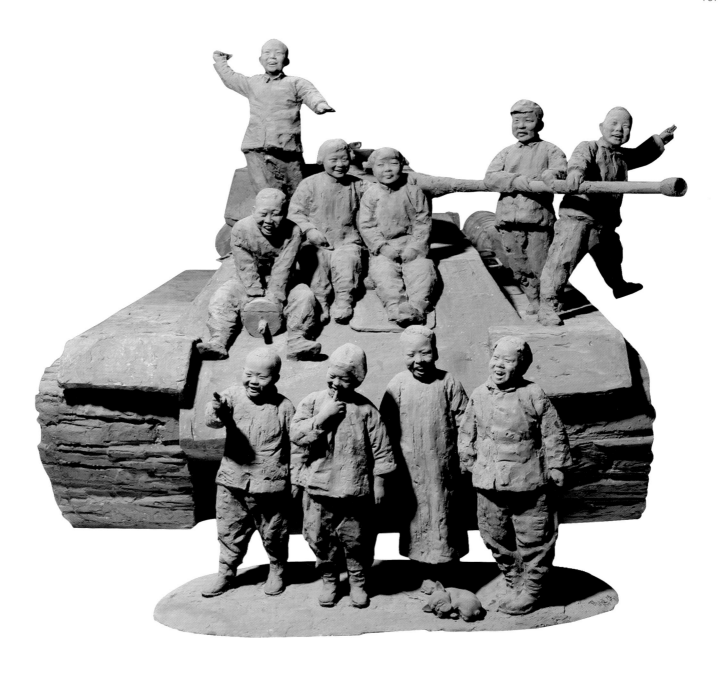

雕塑 | **解放区的战利品**
耿延民
140 cm×150 cm×200 cm

保家卫国　维护和平

国画

油画

版画

雕塑

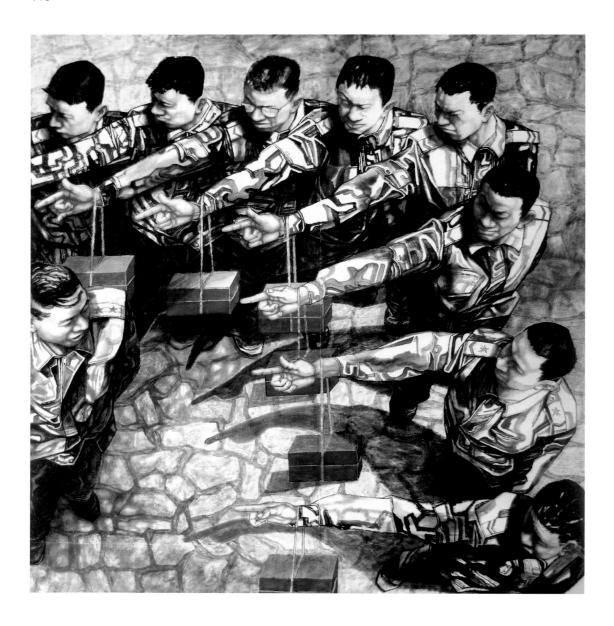

国画 | **士兵系列之四**
张力弓
195cm×195cm

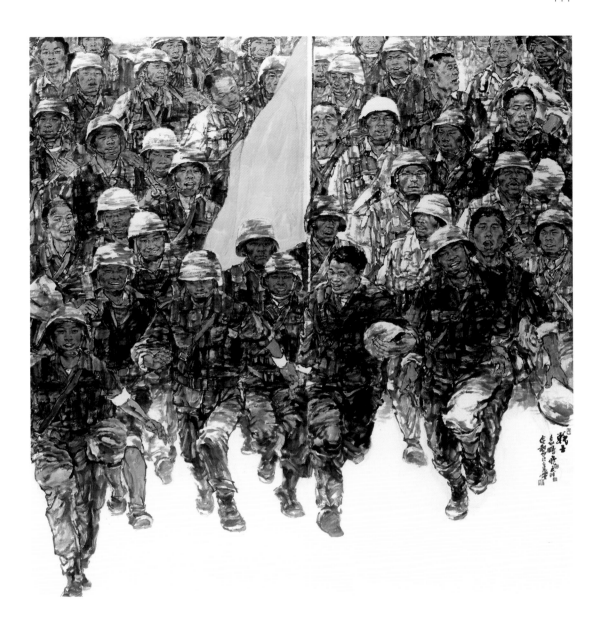

国画 | **战士**
袁鹏飞　王珂
240 cm×260 cm

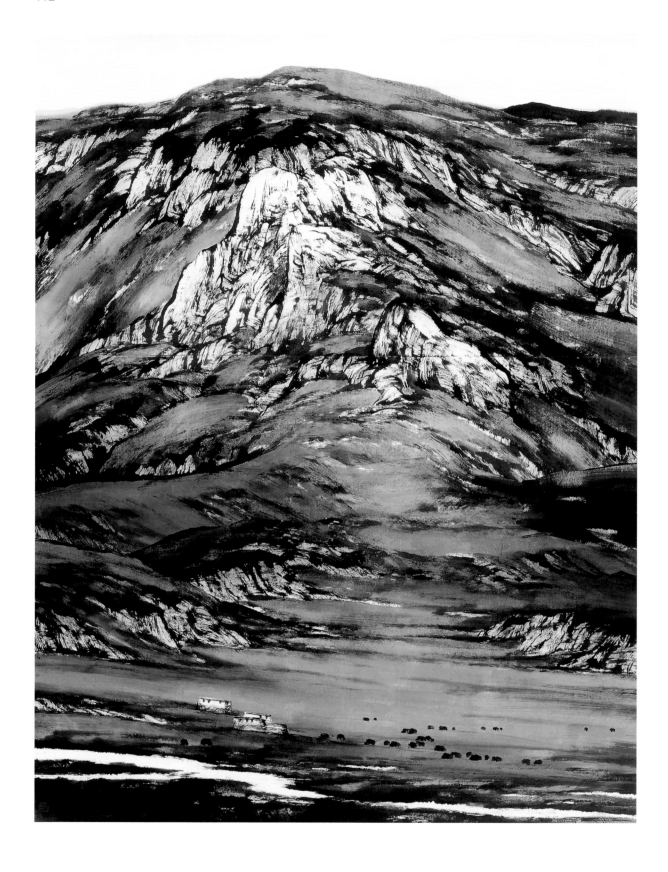

国画 | **高原**
杨进民
158cm×218cm

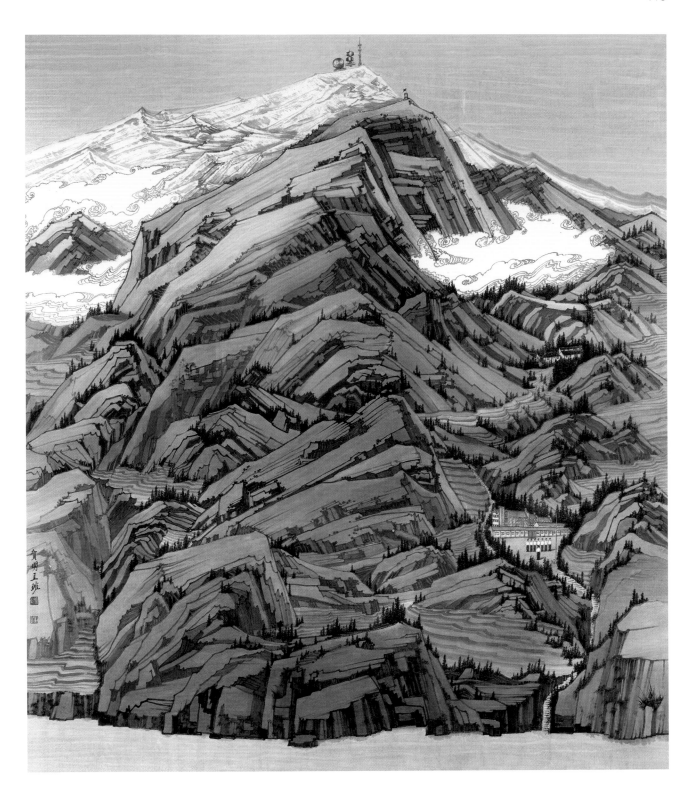

国画 | **绿色的风**

侯贺明　王班　王华　曹锦来

178cm×214cm

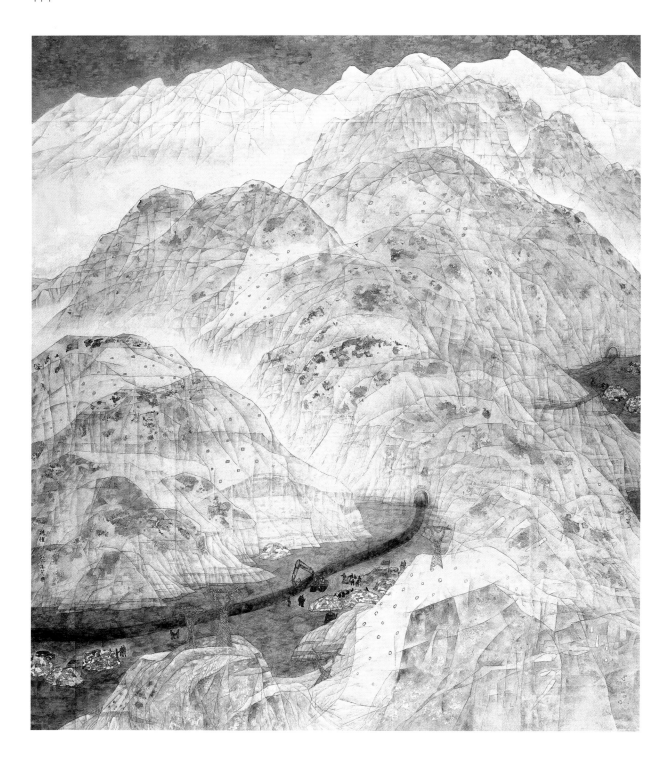

国画 | **守望天山**
孙恺　范高其
200 cm×240 cm

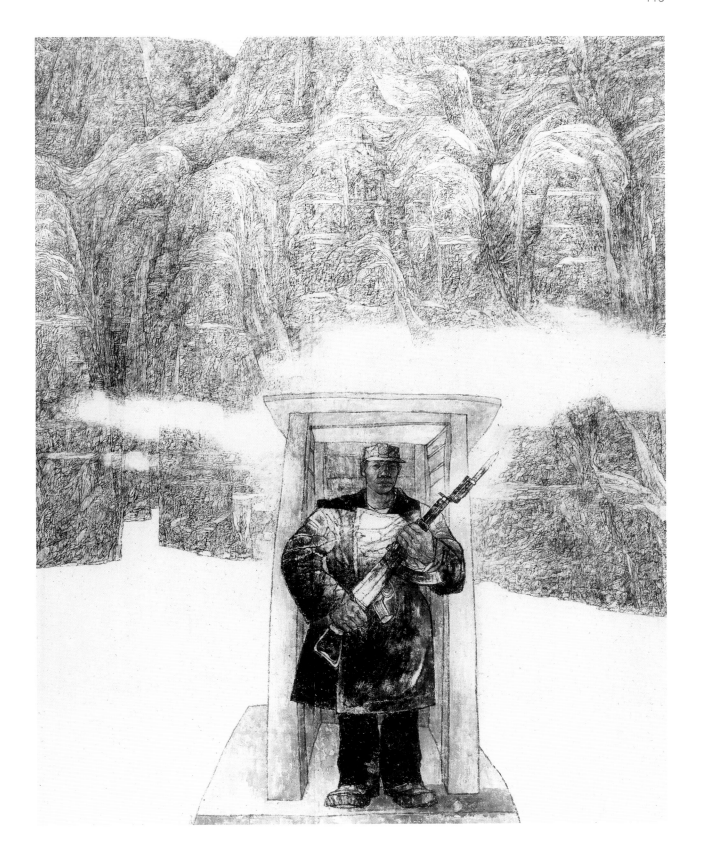

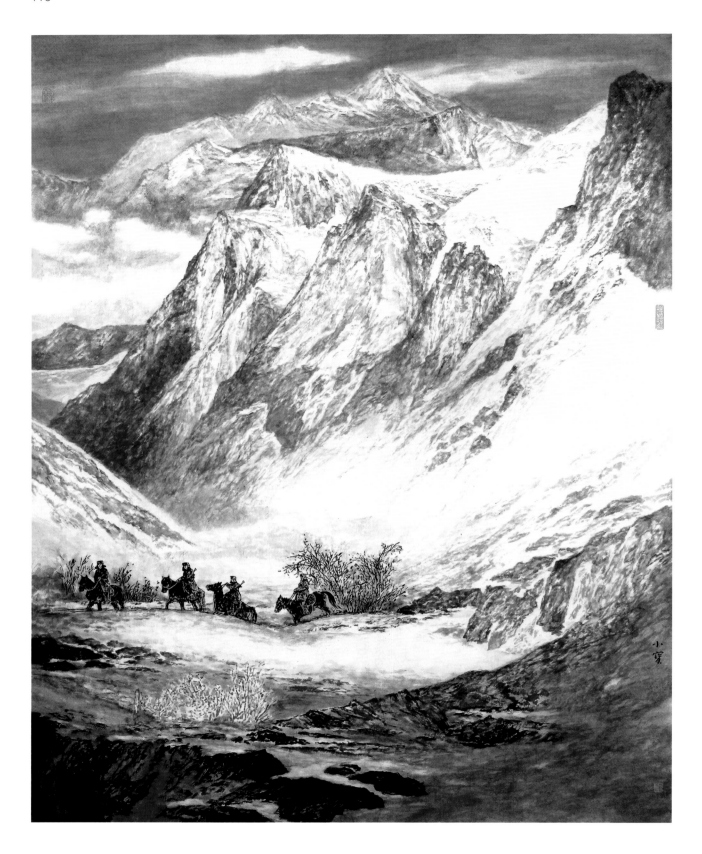

国画 | **踏雪巡逻戍边关**
仓小宝
140cm×200cm

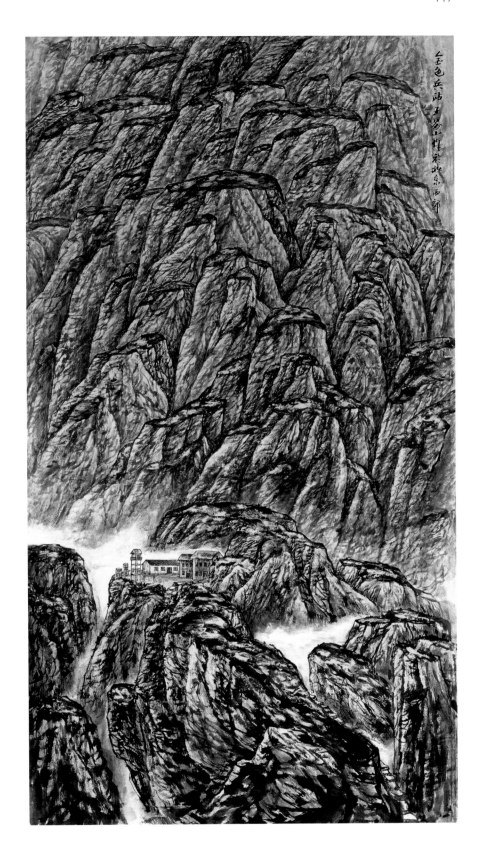

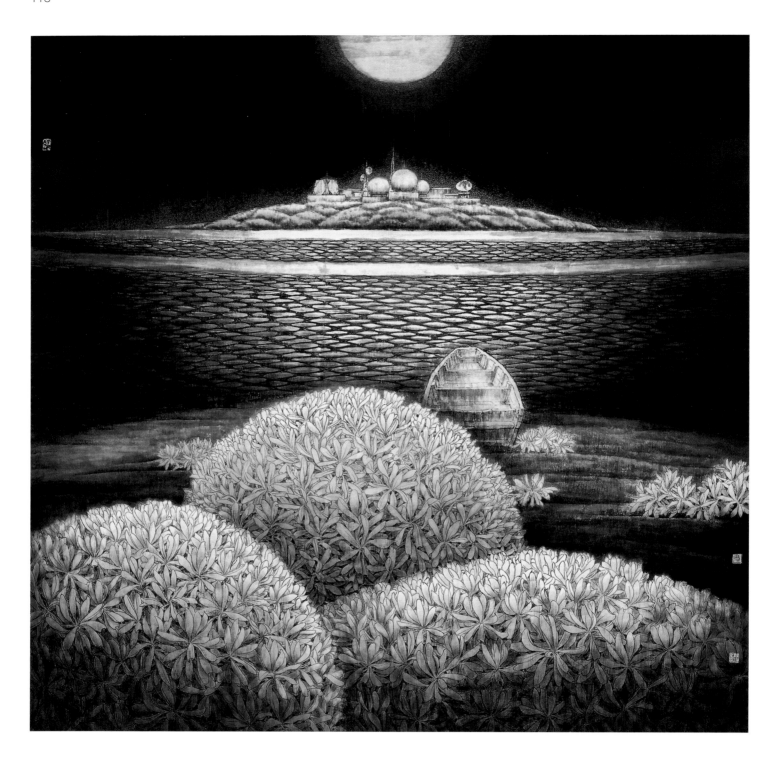

国画 | **静海**
高维洲
200 cm×200 cm

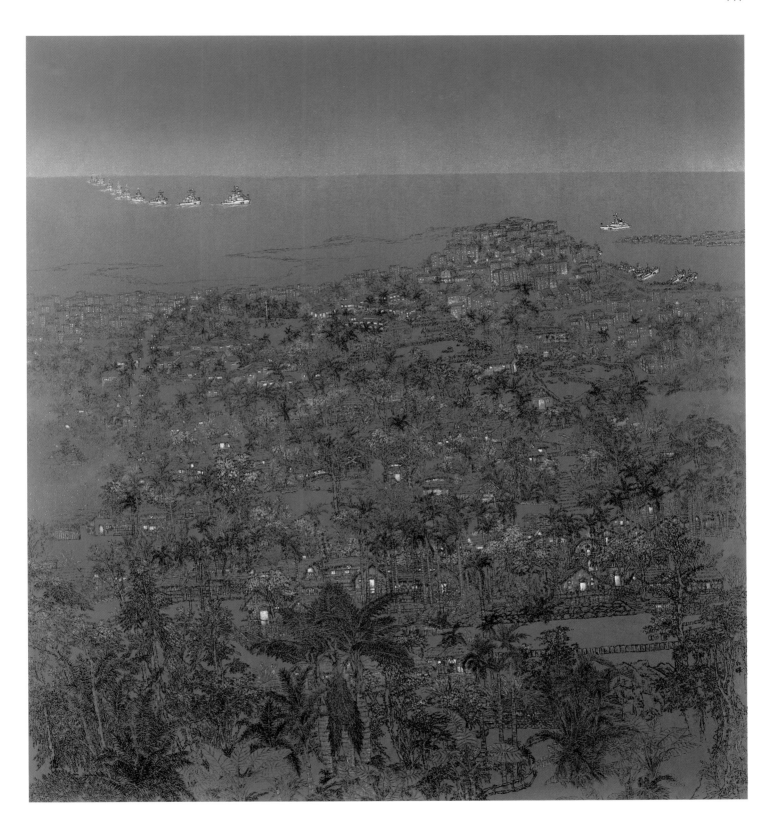

国画 | **南疆**
朱红晖
170cm×190cm

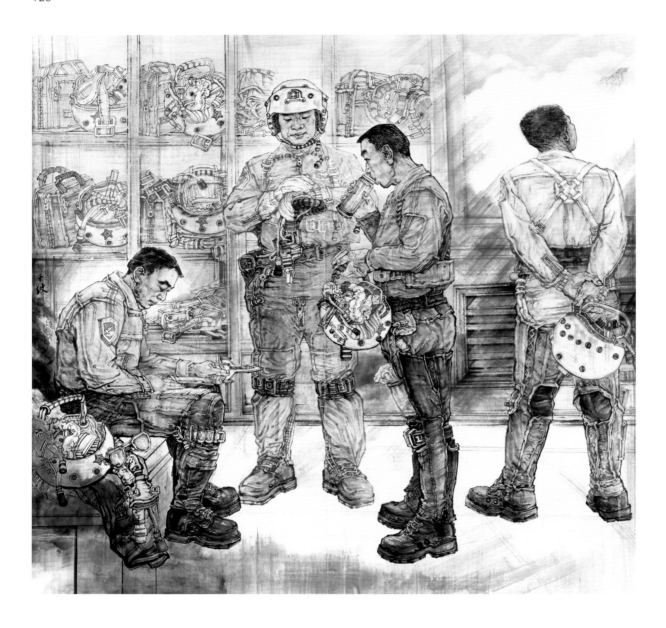

国画 | **待命**
陆千波　李宁　张皓媛
180cm×180cm

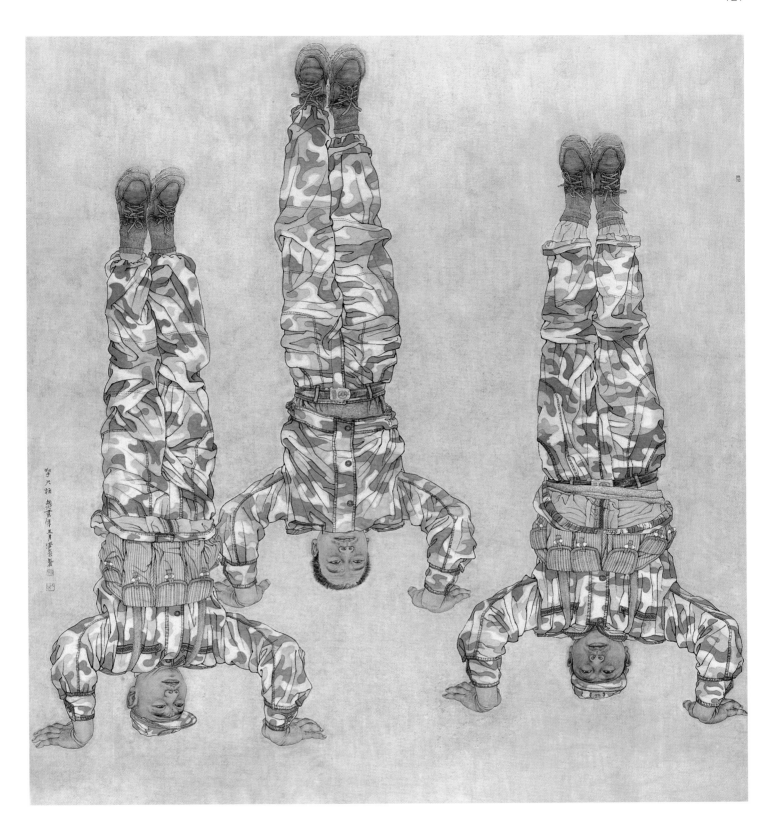

国画　**擎天柱**
金涌焱
183cm×210cm

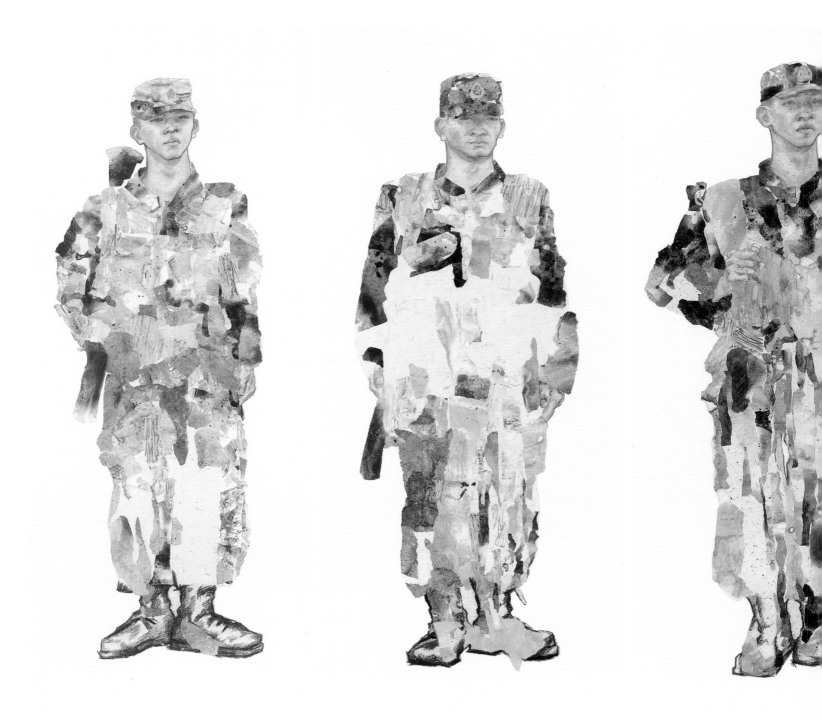

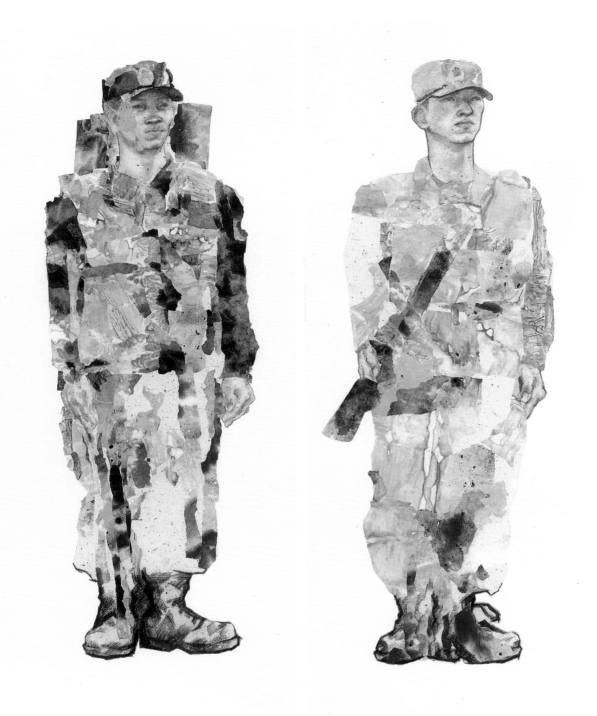

国画 | **整装待发**
孙一
150 cm×300 cm×5

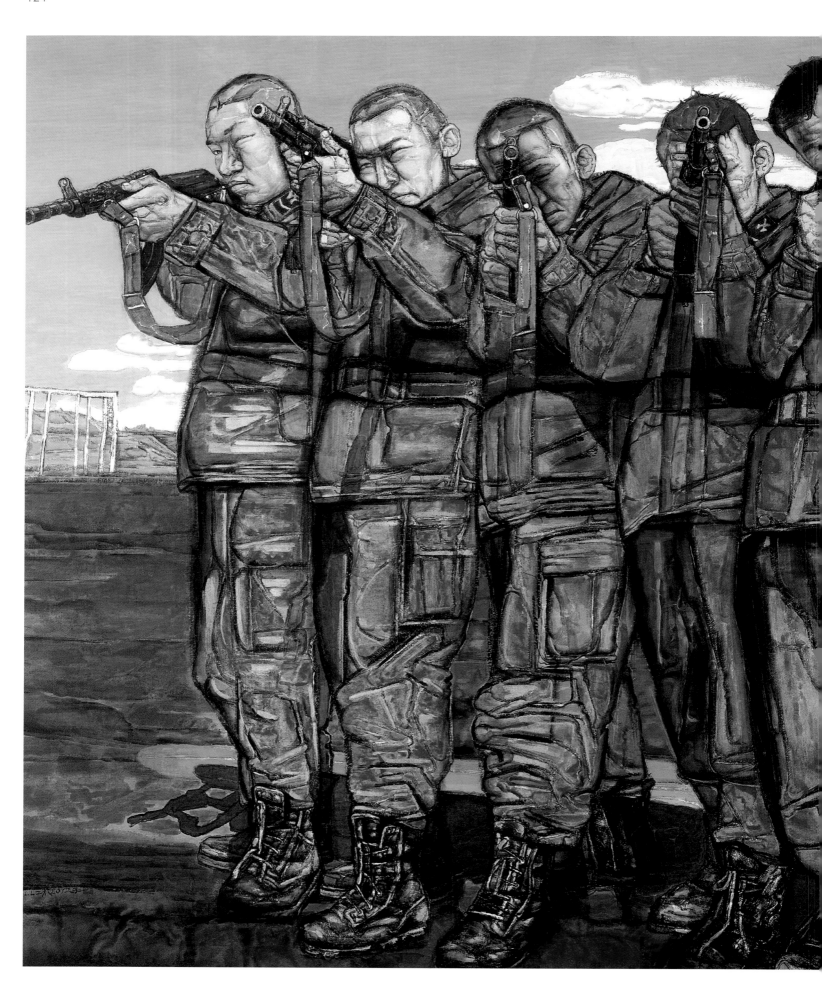

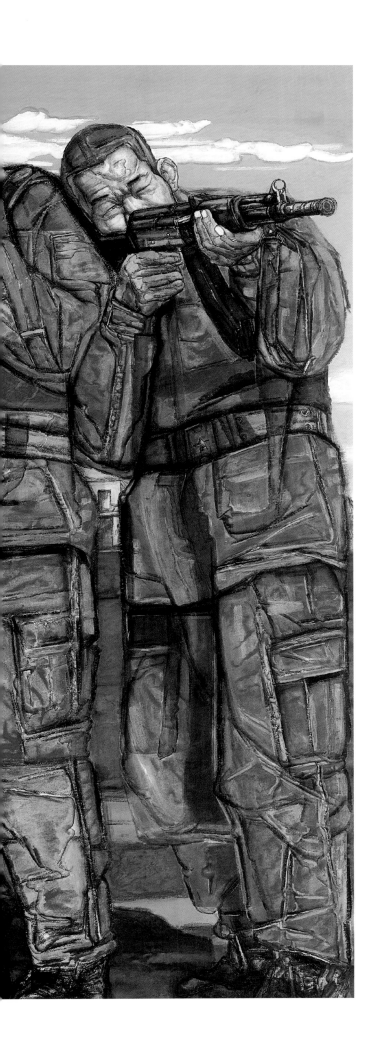

国画 ｜ **锋时代 · 预备**
李连志
300cm×220cm

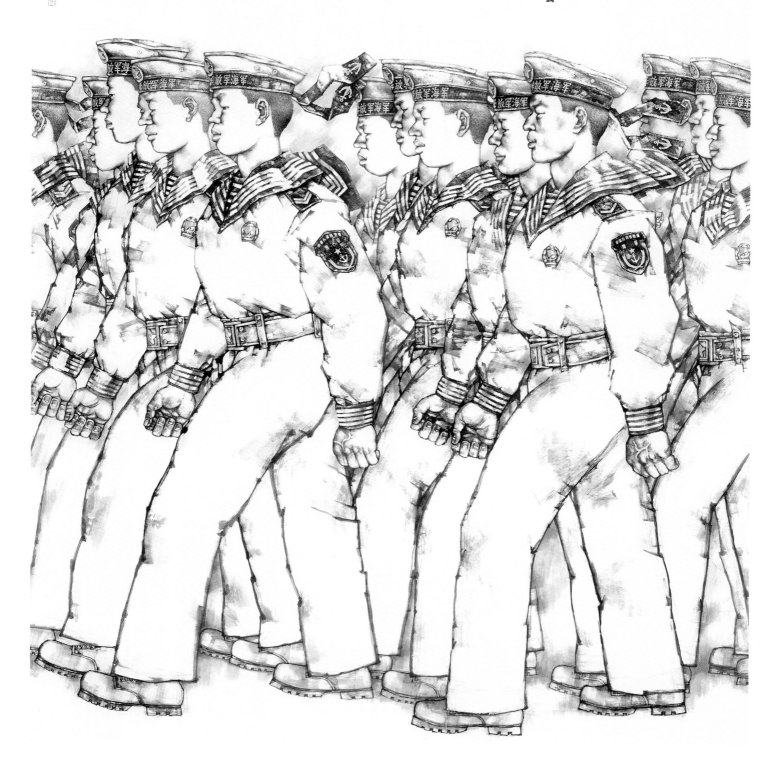

国画 | **步调一致**

张道兴

200 cm×200 cm

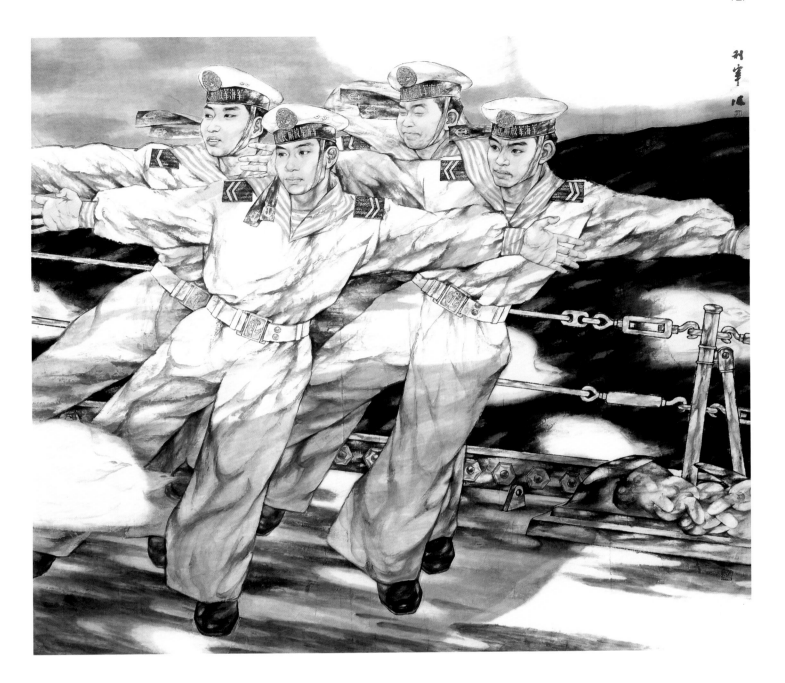

国画 ｜ **海风**
王利军
200 cm×200 cm

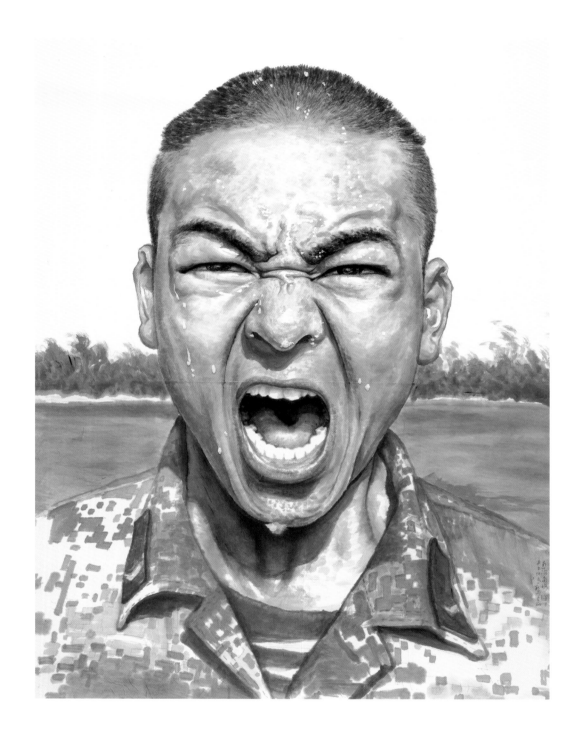

南海·南海

李翔

230 cm×300 cm

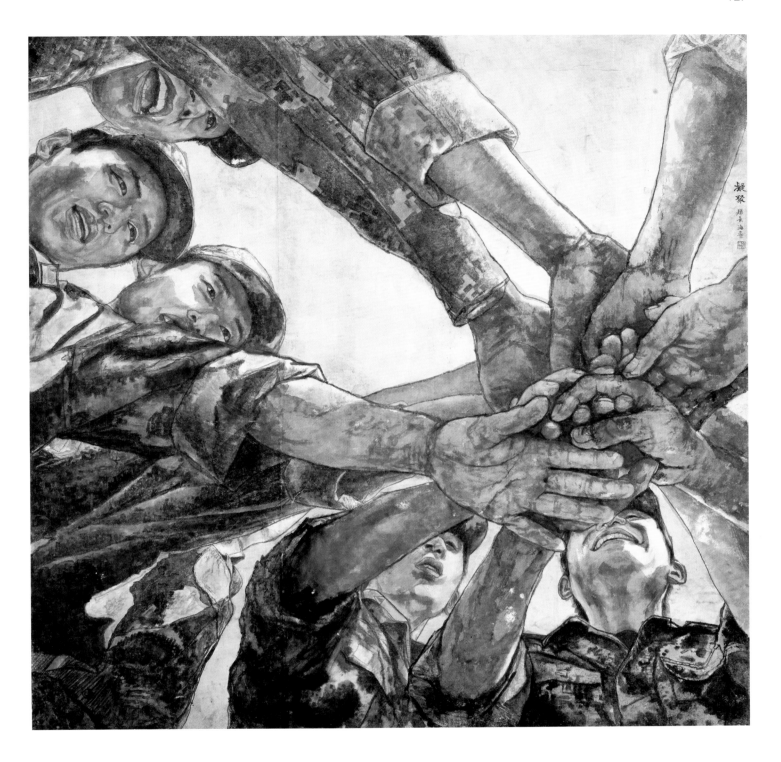

国画 | **凝聚**
赵长海
182 cm×180 cm

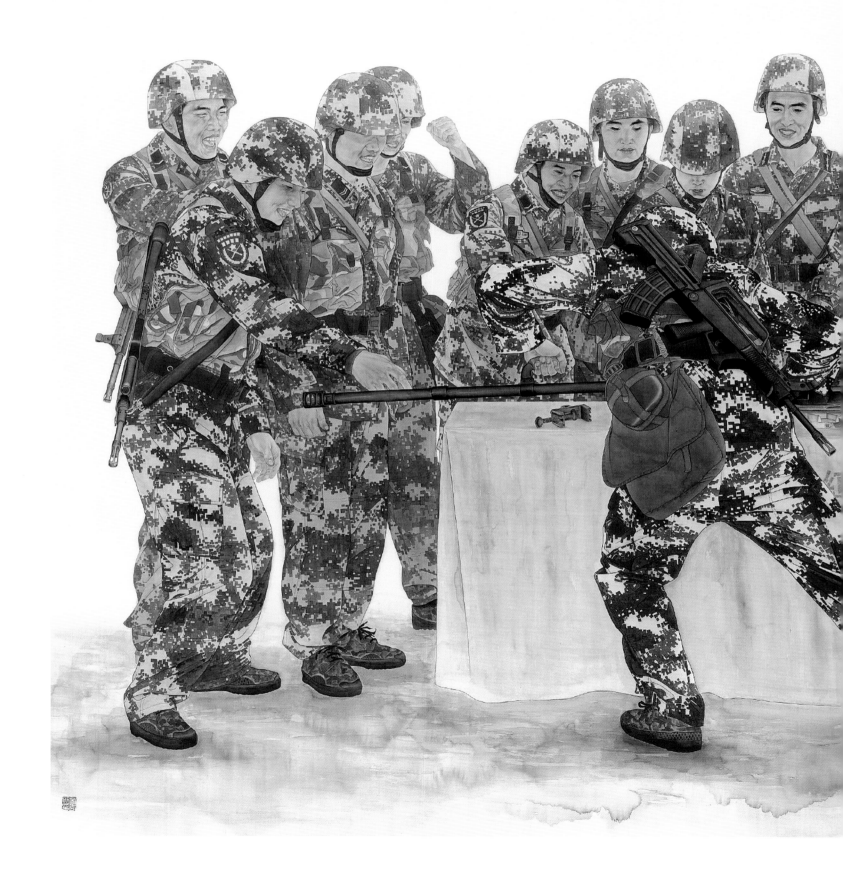

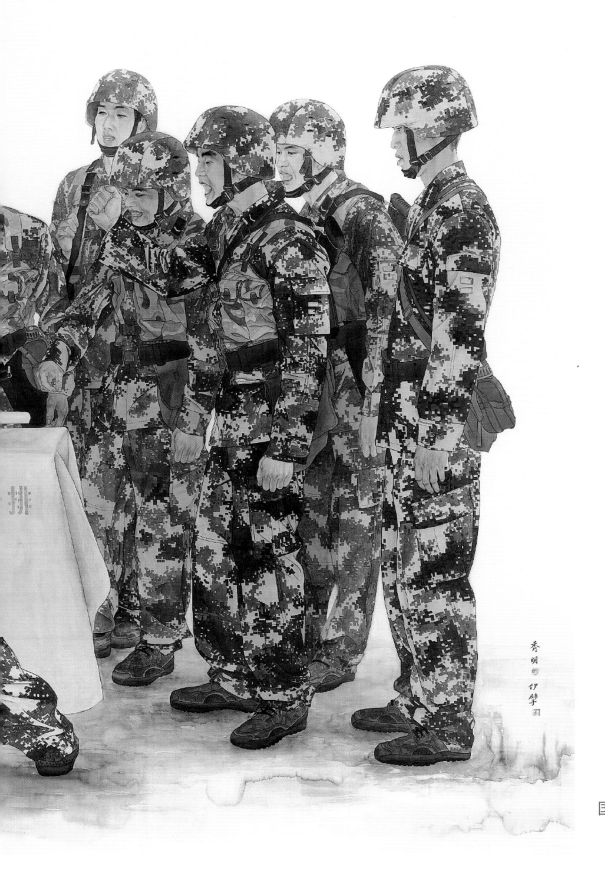

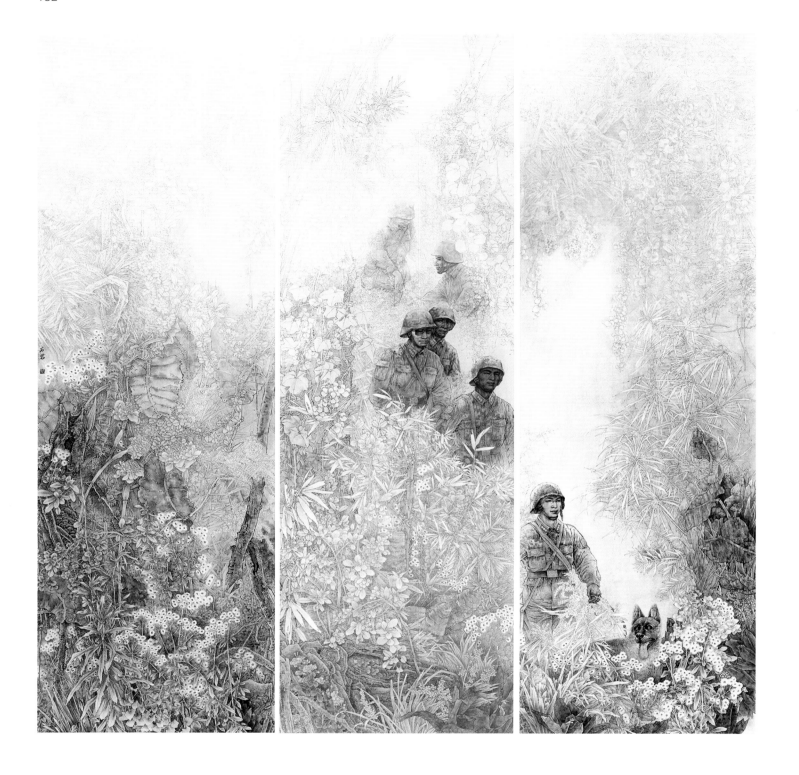

国画 | **十五的月亮**
石君
270 cm×270 cm

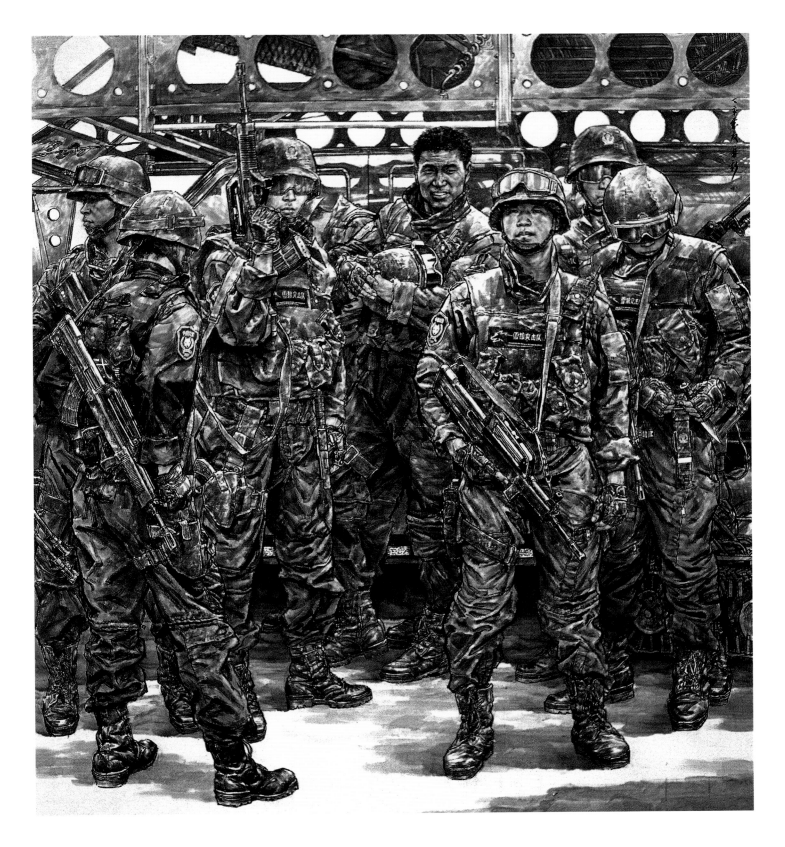

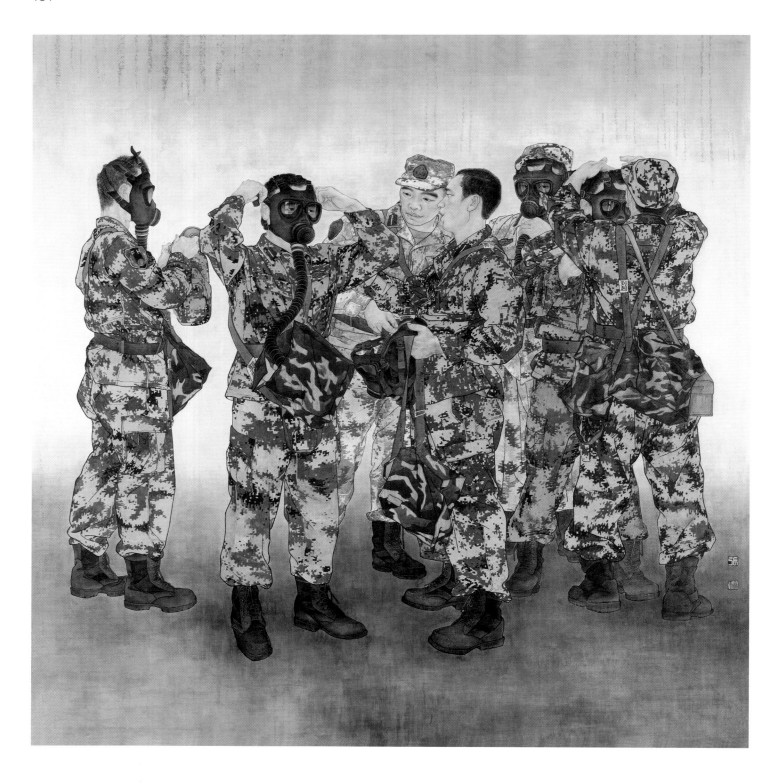

国画 | **降魔神兵**
张旭磊　张立年
200 cm×200 cm

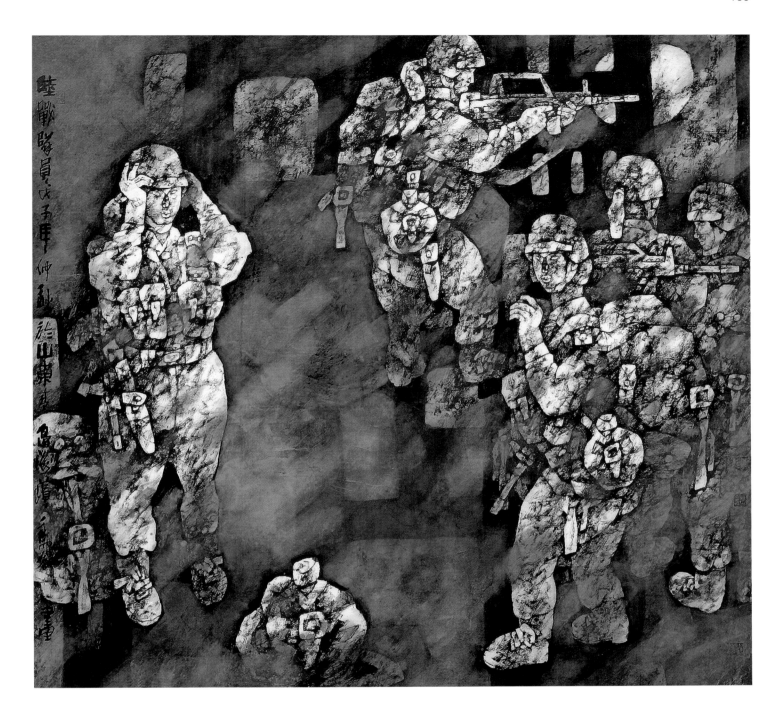

国画 | **陆战队员**
周永家
179 cm×167 cm

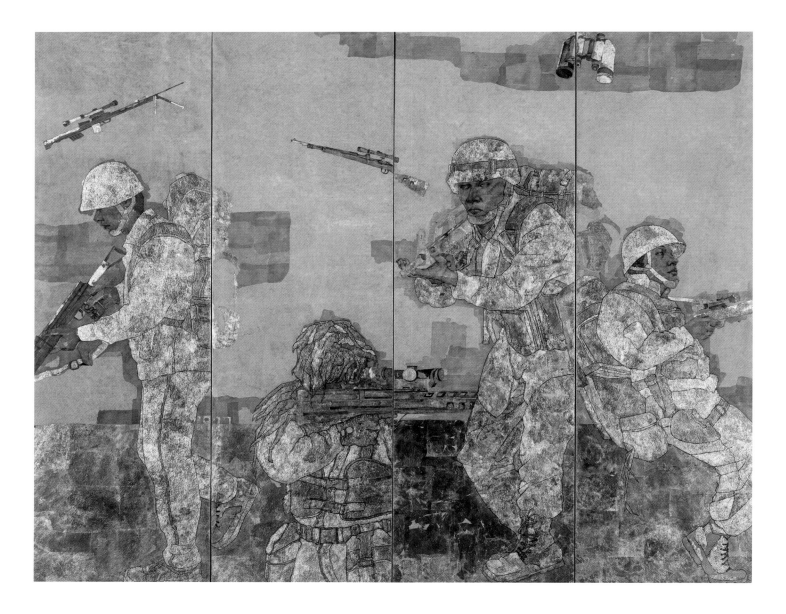

国画 | **士兵突击系列**
王云曲
200 cm×150 cm

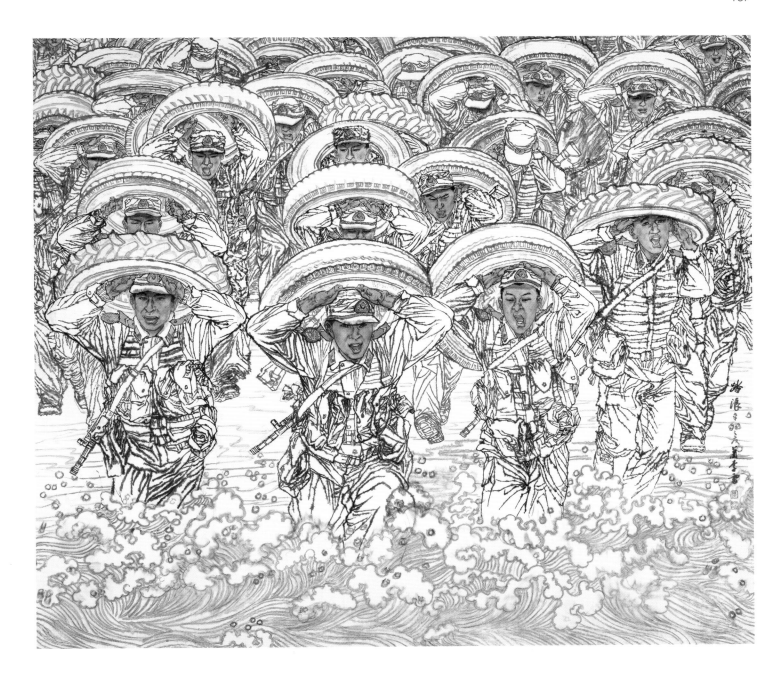

国画 | **踏浪**
萧李雷
252cm×216cm

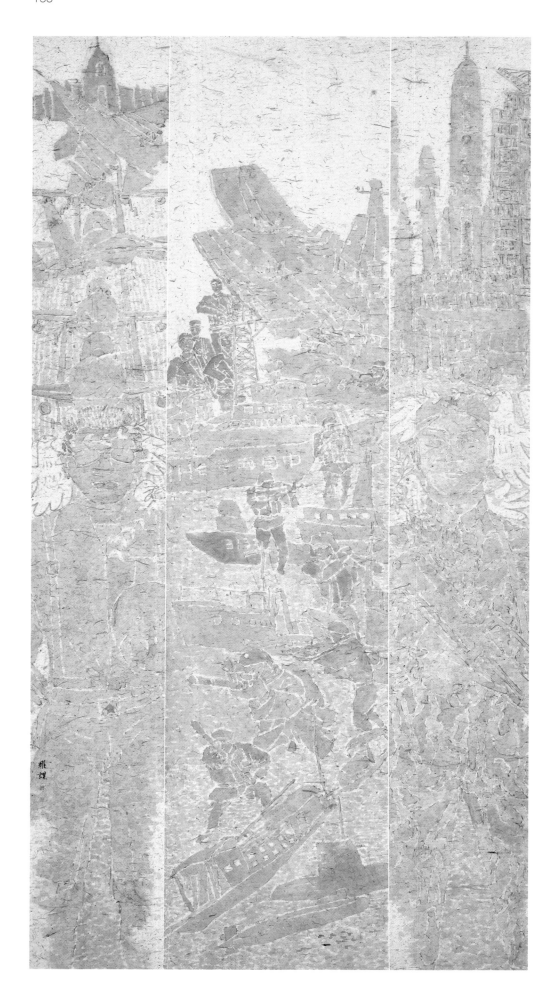

国画 | **强军之路**
朱耀谋
118 cm×231 cm

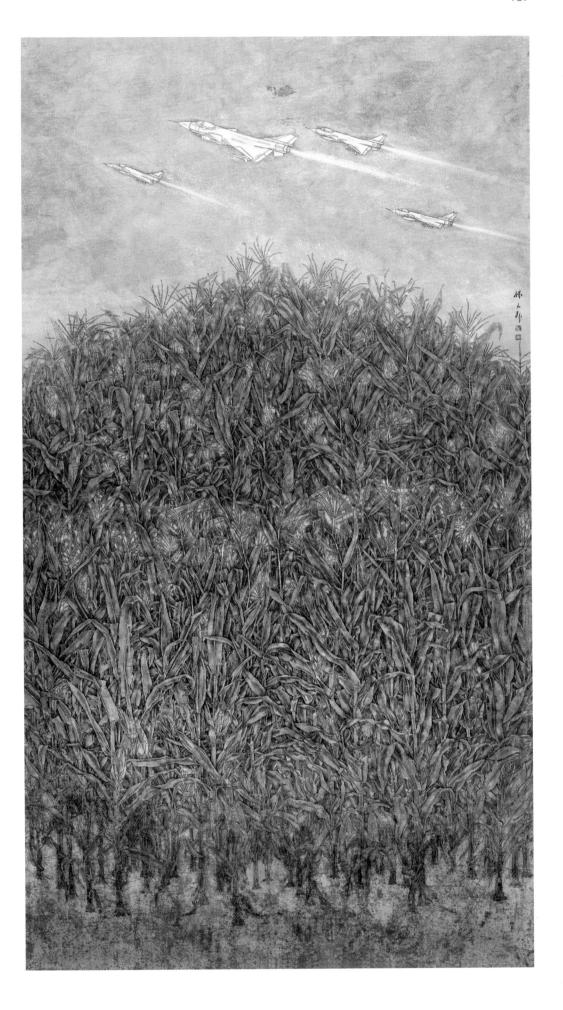

国画 | **歼十出击**
杨文森
192cm×360cm

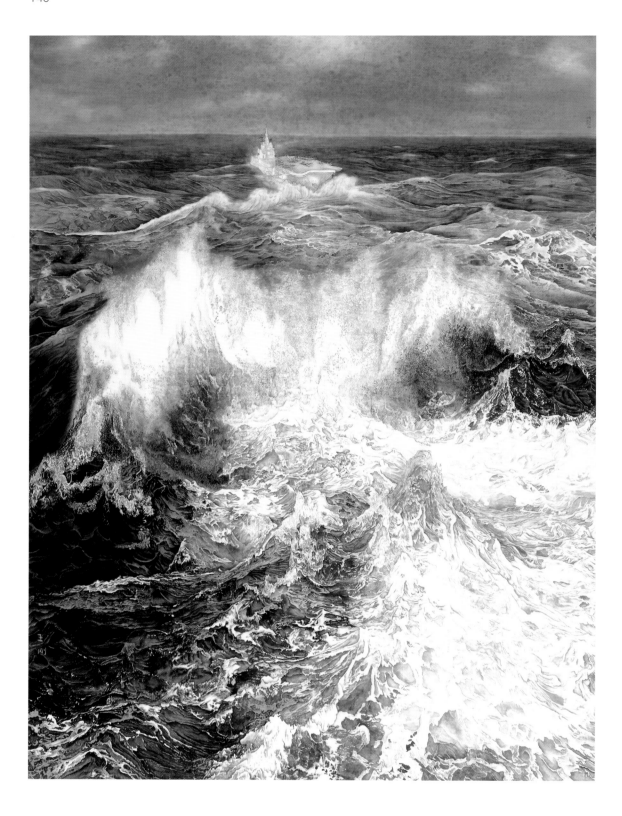

国画 | **波澜动远空**
王刚
200 cm×300 cm

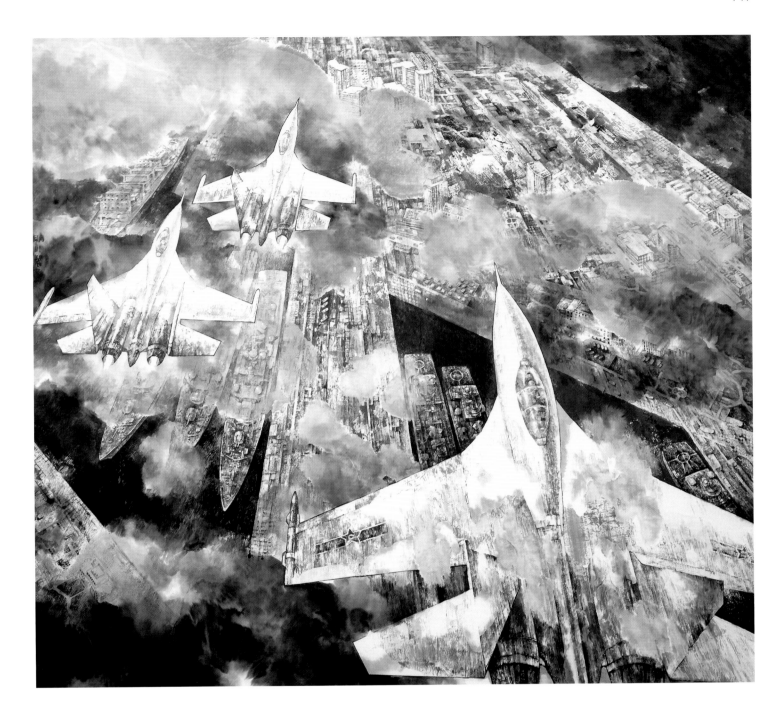

国画 | **海天流韵**
张明川
200 cm×200 cm

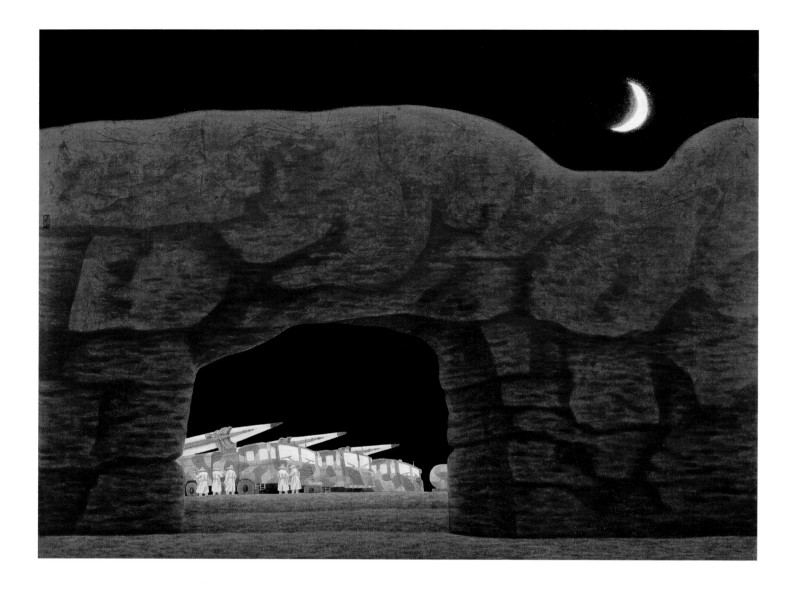

国画 | **大漠弯弓**

李绍周

152cm×116cm

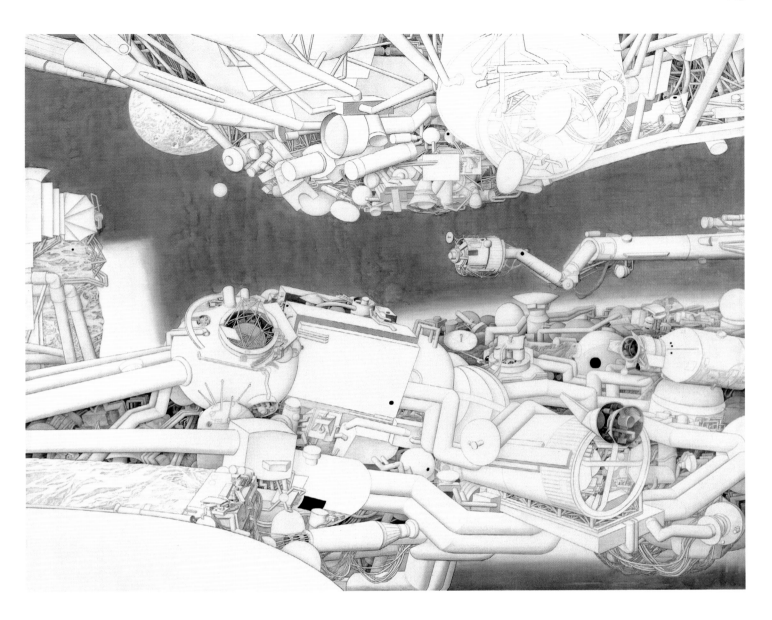

国画 | **探月**
王利
200 cm×160 cm

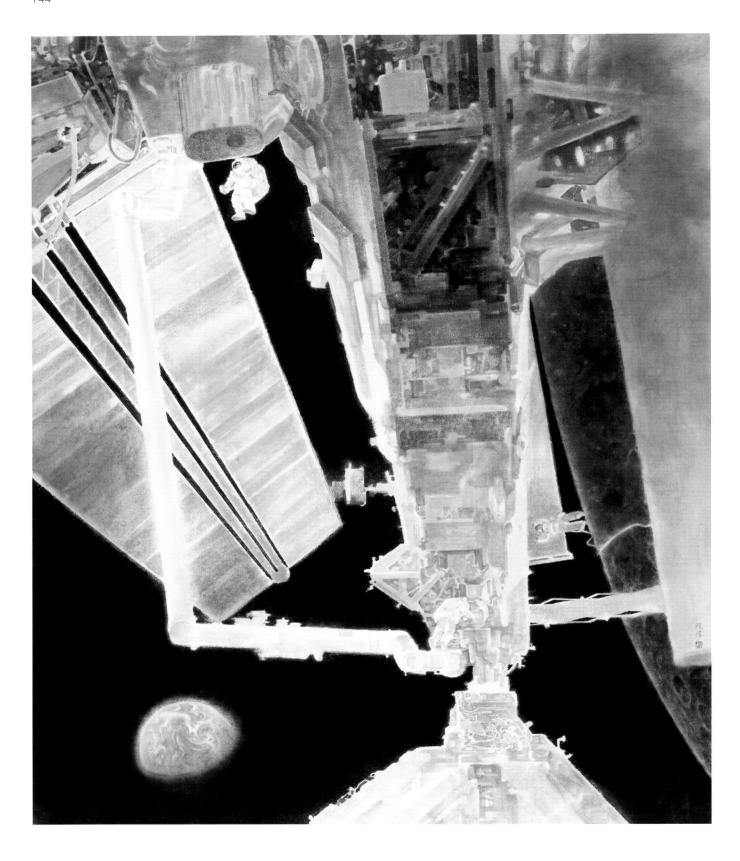

国画 | **天宫**
范琛
190 cm×230 cm

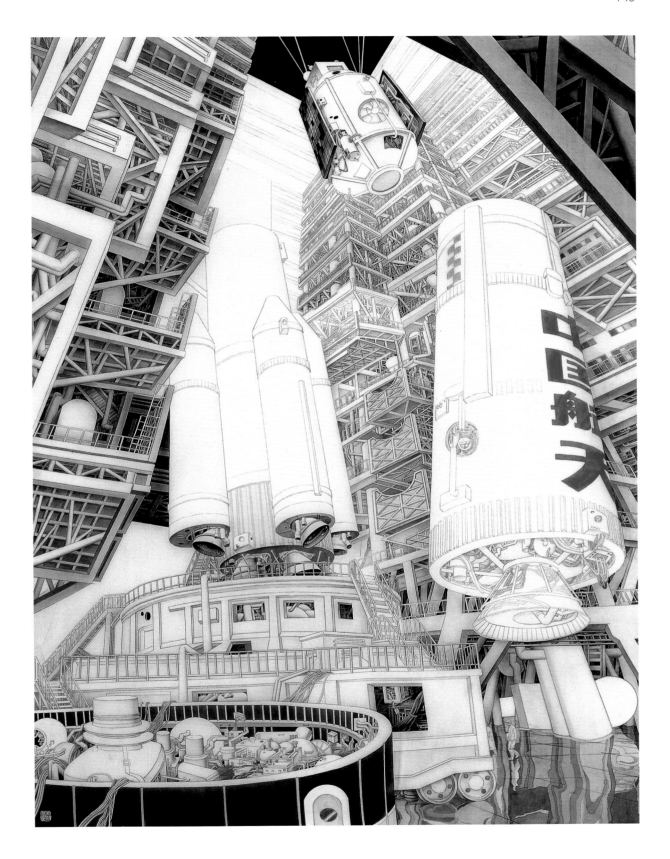

国画 | **飞天港**
王利
120cm×160cm

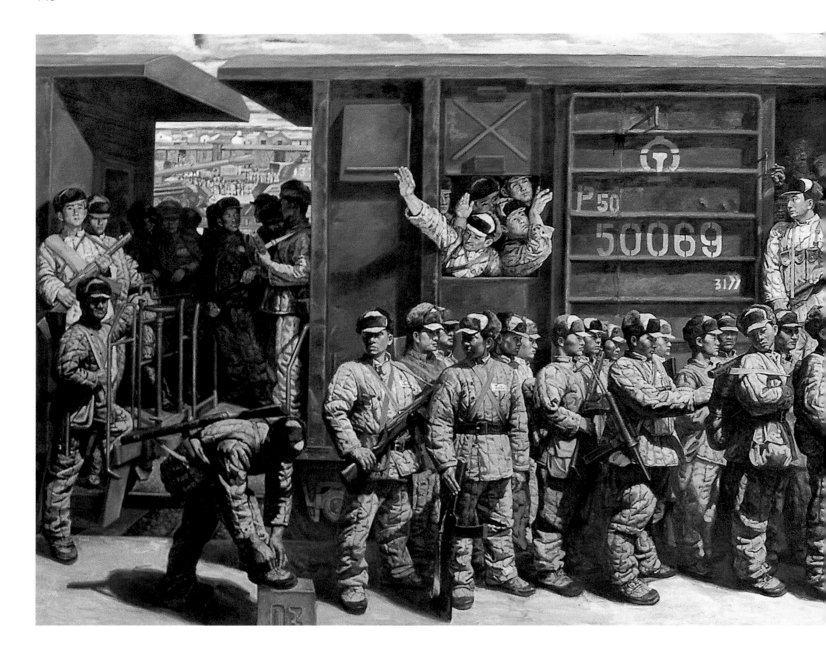

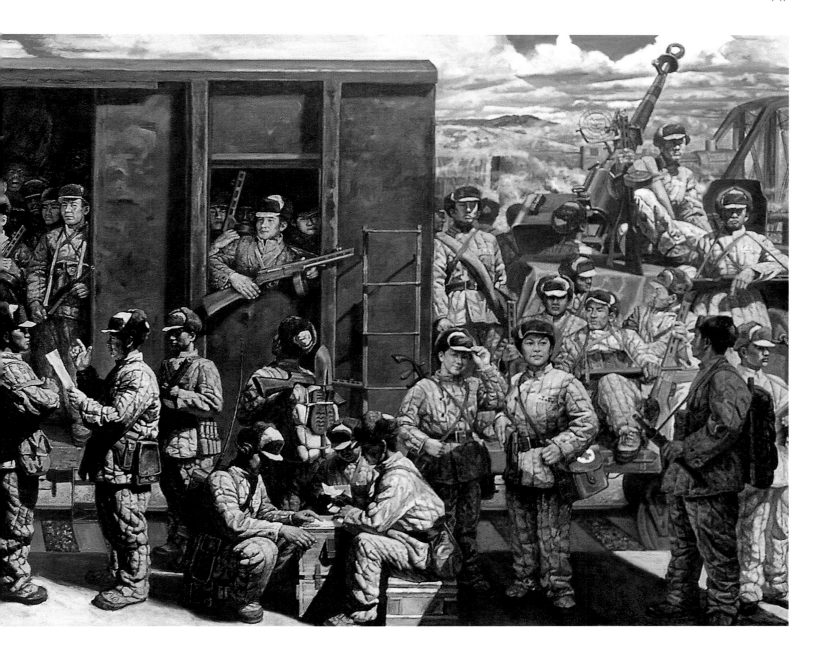

油画 | **1950 · 丹东**
邢俊勤　张燕妮
| 600 cm×220 cm

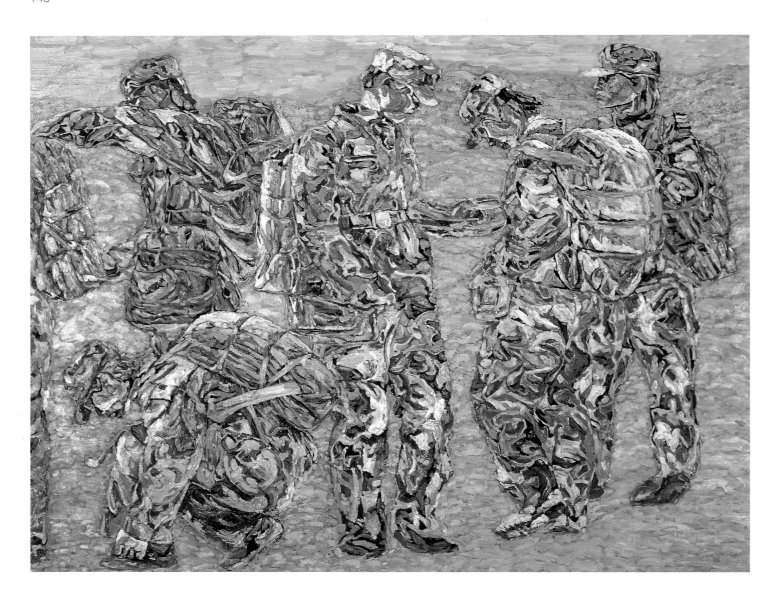

油画 | **高原迷彩**
王双梅
200 cm×140 cm

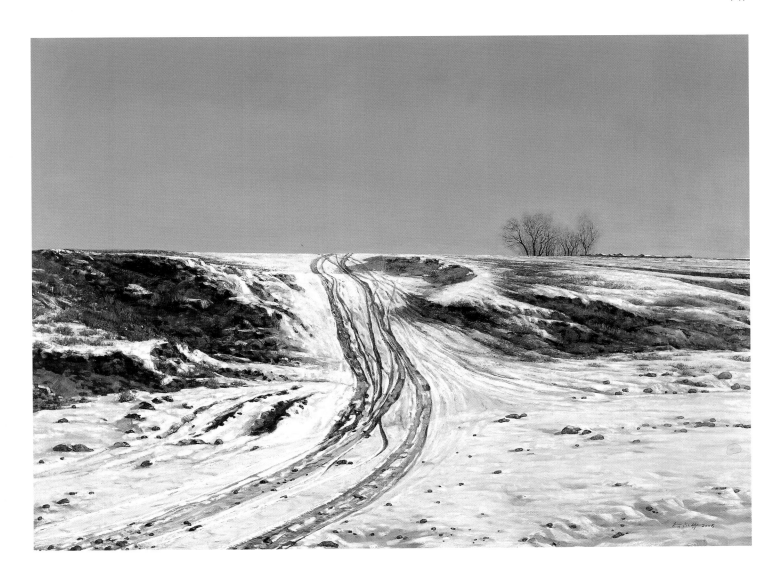

油画 | **骑兵远去的冬天**
何永兴
150cm×110cm

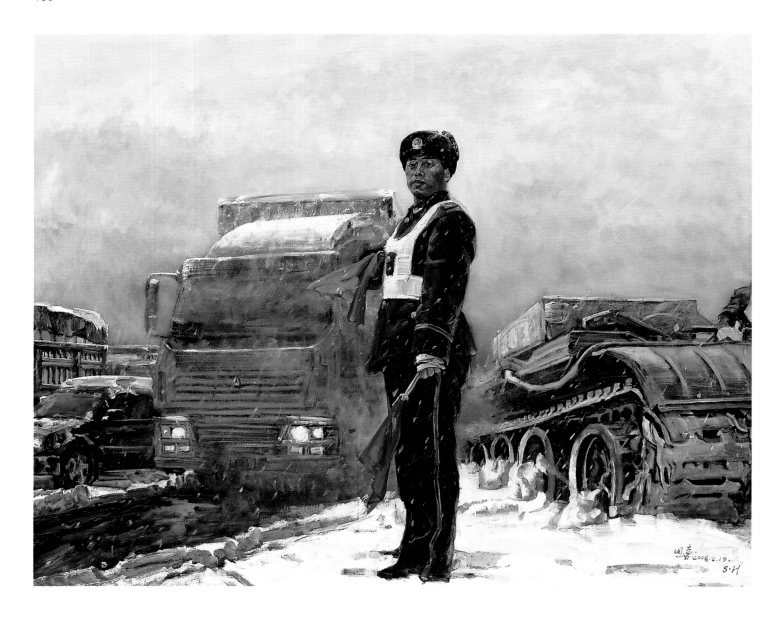

油画 | **冰雪路上**
罗田喜
200 cm×160 cm

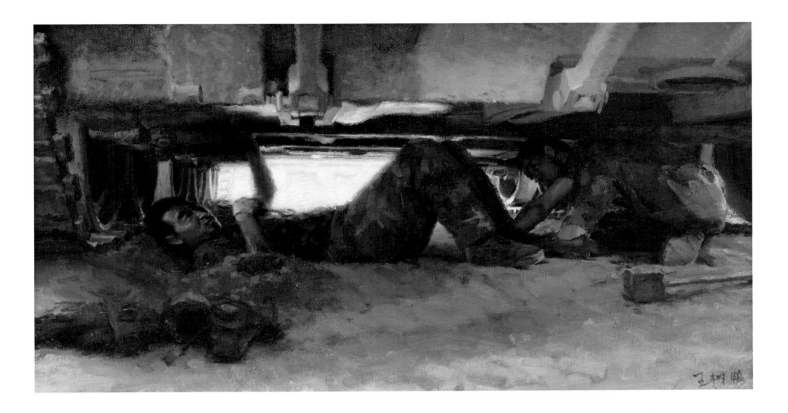

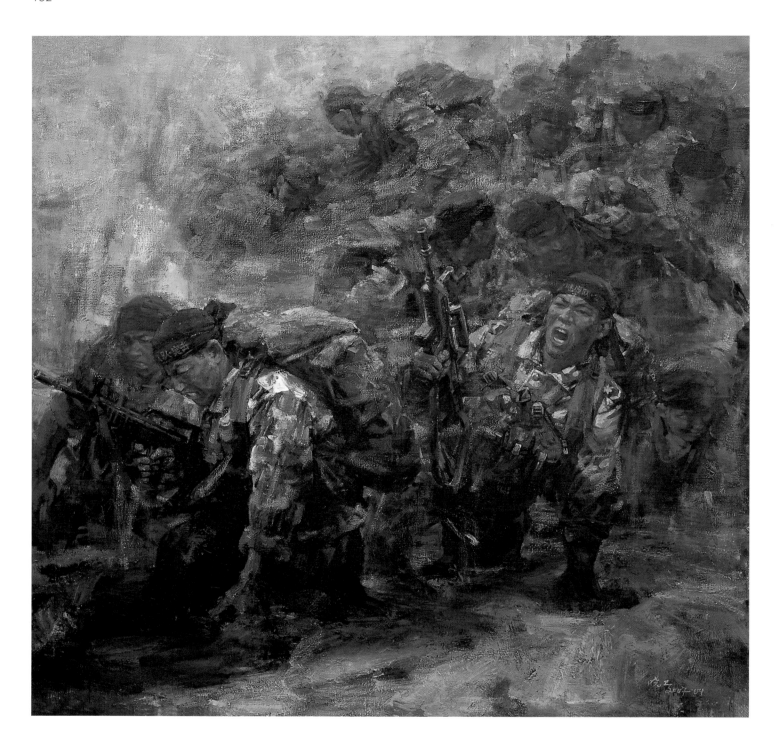

油画 | **泥潭砺兵**

江晓卫

200 cm×197 cm

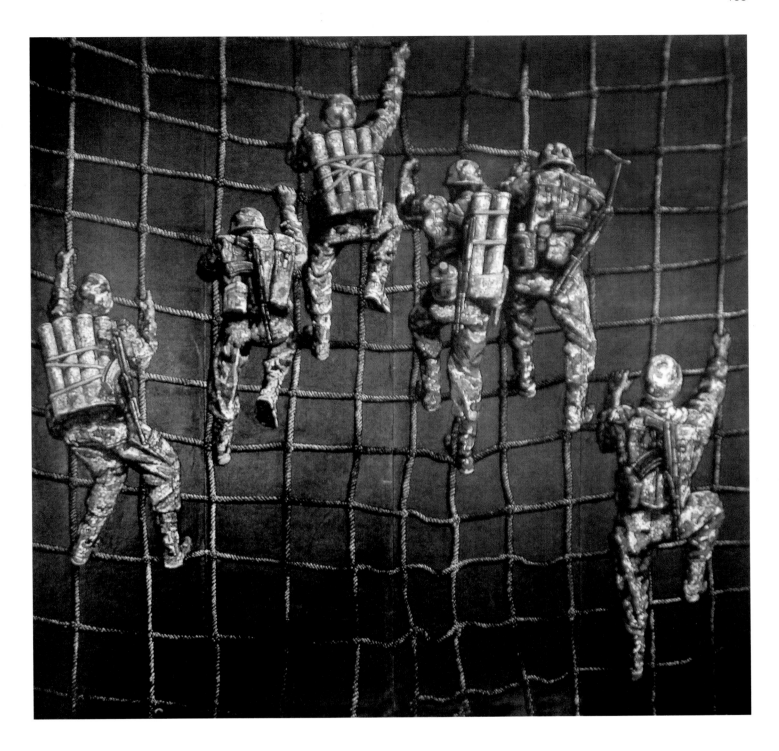

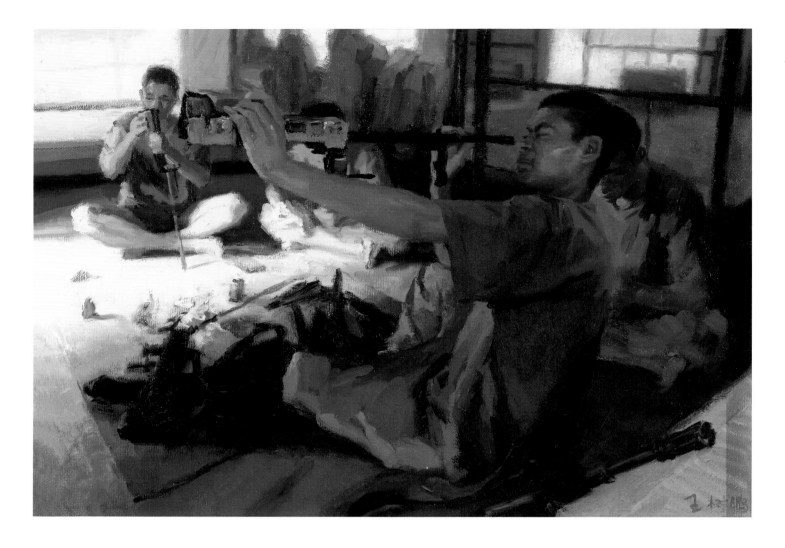

油画 | **擦枪**
王树鹏
70cm×50cm

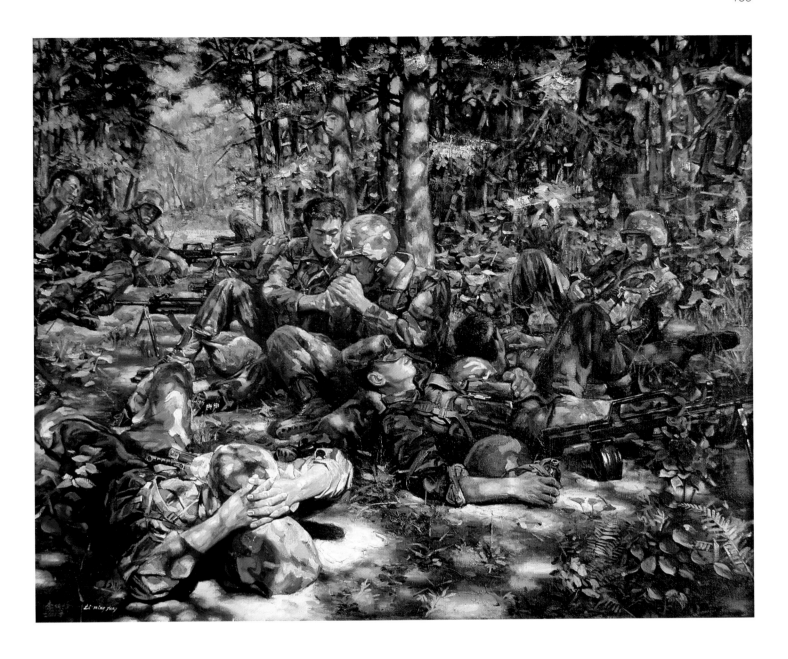

油画 | **驻训日记**
李明峰
200cm×175cm

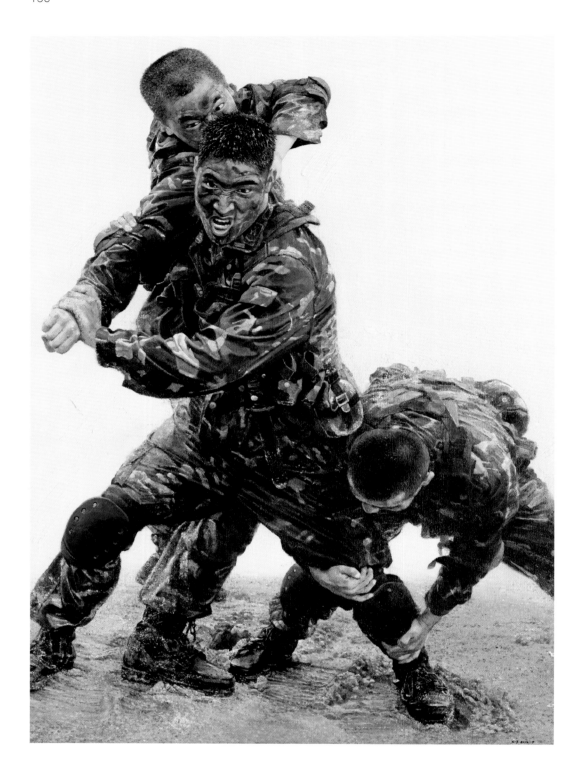

油画 | **斗士**
薛军

130cm×180cm

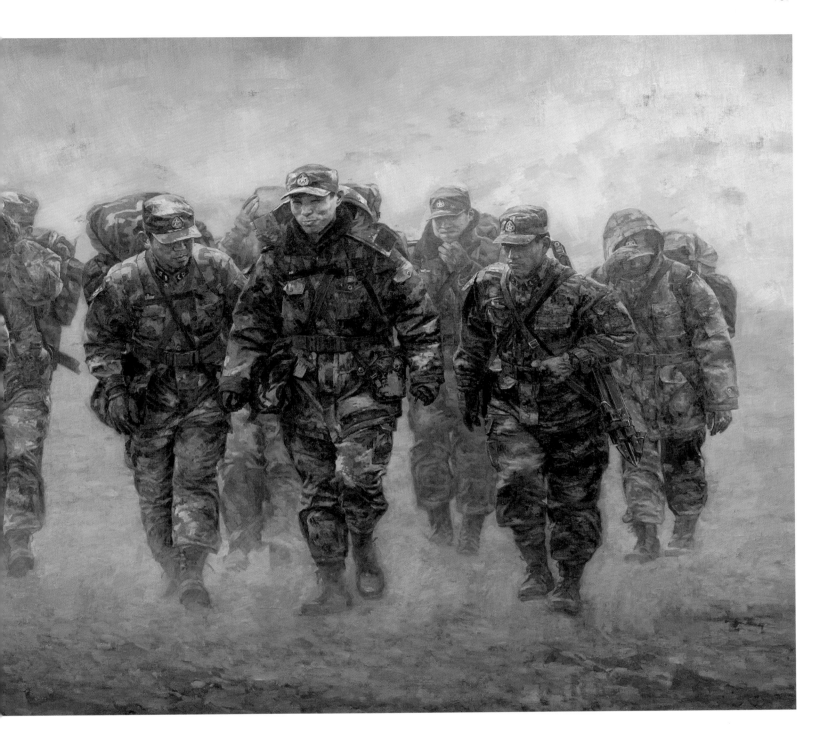

油画 | **尖兵**
白展望
376 cm×280 cm

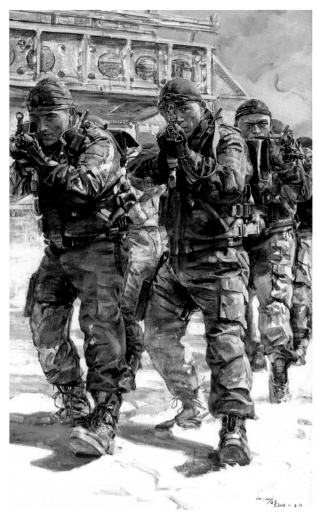
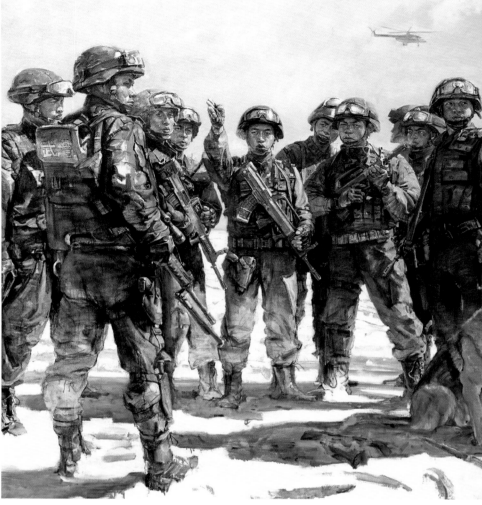

油画 | **反恐精英**
罗田喜
455 cm×205 cm

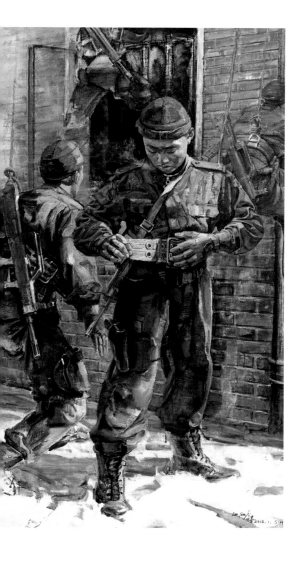

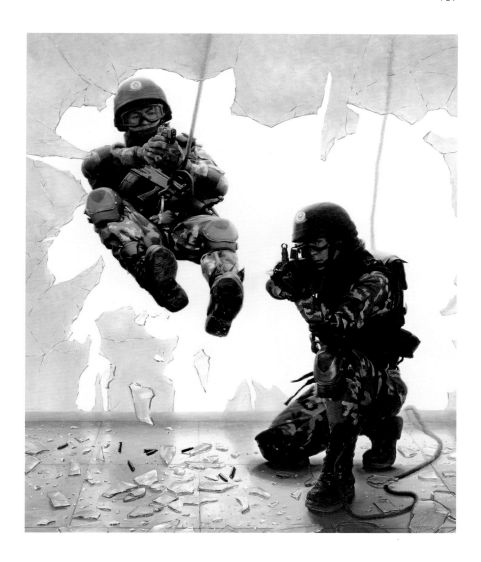

油画 | **突击**
张长东 王们书
150cm×180cm

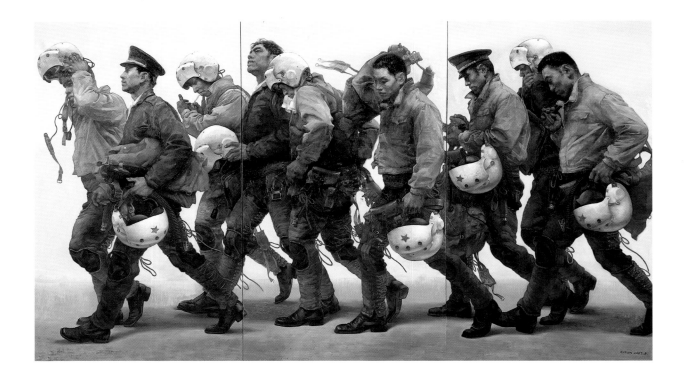

油画 | **飞行日**
周长春
300 cm×170 cm

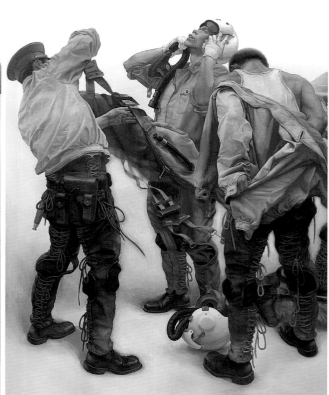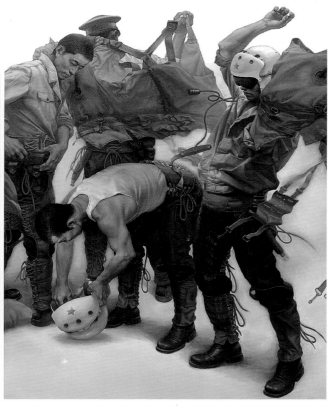

油画 | **天高云淡**
周长春
420 cm×180 cm

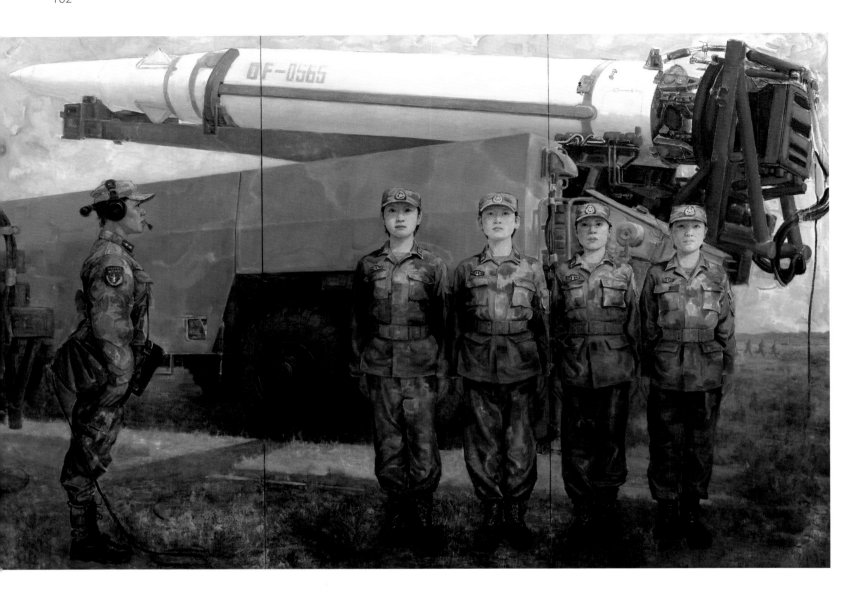

油画 | **女子导弹发射号手**
王大为　王艺博
300 cm×200 cm

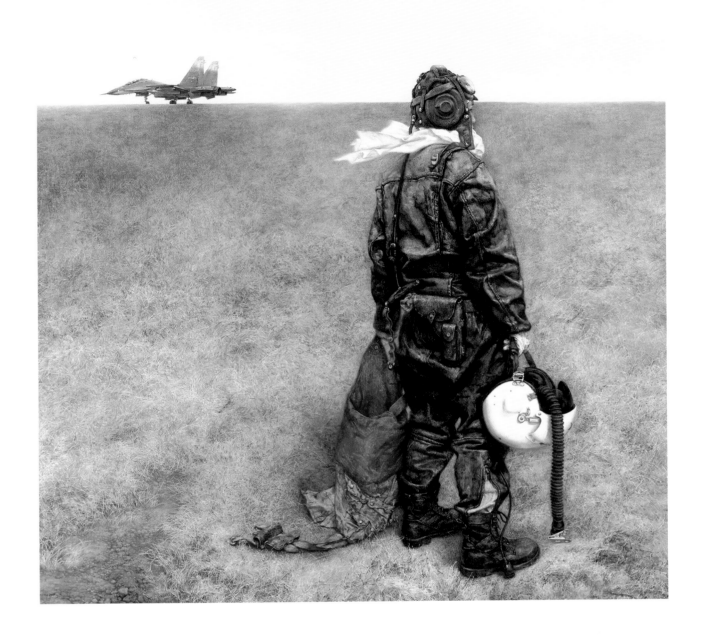

油画 | **女兵系列——晚风**
周末
180 cm×180 cm

油画 | **集结**
雷刚进　张向辉
200 cm×150 cm

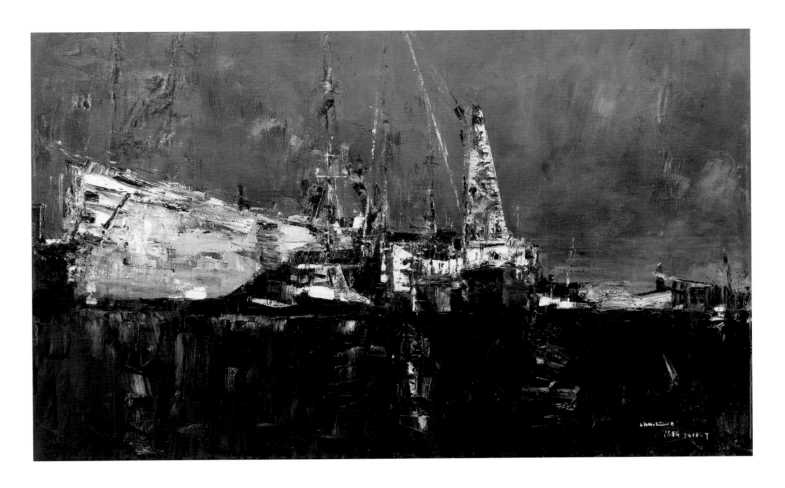

油画　**军港之夜**
陈科
155cm×100cm

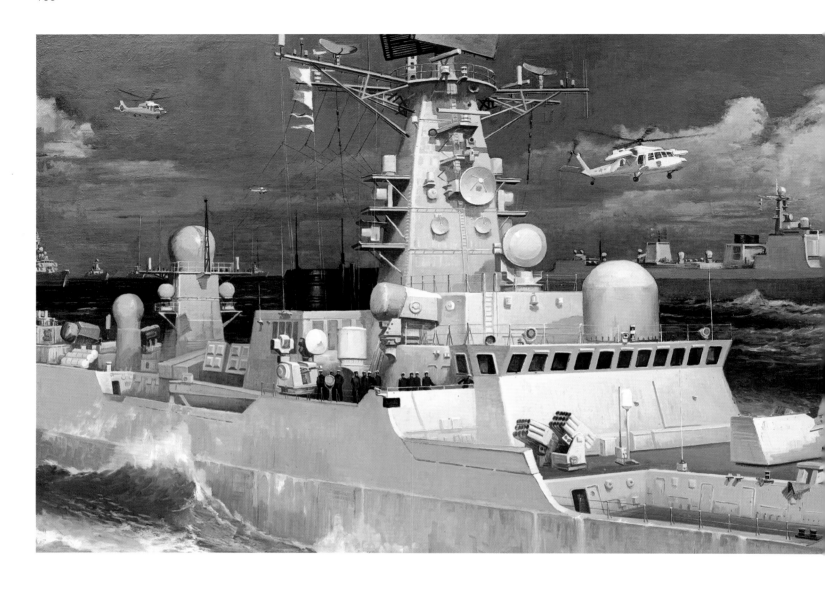

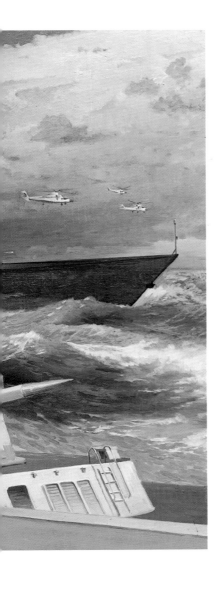

油画 | **盾**
黄小宁
163cm×117cm

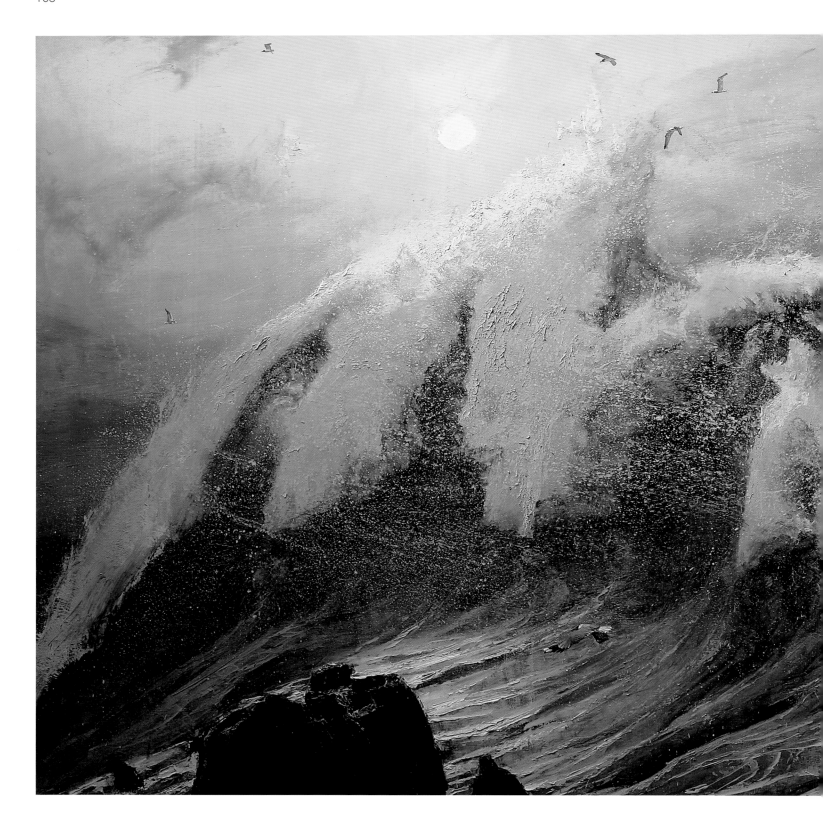

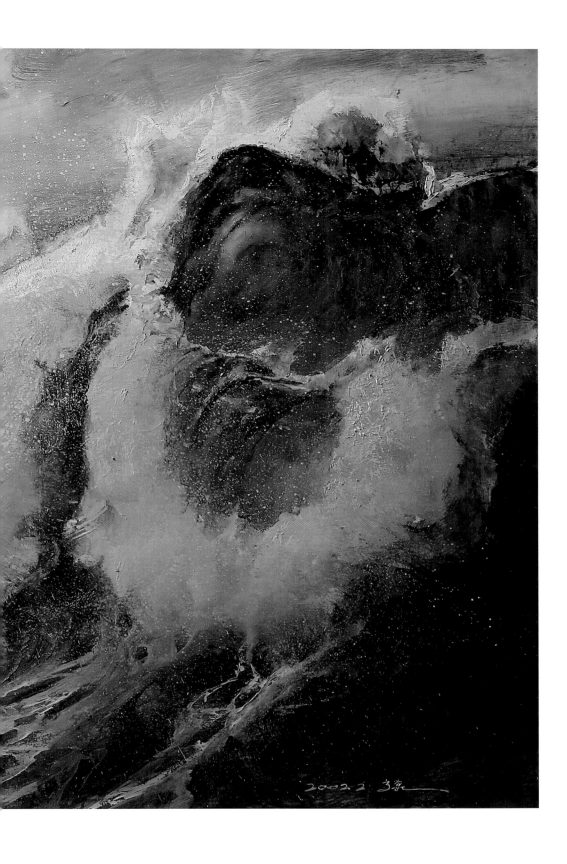

油画 | **泛金岁月**
高泉
193cm×112cm

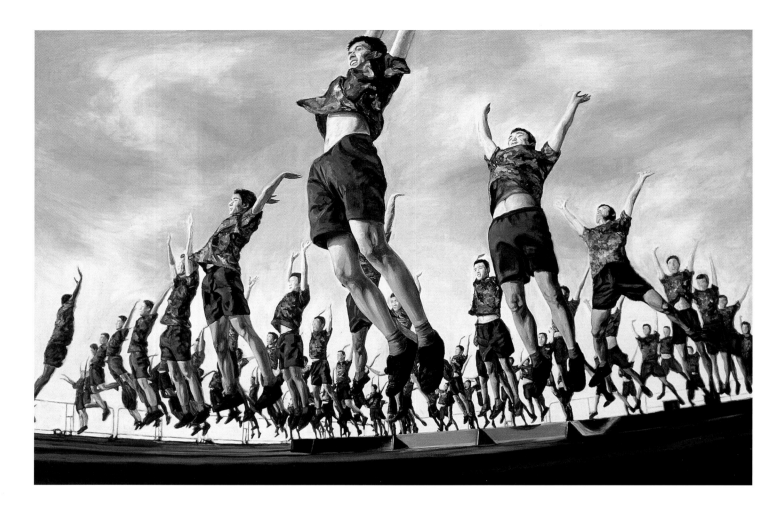

油画 | **甲板运动会**
周福林
199 cm×158 cm

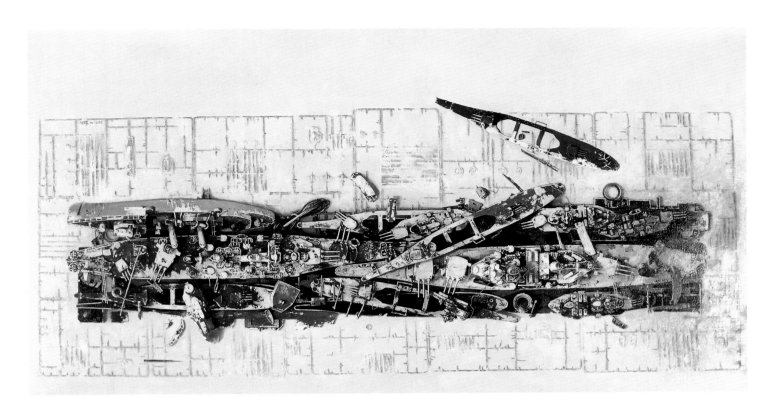

油画 | **静止状态之二**
郭兵
180cm×95cm

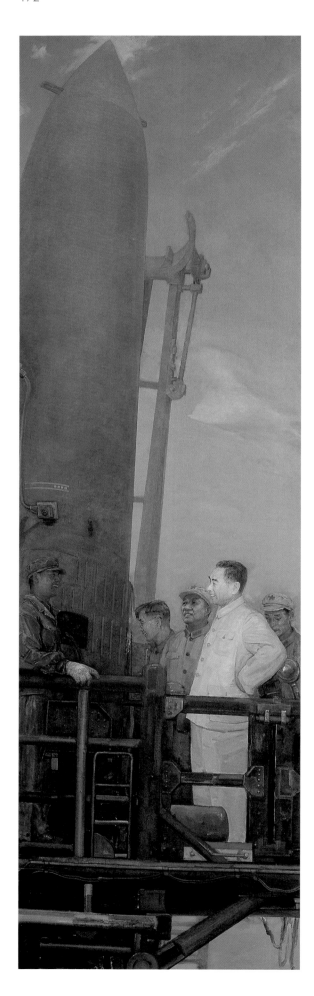

油画 | **丹心铸剑**
王大为
120 cm×400 cm

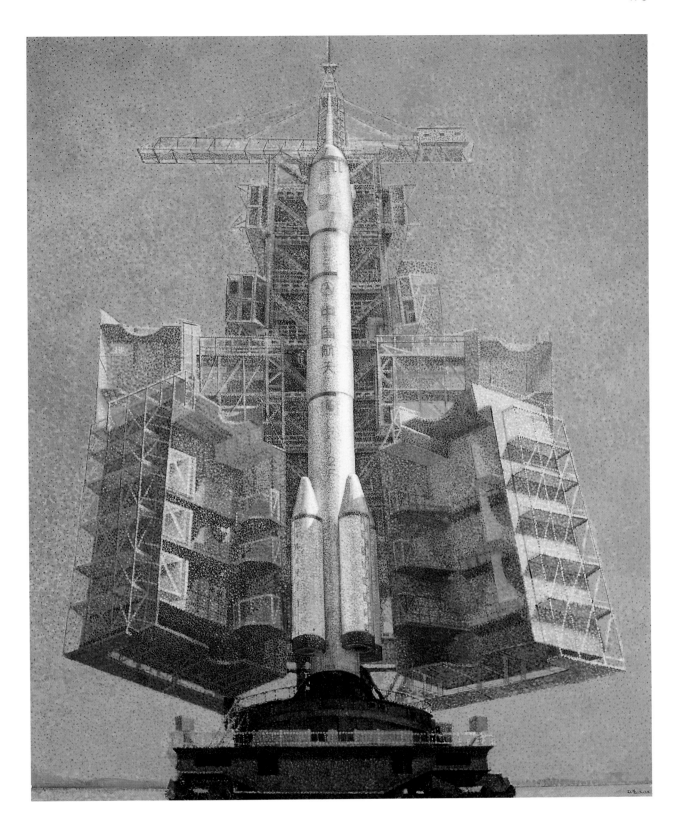

油画 | **神舟六号**
张亚亮
150 cm×190 cm

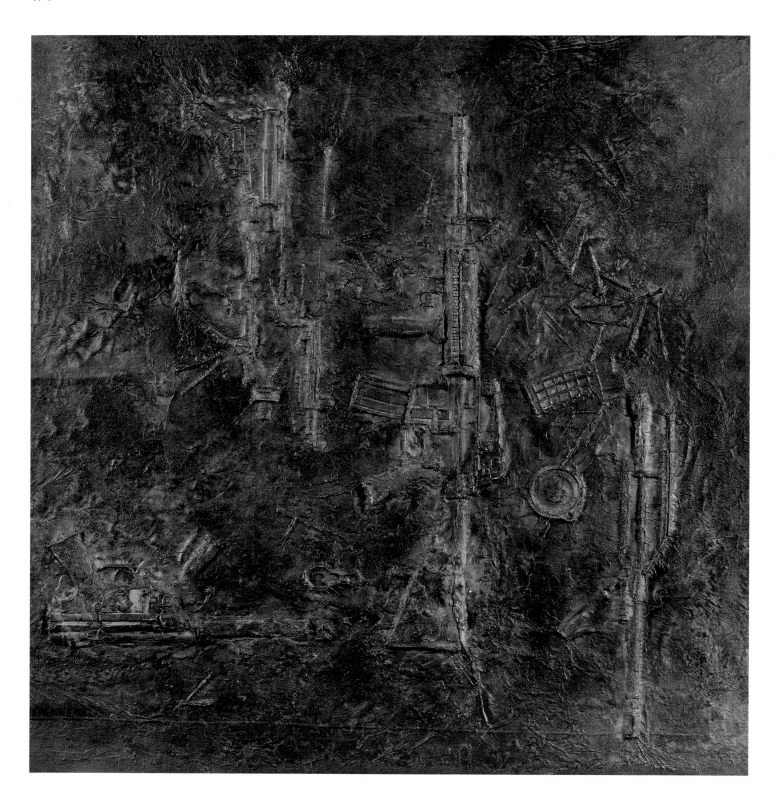

油画 | **封存的记忆**
贾善国
145cm×160cm

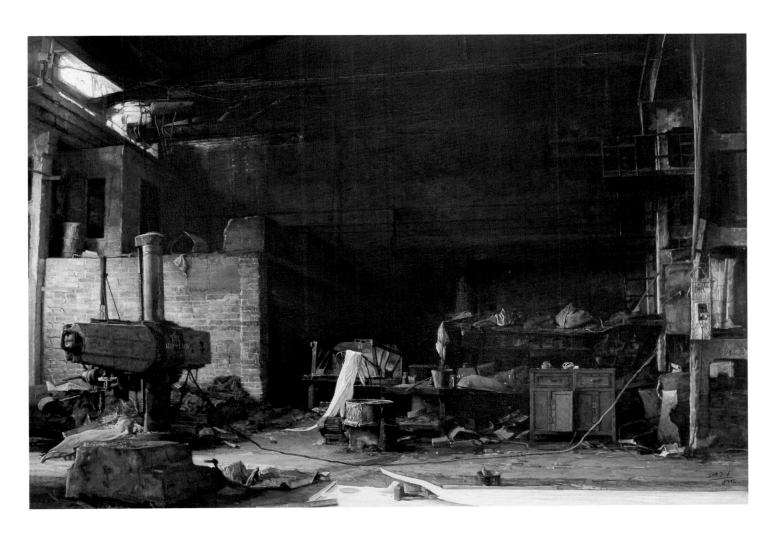

油画　**和平年代——老兵工厂**
张俊明
160cm×110cm

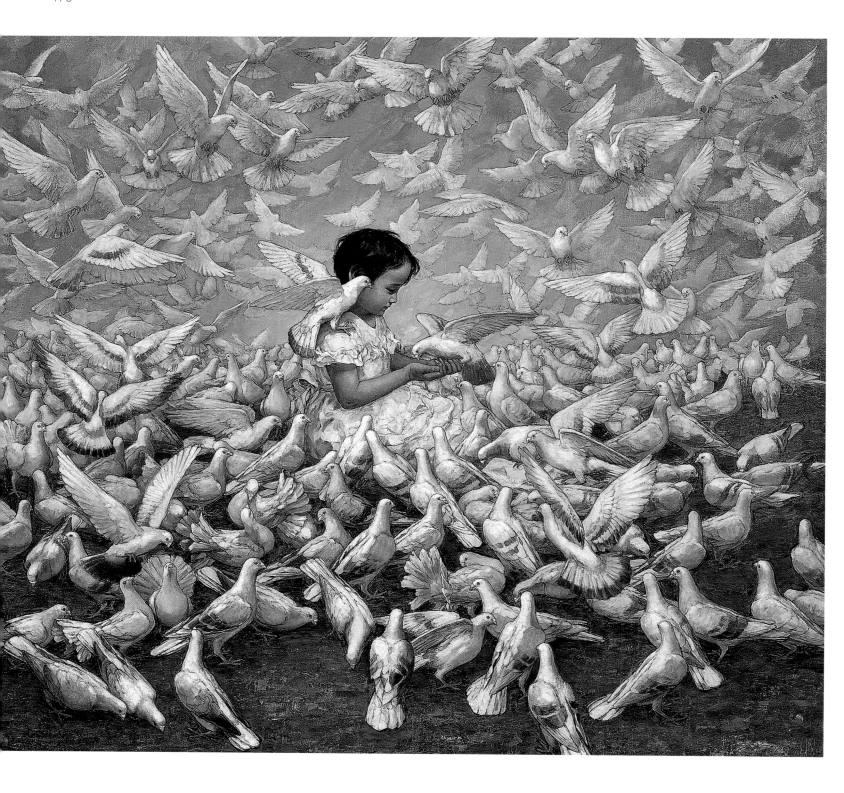

油画 | **和平之爱**
裴长青
200 cm×180 cm

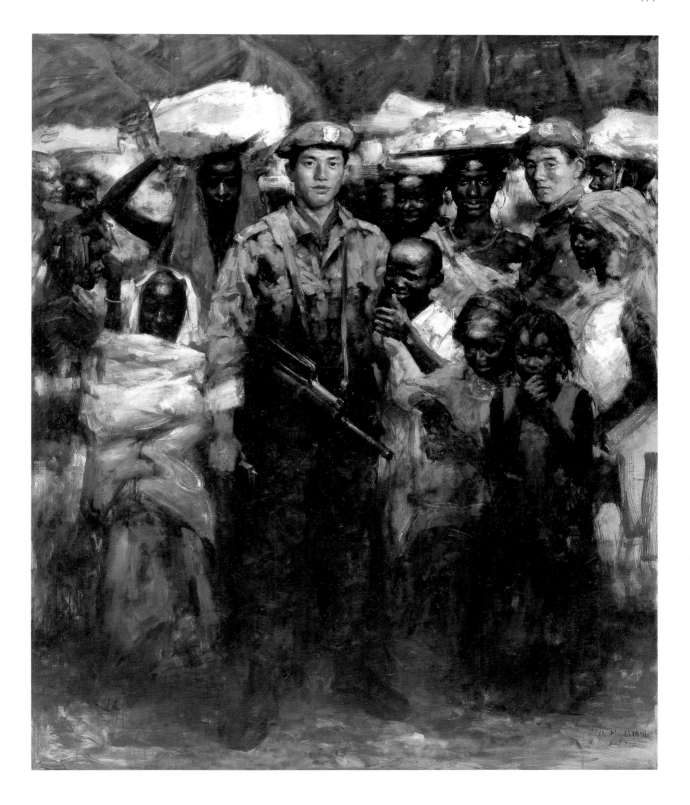

油画 | **和平使者**
张利　徐德明
180 cm×220 cm

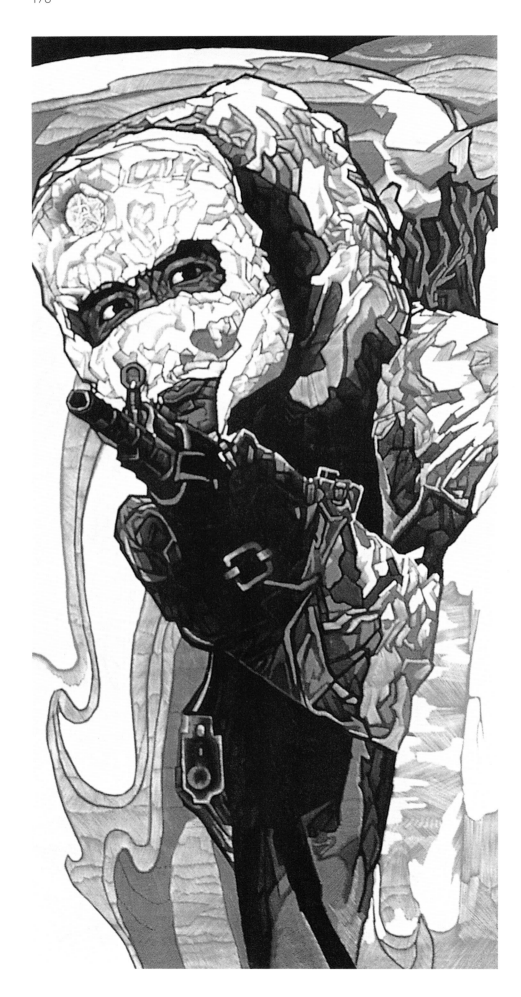

版画 | **雪域摩天哨**
熊家海
51 cm×103 cm

版画 | **高原巡逻兵**
章红兵
110 cm×280 cm

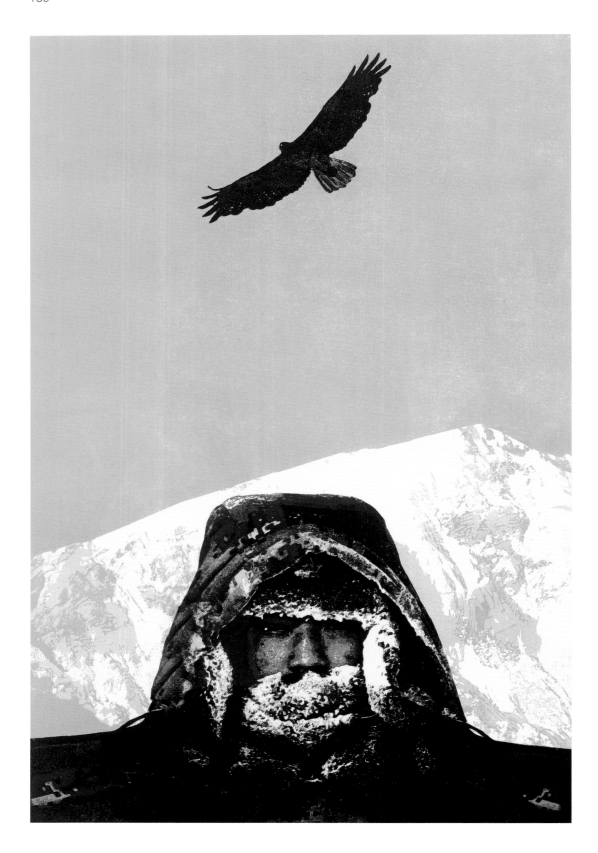

版画 | **雪域雄鹰**
肖付平　钟泽栋
70cm×106cm

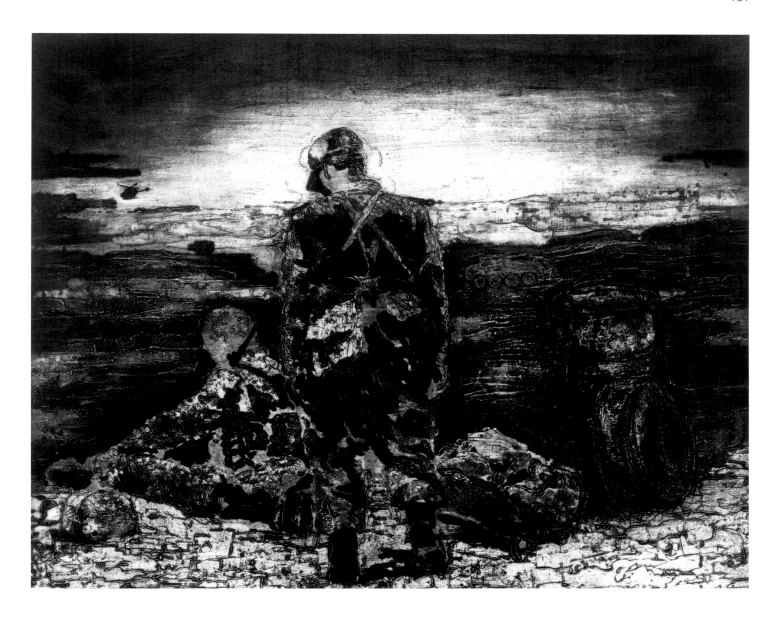

版画 | **那一瞬间**
韩飞
115cm×90cm

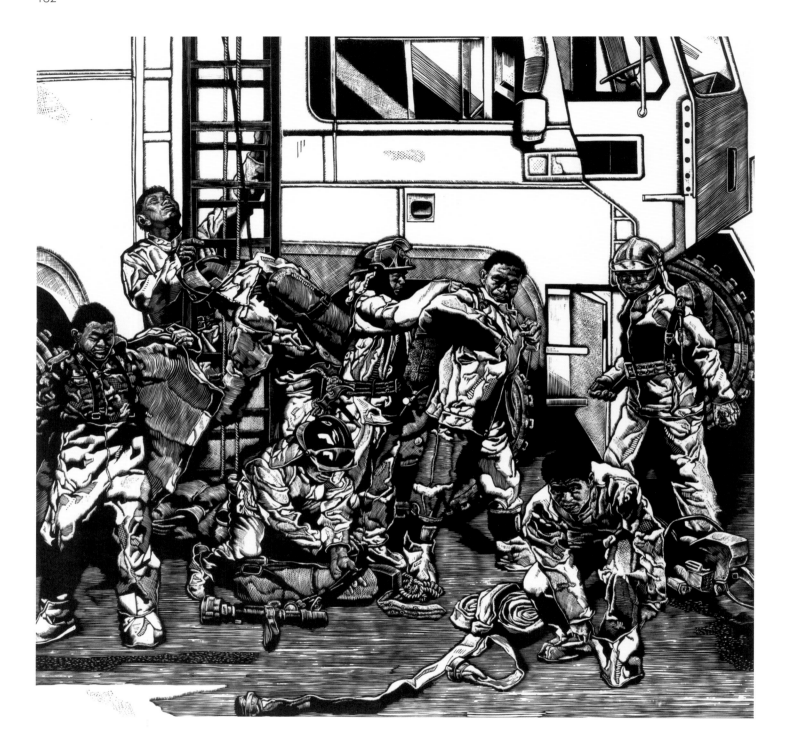

版画 | **士兵突击**
郑国伟　陆声设
130 cm×130 cm

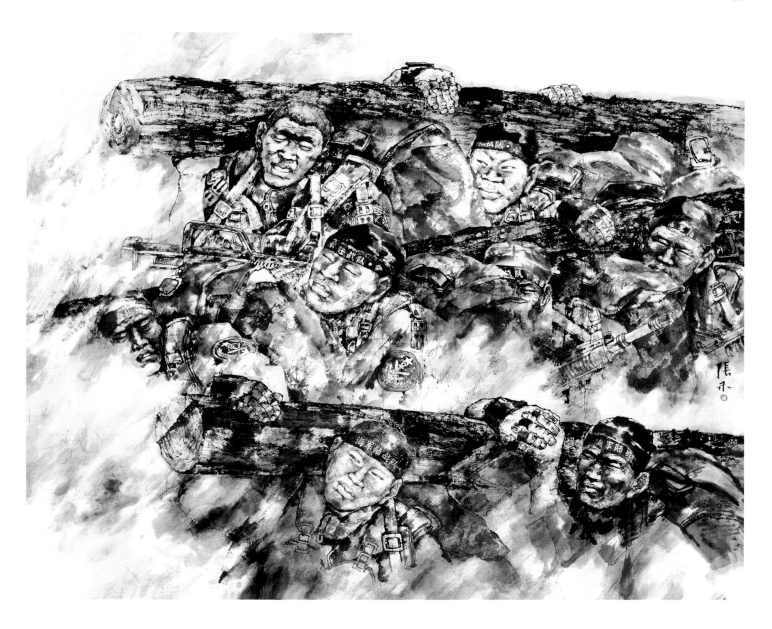

版画 | **蛟龙**
张禾
210cm×180cm

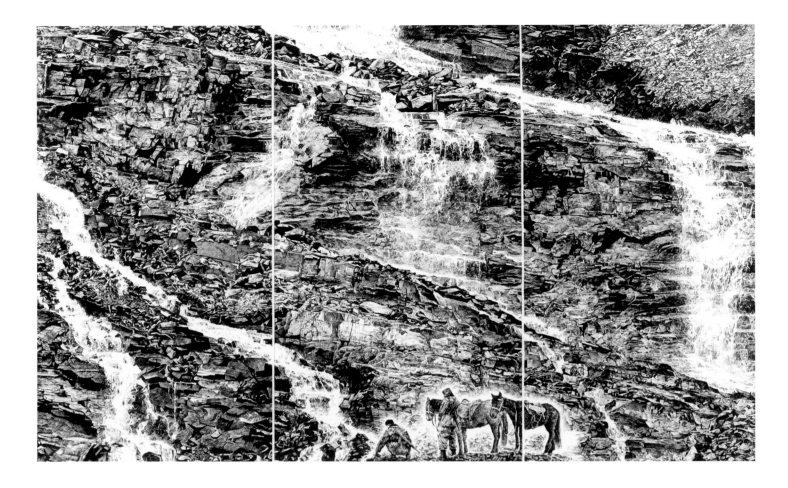

版画 │ **铁马兵河**
陈建平　杜彩霞
128 cm×80 cm

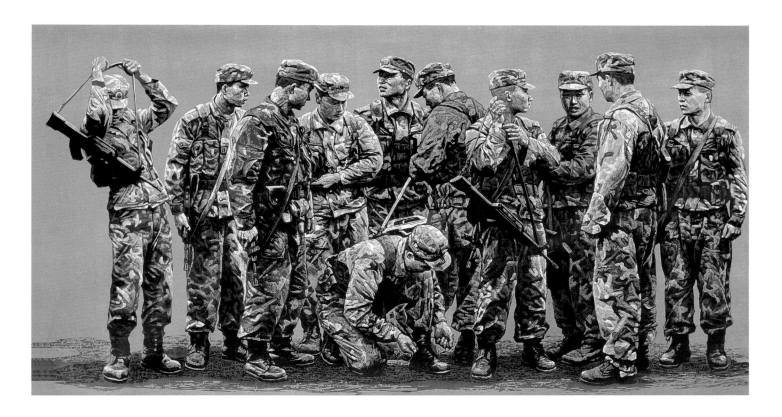

版画 | **训练日**
李传康
135cm×73cm

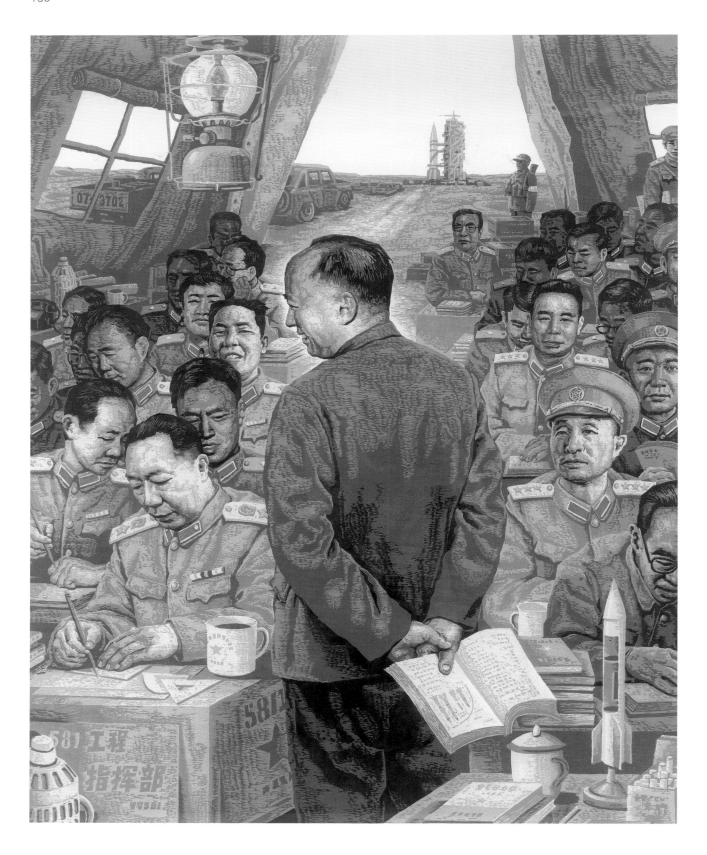

版画 | **起点**
贾力坚
70cm×90cm

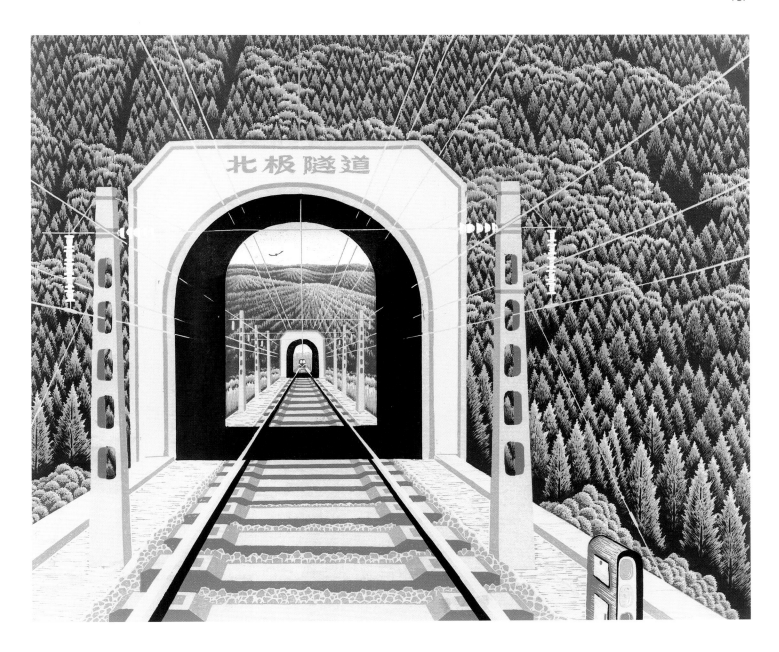

版画 | **铁道兵丰碑**

张士勤

82 cm×70 cm

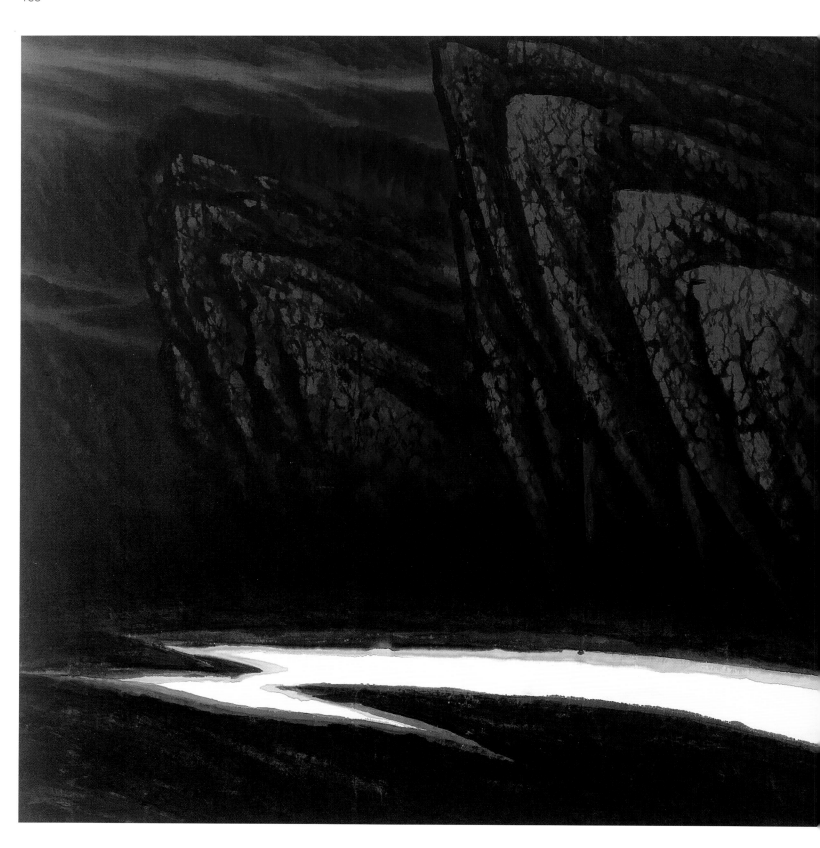

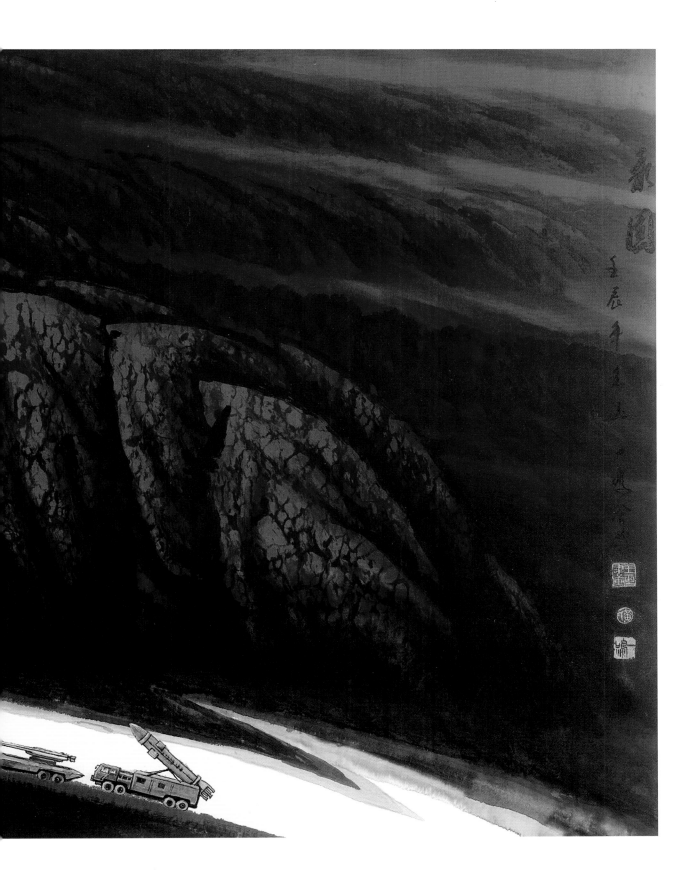

版画　**永固**

王玉　黄一鸣

180cm×96cm

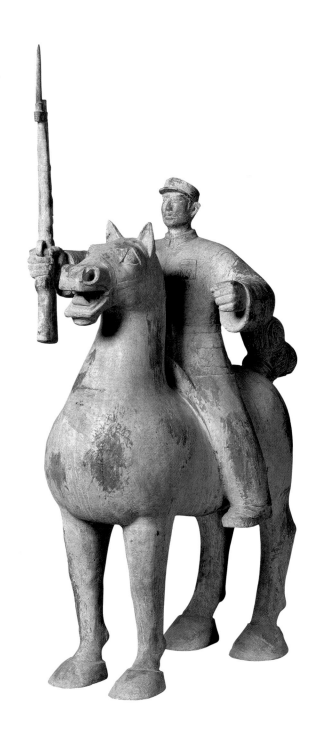

雕塑 | **钢铁长城**
刘若望
70cm×110cm×145cm

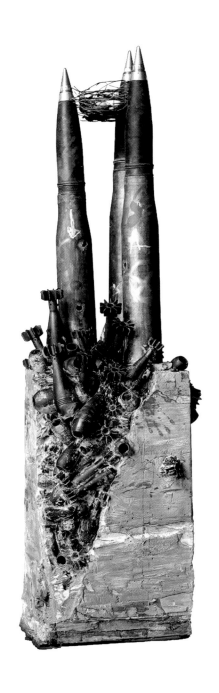

雕塑 | **战争 · 生命**
侯贺明　侯博文
50 cm×50 cm×180 cm

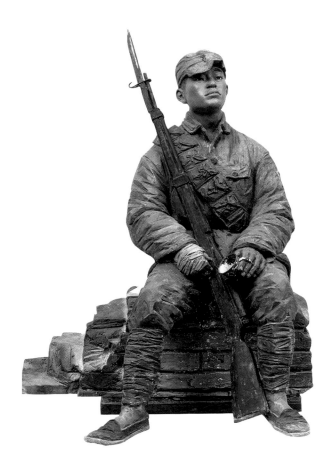
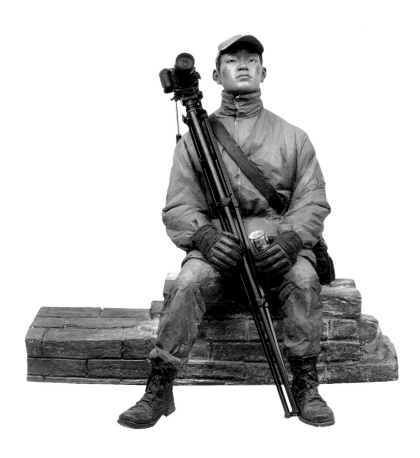

雕塑 | **同龄时代**
景育民
320cm×160cm×90cm

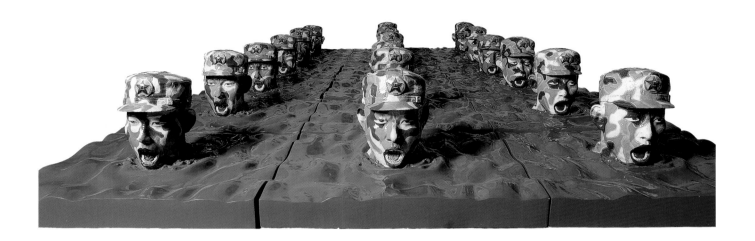

雕塑 | **渡——新十八勇士**
刘若望
90 cm×90 cm×50 cm×18

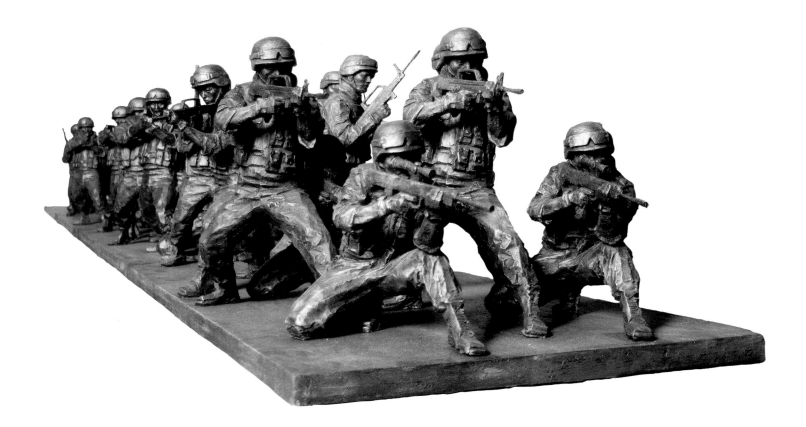

雕塑 | **钢铁结构**
王树山
60 cm×480 cm×48 cm

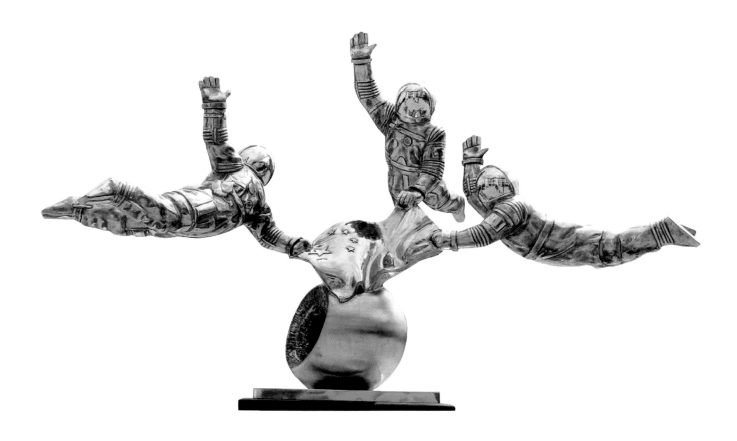

雕塑 | **圆梦**
张戈
110cm×110cm×158cm

鱼水情深　共铸辉煌

国画
油画
版画
雕塑

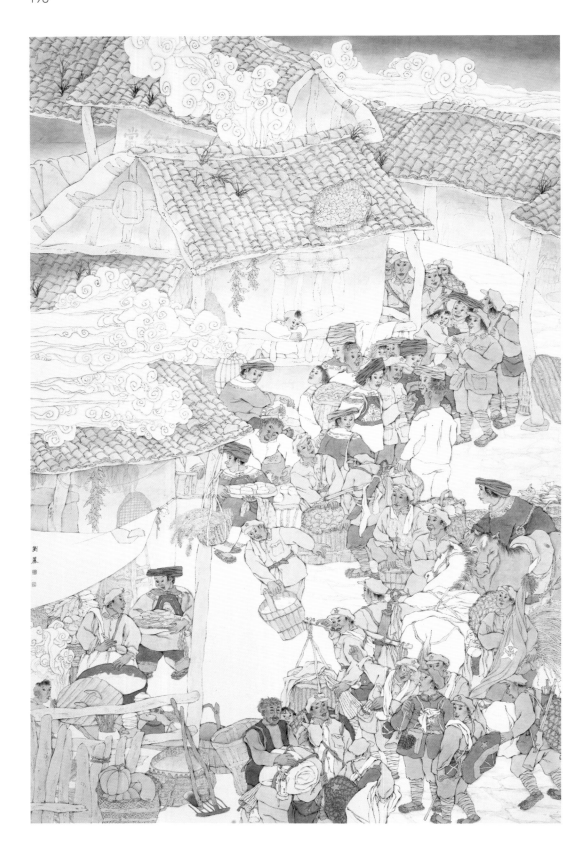

国画 | **红军来了**

刘丽 成源 李志民

156 cm×200 cm

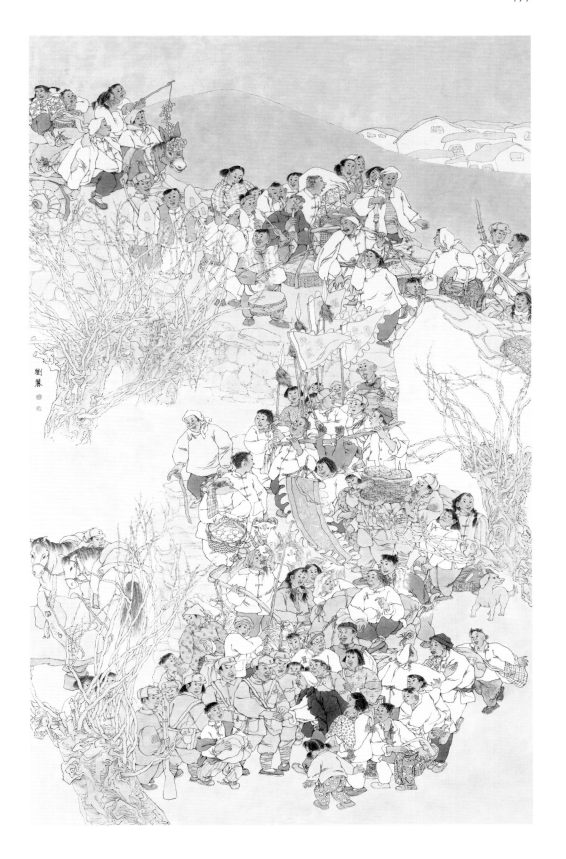

国画 | **春暖**

刘丽 成君 张建颖

145cm×195cm

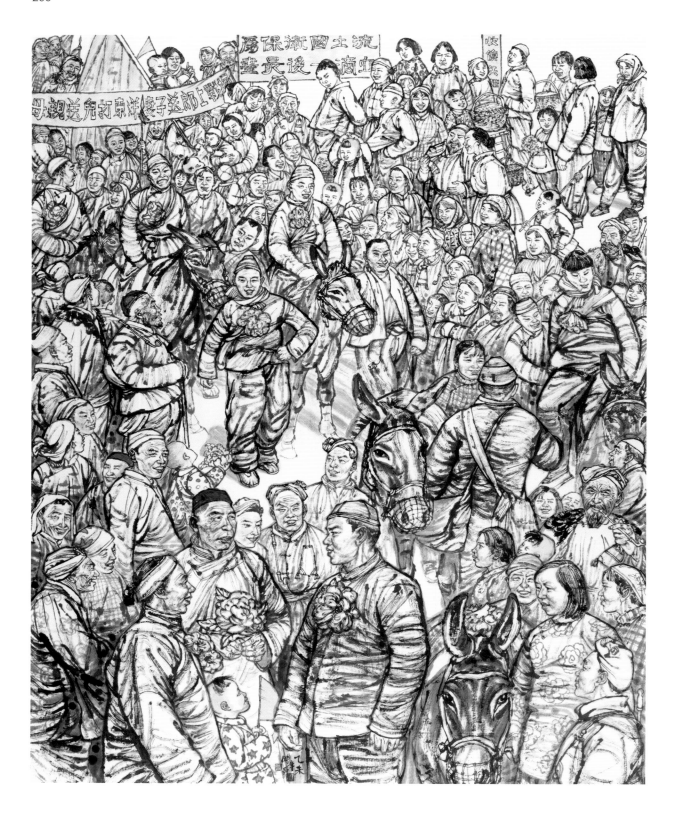

国画 | **母亲送儿打东洋**
袁鹏飞　蒙虎
180cm×225cm

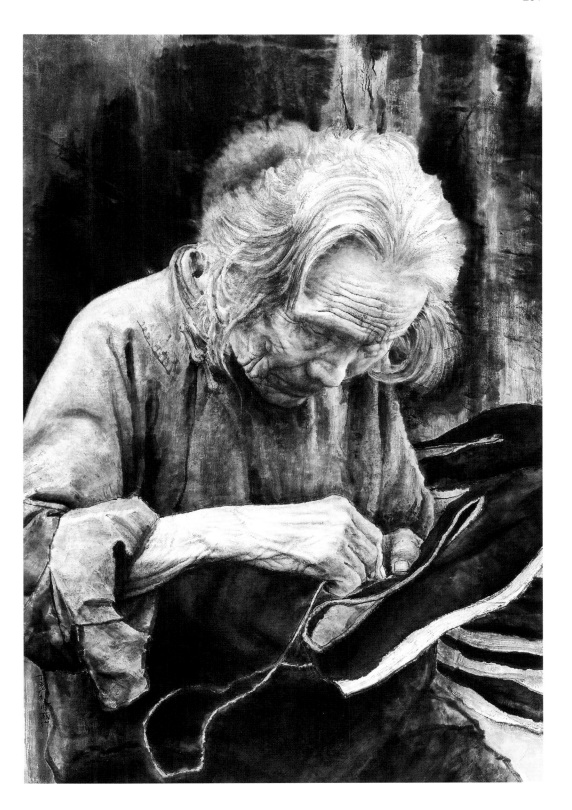

国画 | **军鞋**

袁雪瀚

143cm×220cm

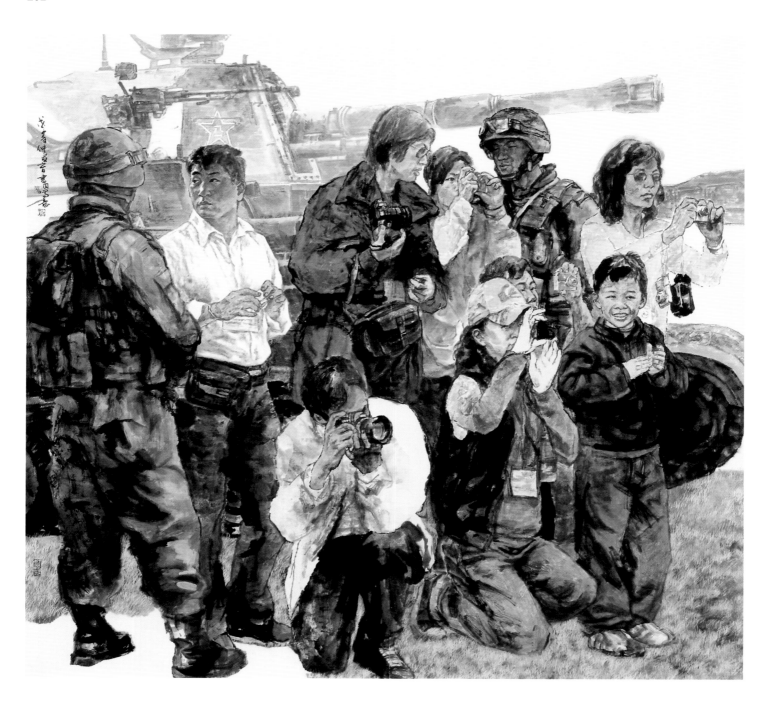

国画 | **军营开放日**
翟书同
175cm×170cm

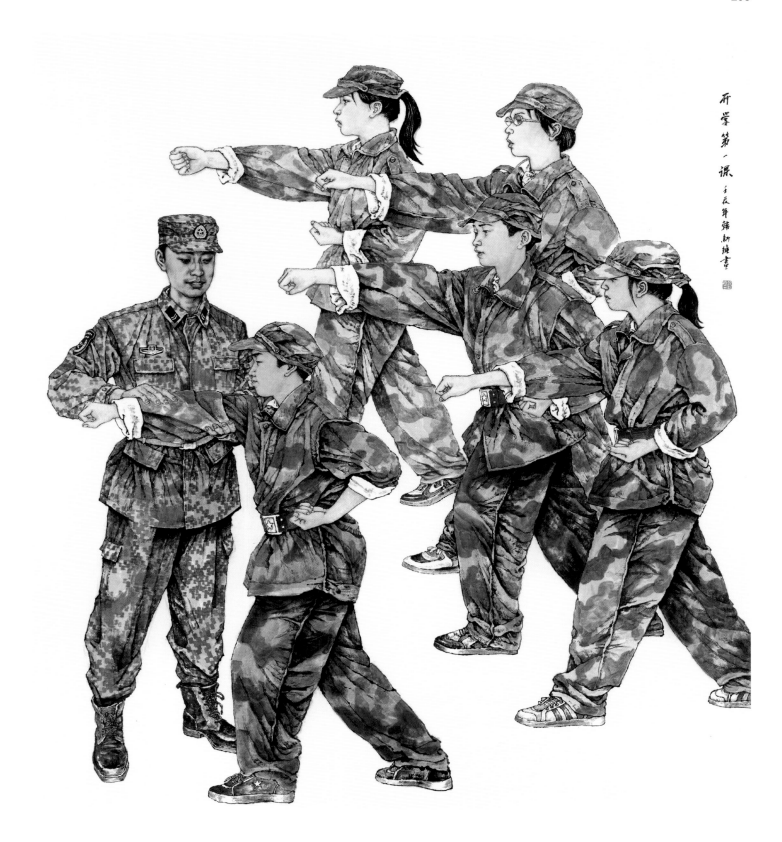

开学第一课 王辰年韩新维画

国画 | **开学第一课**
韩新维

170 cm×200 cm

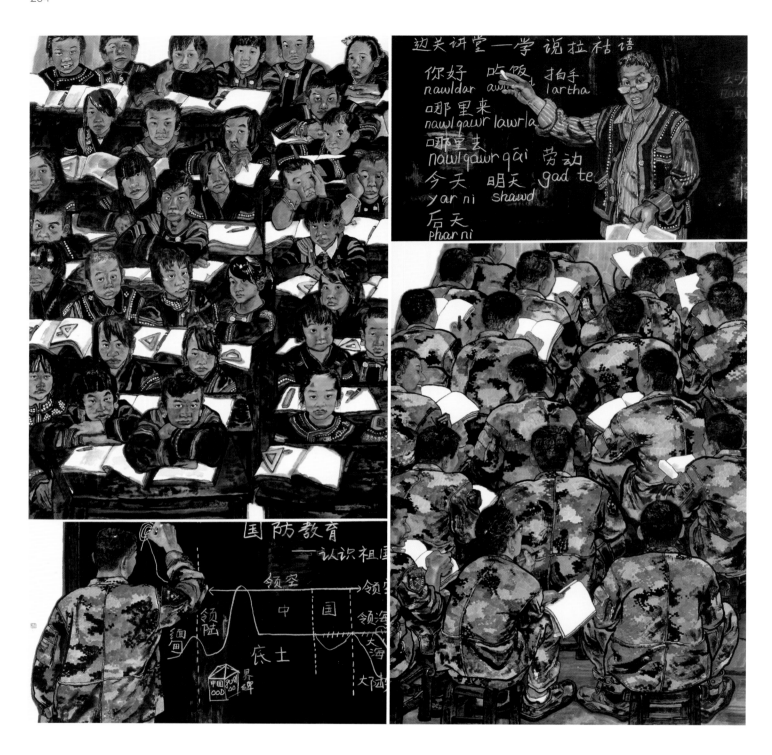

国画 | **互动讲堂在边关，你说拉祜，我话国防**

谢淼

330 cm×300 cm

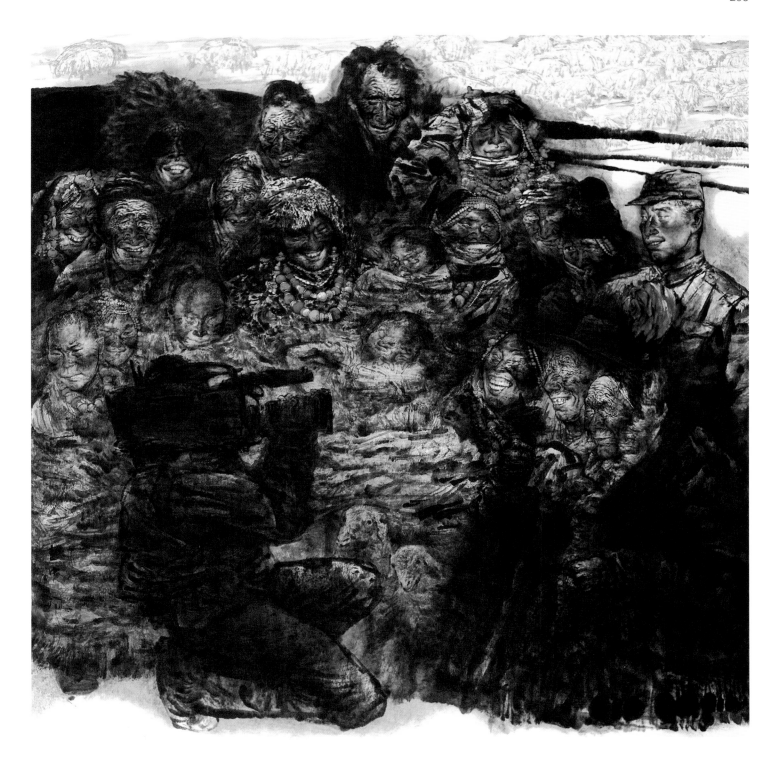

国画 ｜ **记录**

任惠中

195cm×200cm

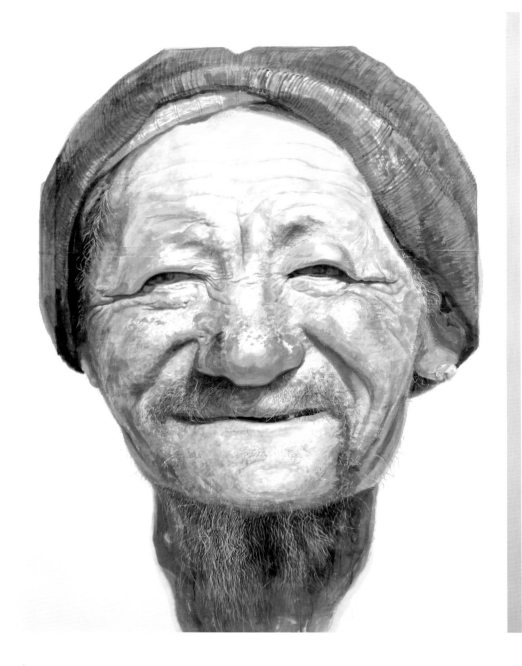

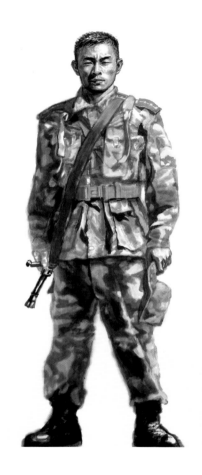

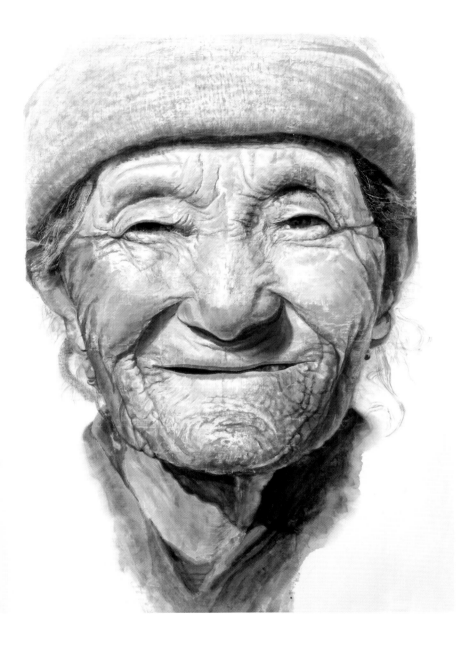

国画 | **扎西平措上尉和阿爸阿妈**

李翔

420 cm×180 cm

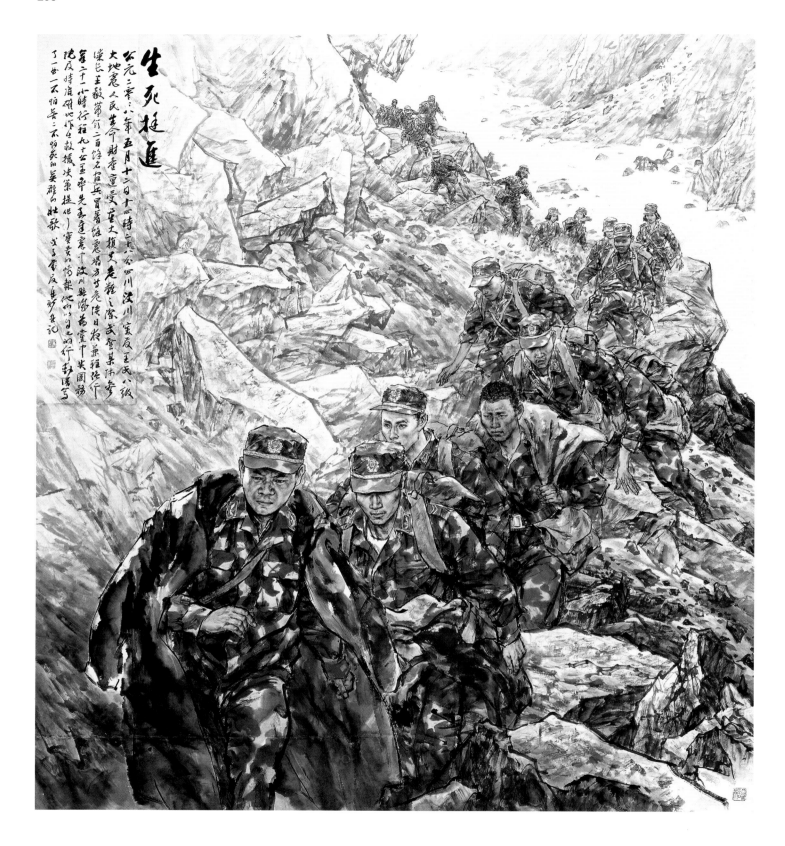

国画 ｜ **生死挺进**
苗再新
196cm×220cm

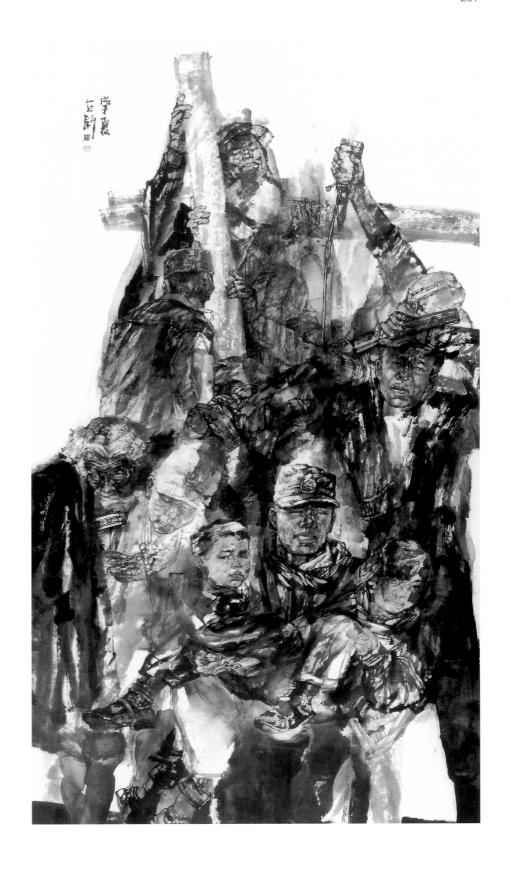

国画 **当震撼撕裂大地的时候**
邹立颖
143cm×246cm

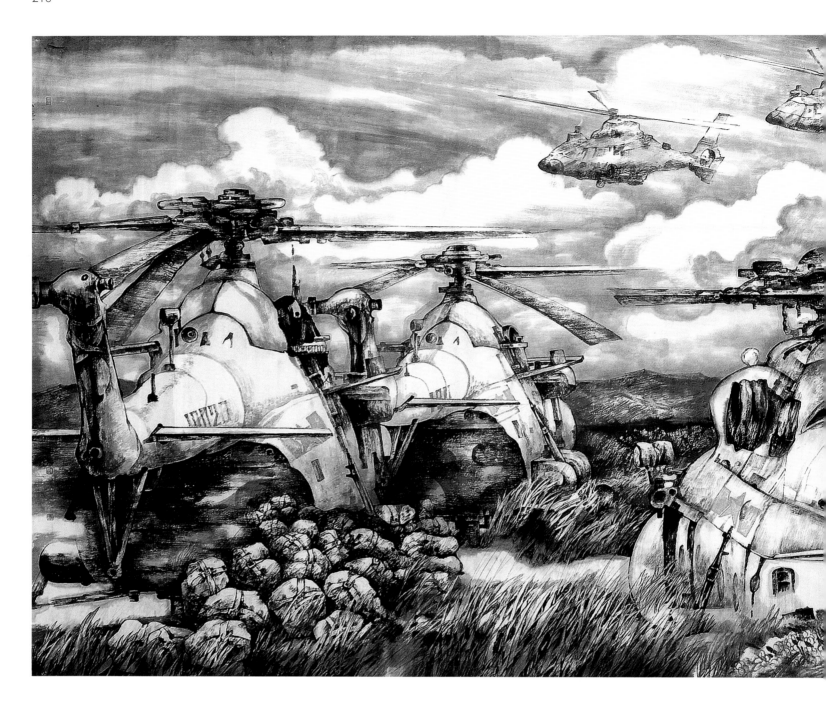

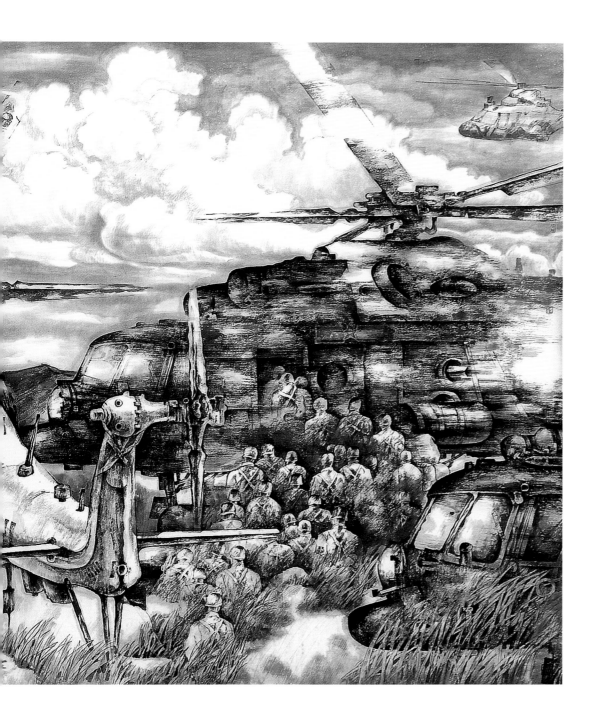

国画 | **紧急救援**
徐永新
200 cm×100 cm

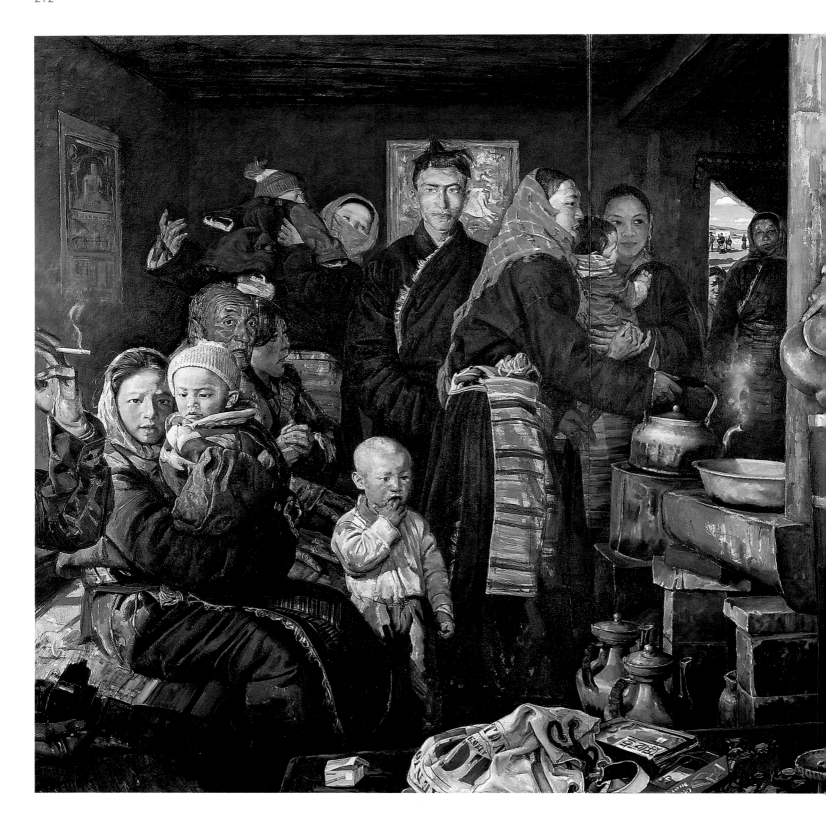

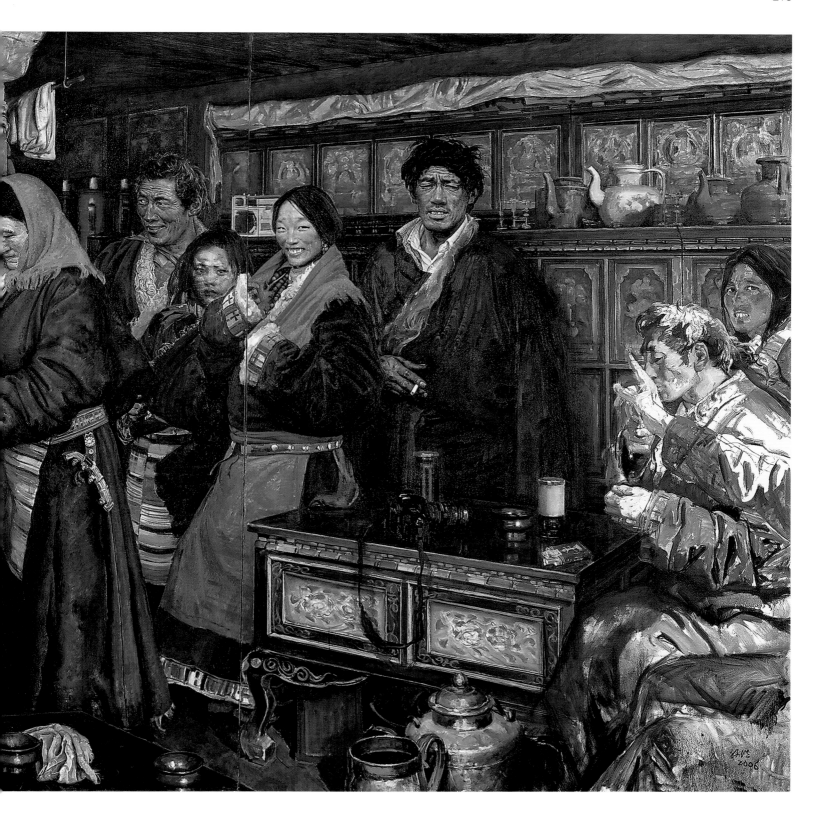

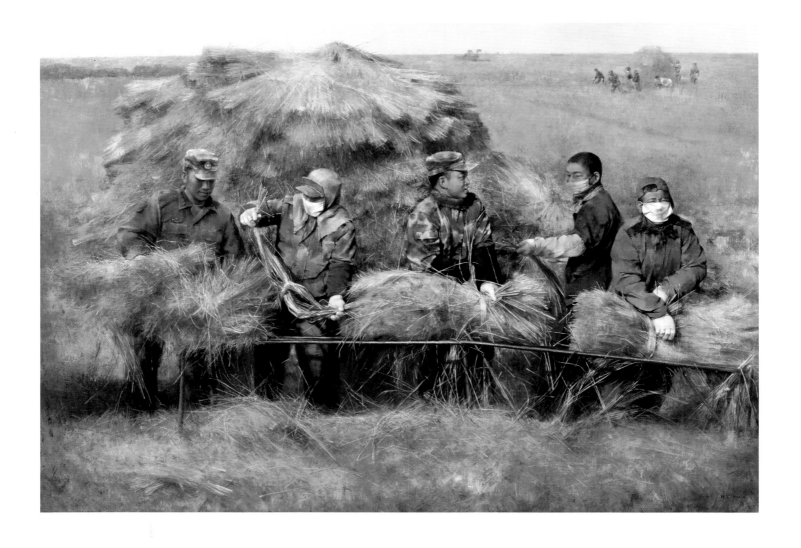

油画 | **情系北大仓**
周丽萱
205 cm×155 cm

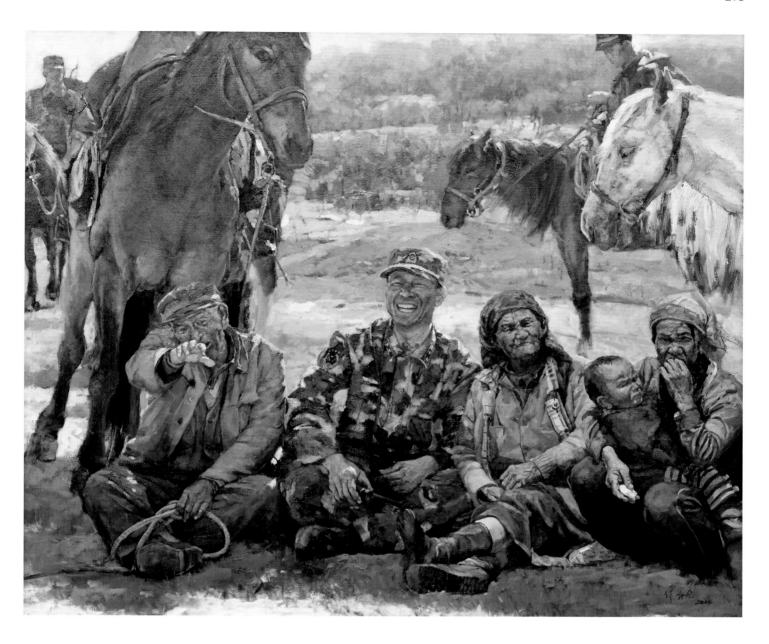

油画 | **畅想**
张锦龙
153 cm×130 cm

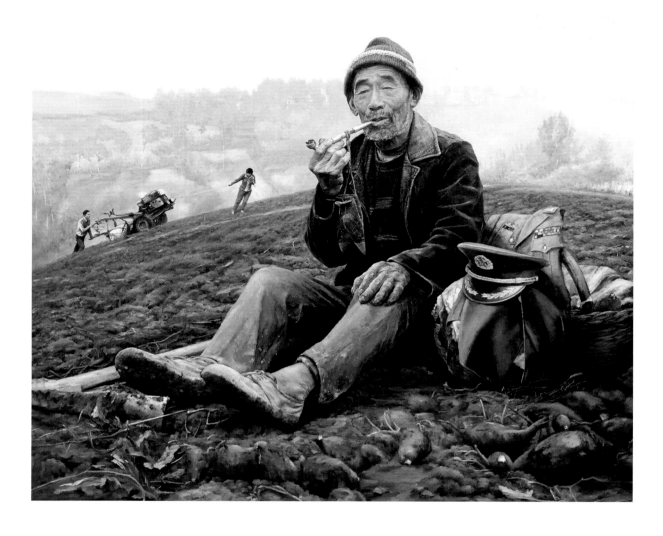

油画 | **探亲**
王泽林
155 cm×100 cm

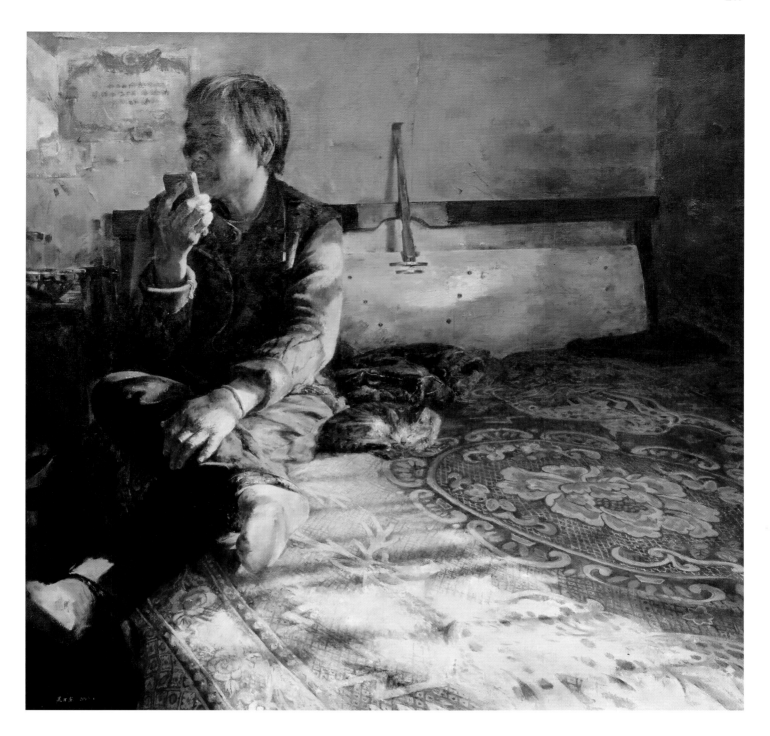

油画 | **我的母亲**
马万东　张利峰
150cm×150cm

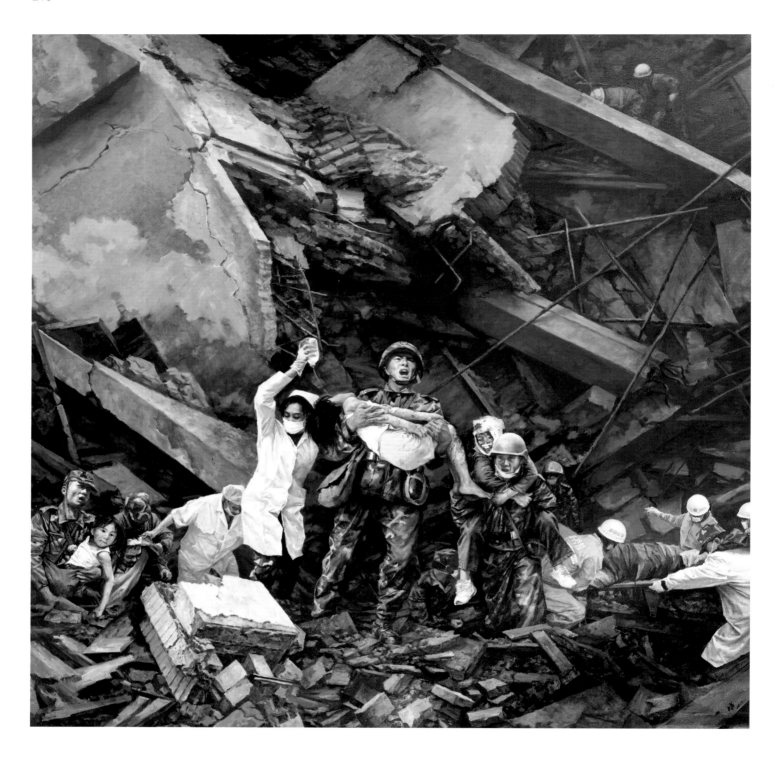

油画 | **生命的呼唤**
冬戈　冬雷
241 cm×241 cm

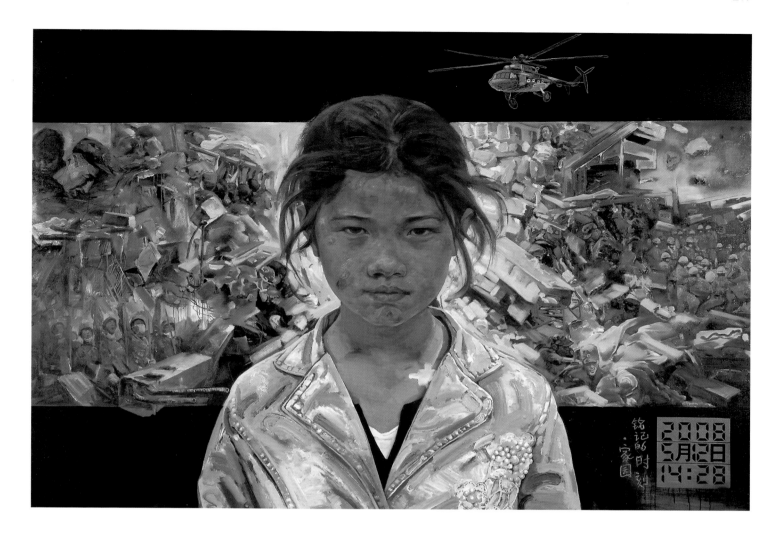

油画 | **铭记的时刻·家园**
曲直
260 cm×180 cm

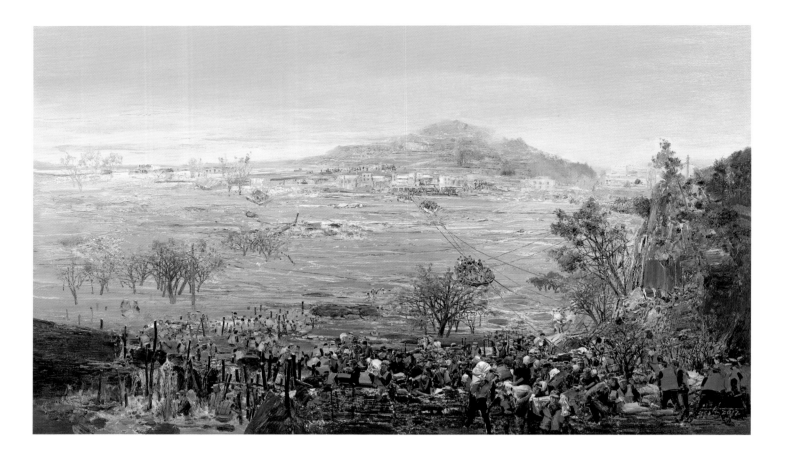

油画 **众志成城**
黄润生
200cm×120cm

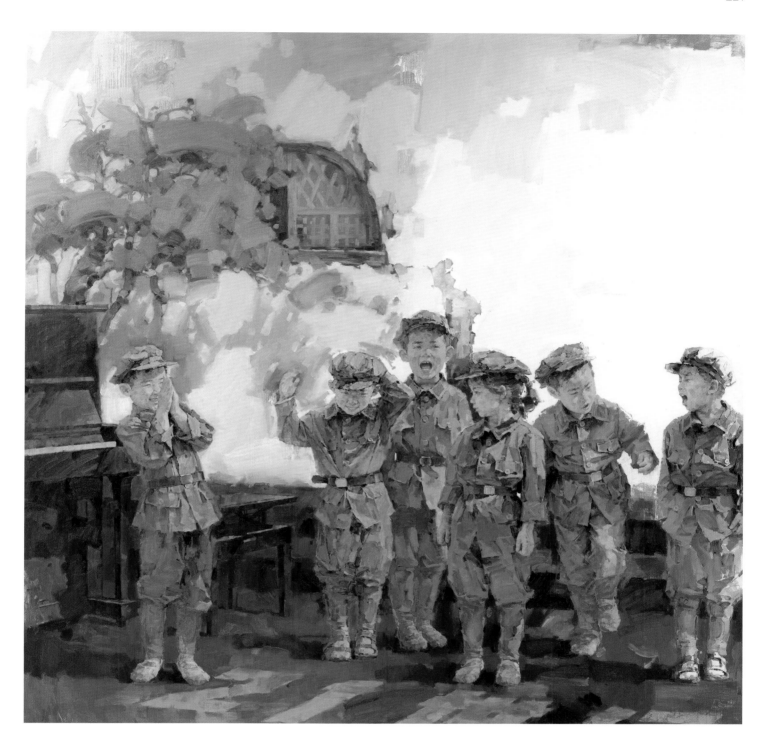

油画 | **永恒的歌**
金凤石
300 cm×300 cm

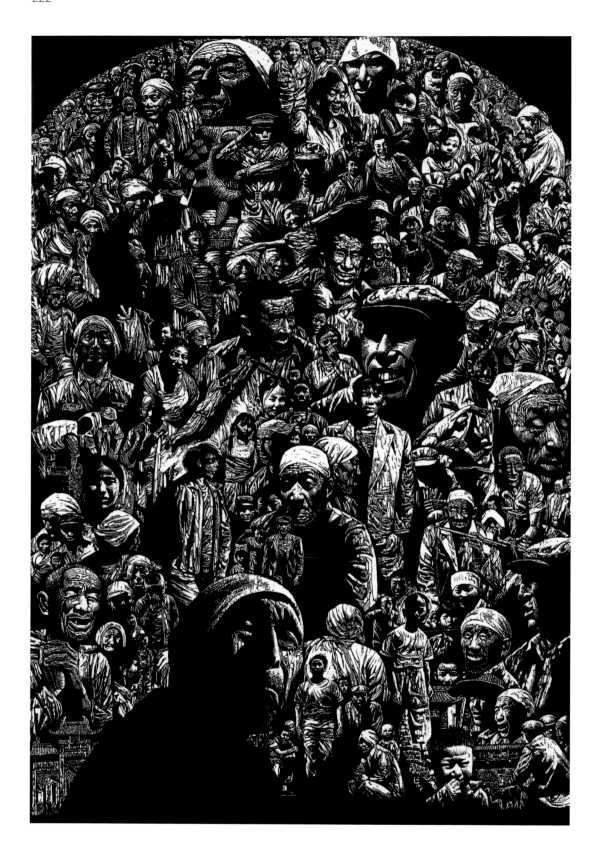

版画 │ **来自老百姓**
代大权　贺秦岭
110cm×180cm

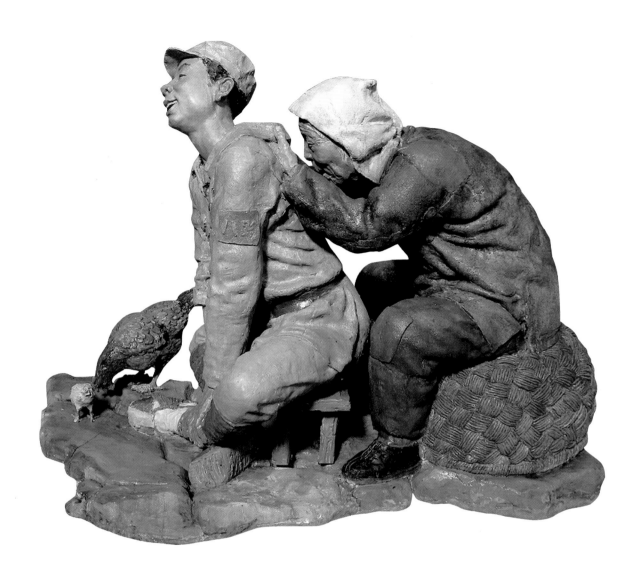

雕塑 | **母亲**
柳青 房子剑
120 cm×100 cm×140 cm

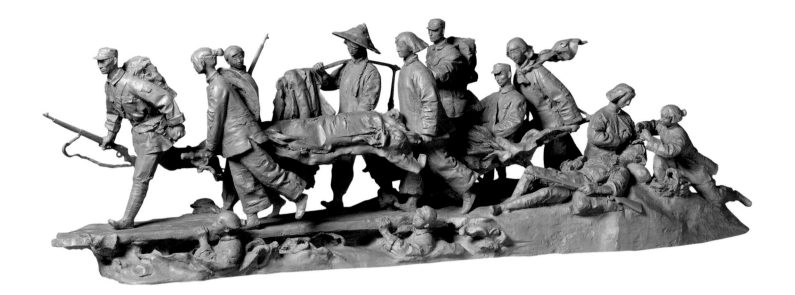

雕塑 | **红色沂蒙**
王树山
200 cm×63 cm×50 cm

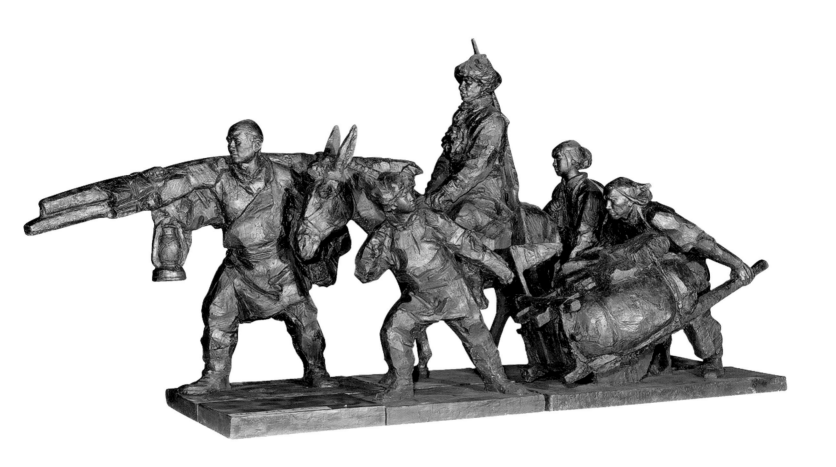

雕塑 | **支前**
王洪亮 聂义斌
300 cm×230 cm×120 cm

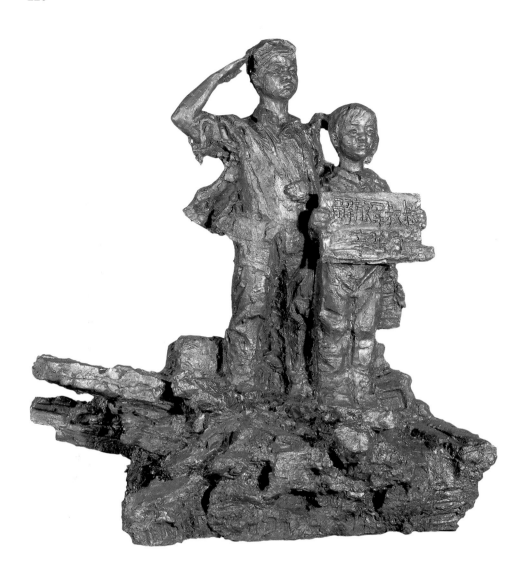

雕塑 | **希望**
聂义斌
70 cm×70 cm×110 cm

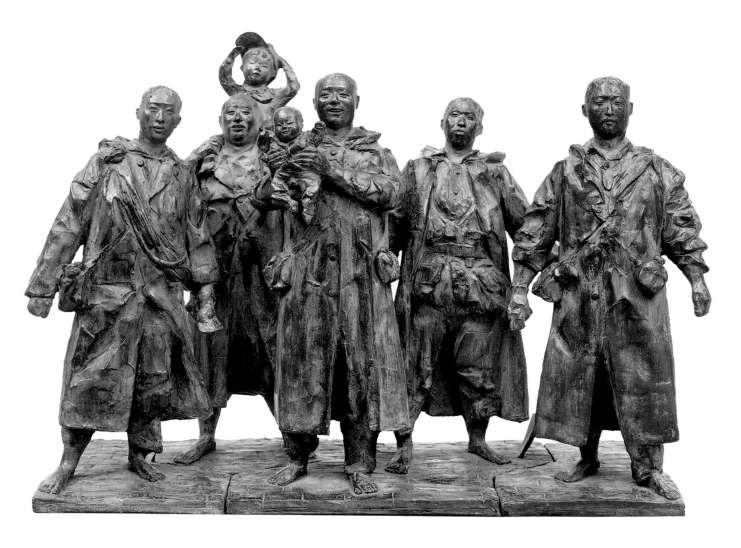

雕塑 | **我是人民的一块砖**
王帅

55cm×30cm×35cm

军旅生活　军人风采

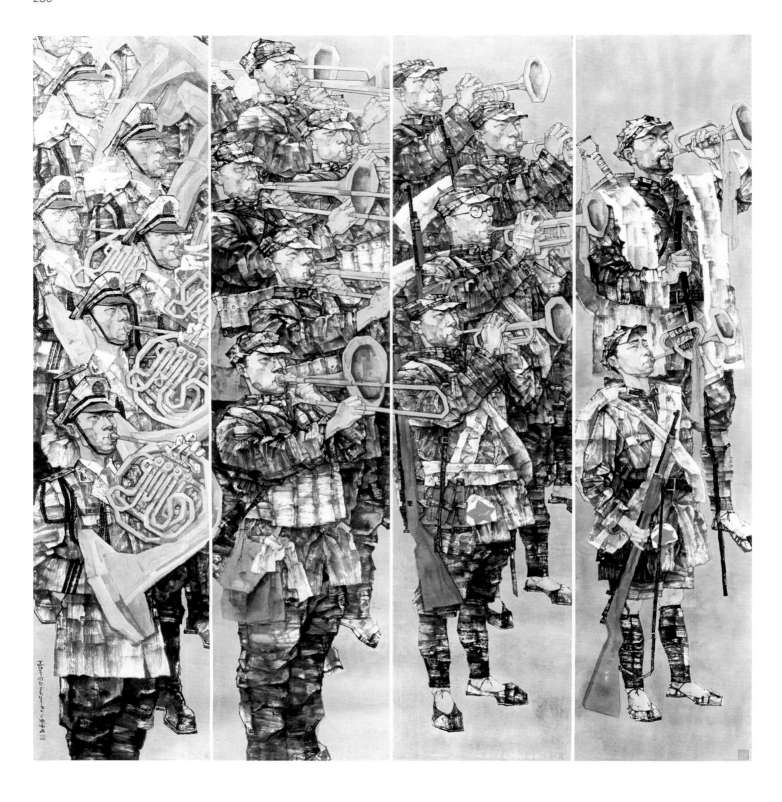

| **前进　前进　前进**
丁筱芳
200cm×210cm

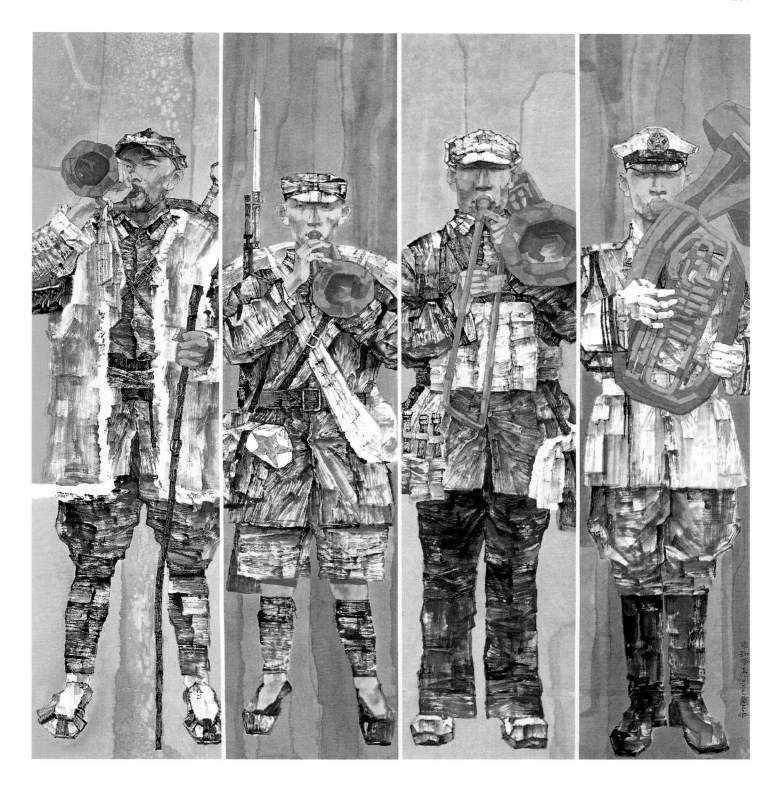

国画 | **军号嘹亮**

丁筱芳

185cm×195cm

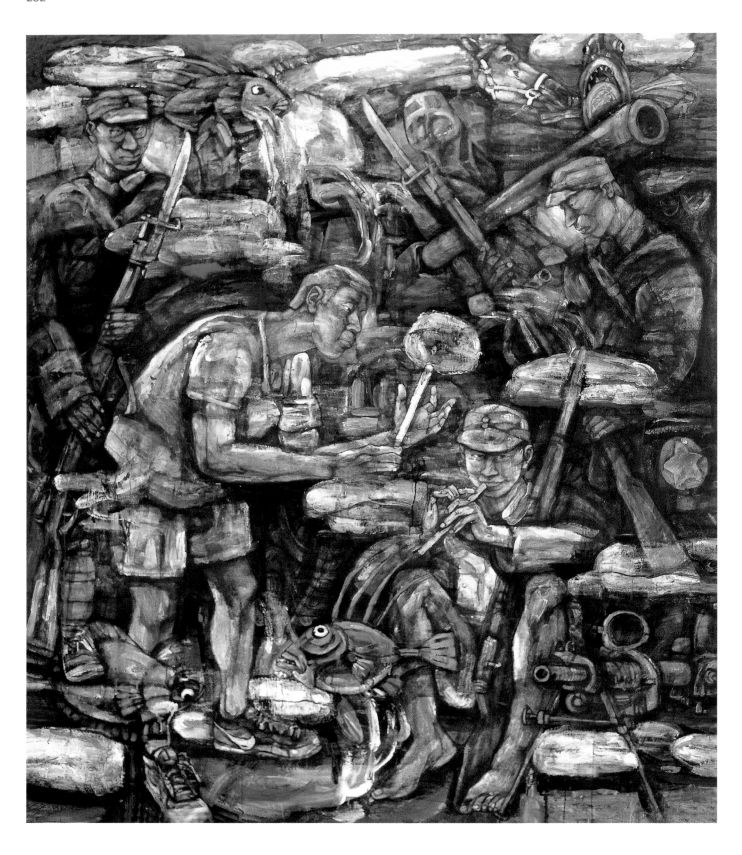

国画 | **天使会唱歌**
施晓颉
223 cm×265 cm

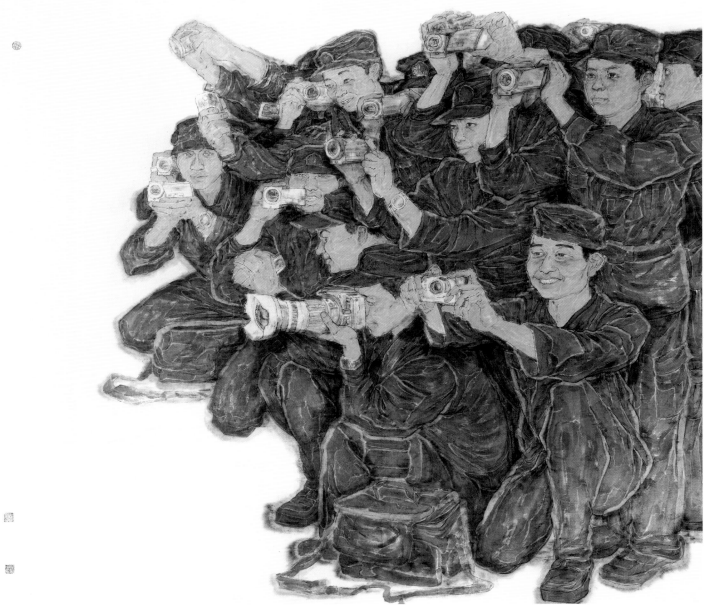

国画 | **军营拍客**
苑鸣鑫 裴豹
200 cm×200 cm

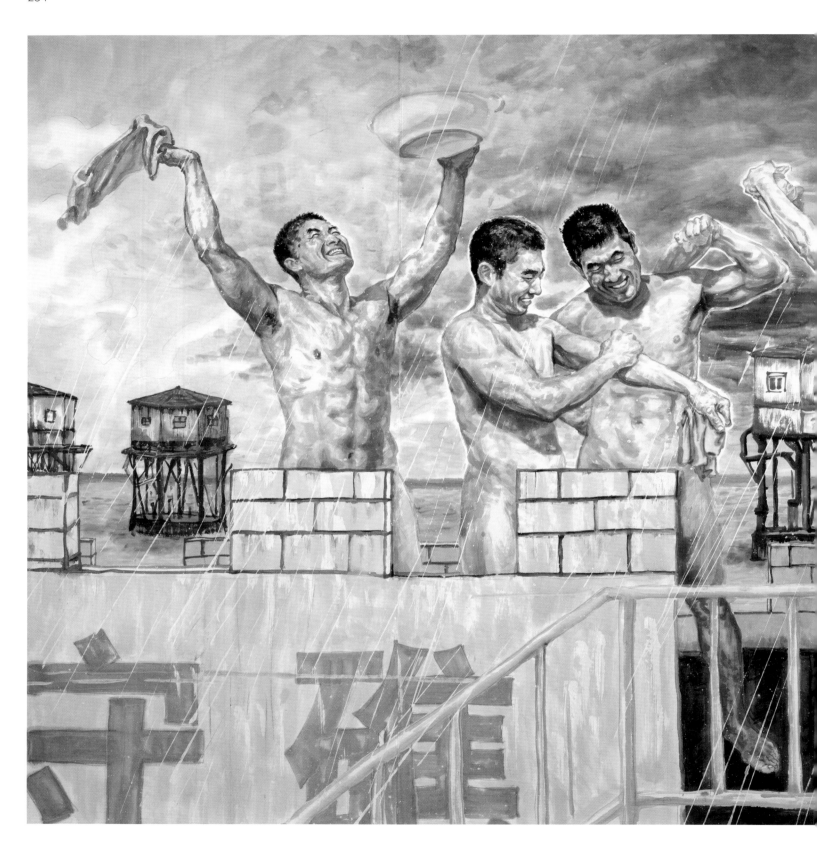

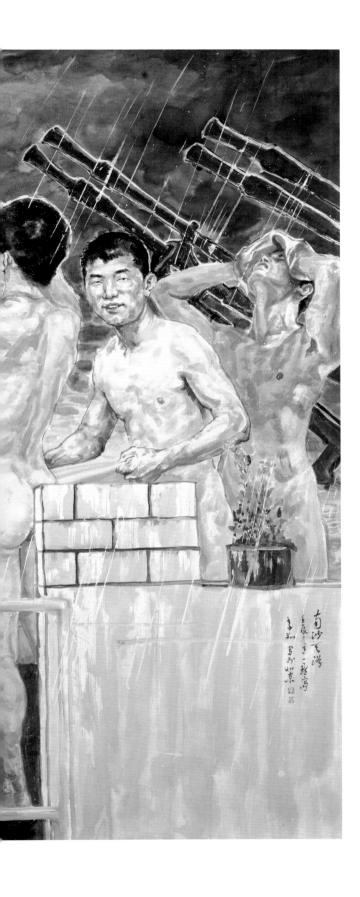

国画 | **南沙天浴**

李翔

300 cm×180 cm

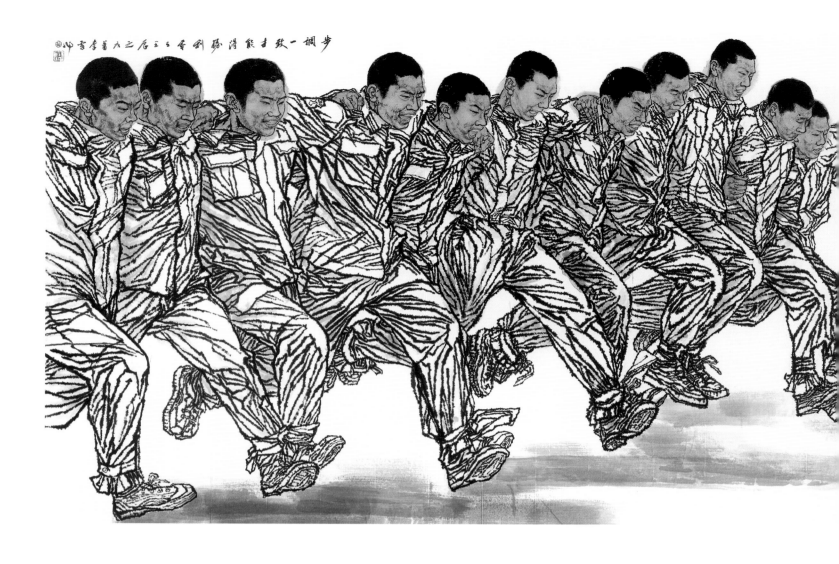

国画 | **步调一致才能得胜利**

萧李雷　张亚杰

340 cm×180 cm

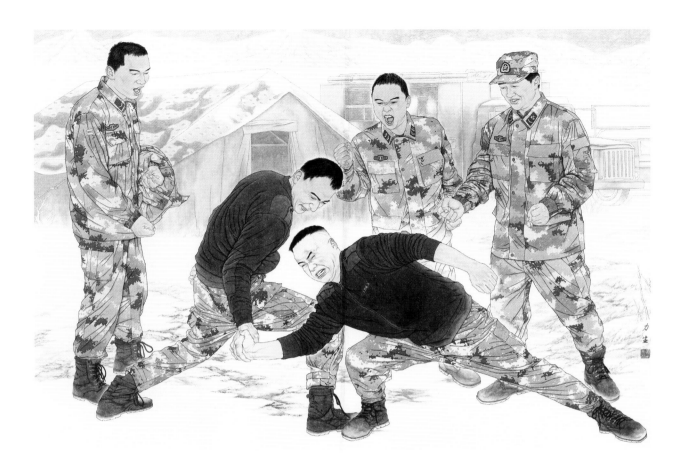

国画 | **较量**
黄力生
180 cm×150 cm

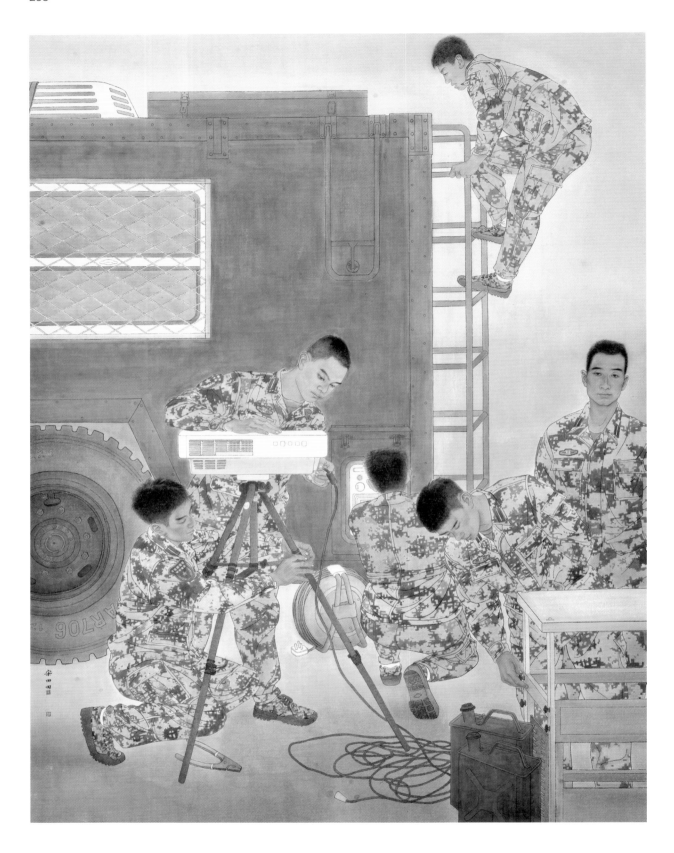

国画 | **今晚有约**

宋田田

180 cm×240 cm

国画 | **新兵日志——冬训**
孔紫
145cm×330cm

国画 | **星期天**
姜婧
276cm×185cm

国画 | **小兵**
陈思瑜
60 cm×180 cm×4

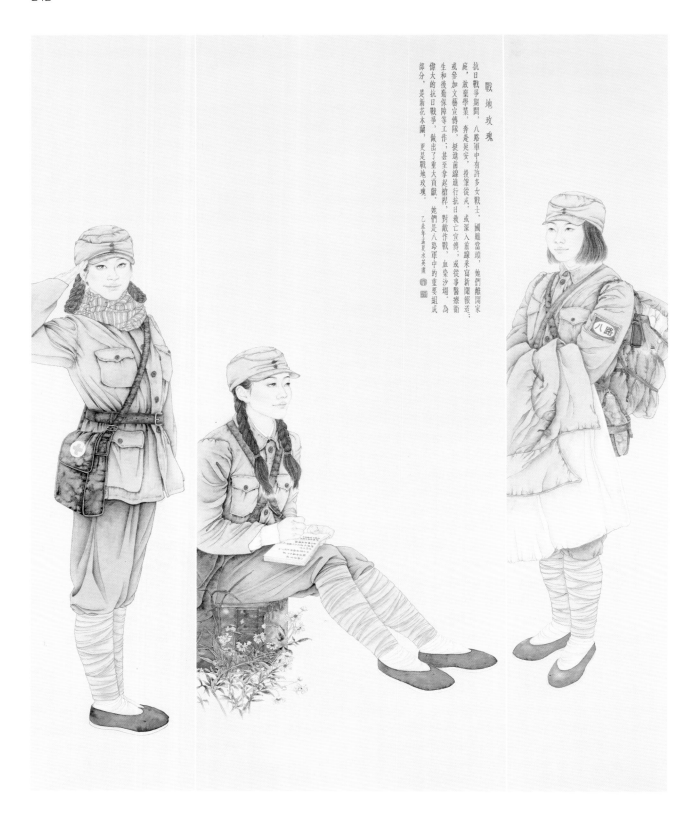

戰地玫瑰

抗日戰爭期間，八路軍中有許多女戰士。國難當頭，她們離開家庭，放棄學業，奔赴延安，投筆從戎，或深入前線采寫新聞報道，或參加文藝宣傳隊，挺進前線進行抗日救亡宣傳，或從事醫療衛生和後勤保障等工作；甚至拿起槍桿，對敵作戰，血染沙場。為偉大的抗日戰爭，做出了重大貢獻。她們是八路軍中的重要組成部分，是新花木蘭，更是戰地玫瑰。

乙未年孟夏向水英畫

国画 | **战地玫瑰**
向水英
177 cm×200 cm

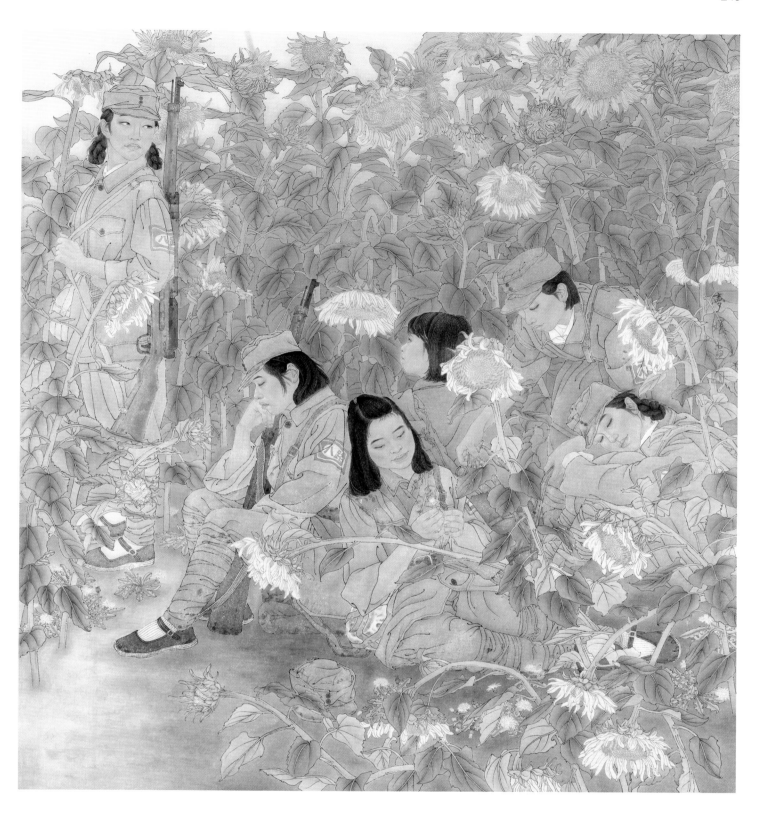

国画 | **向阳花开**
黄梦媛
175cm×190cm

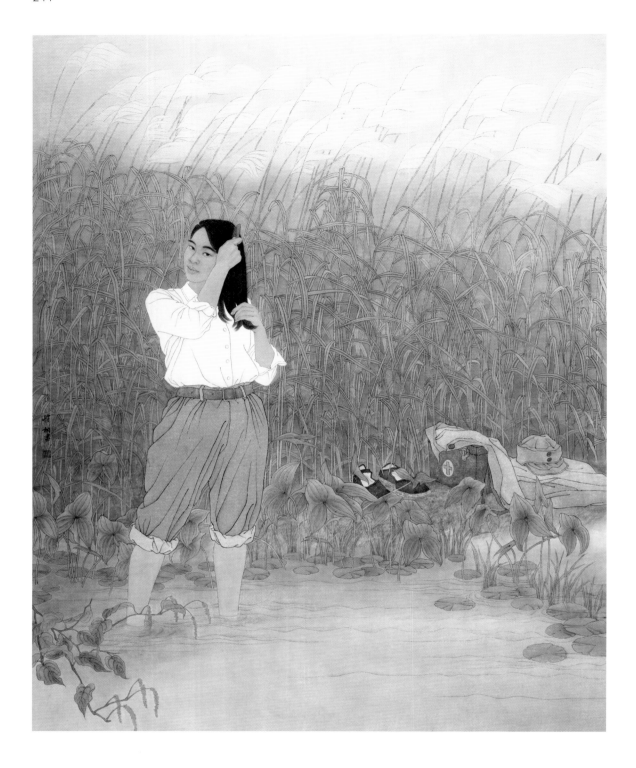

国画 | **芦花香**
张恺桐

170 cm×200 cm

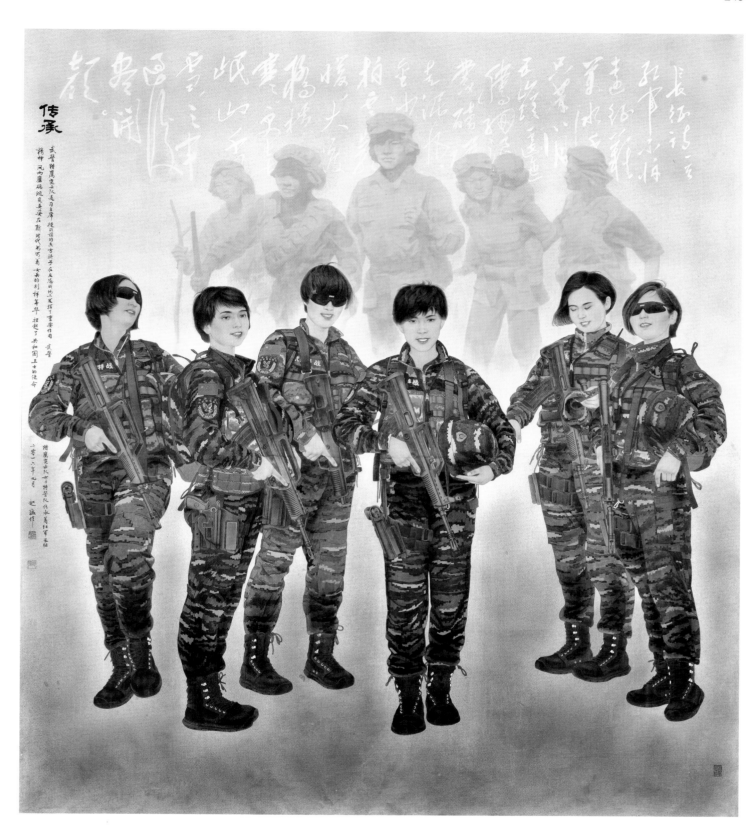

国画 | **传承**
赵猛
207 cm×236 cm

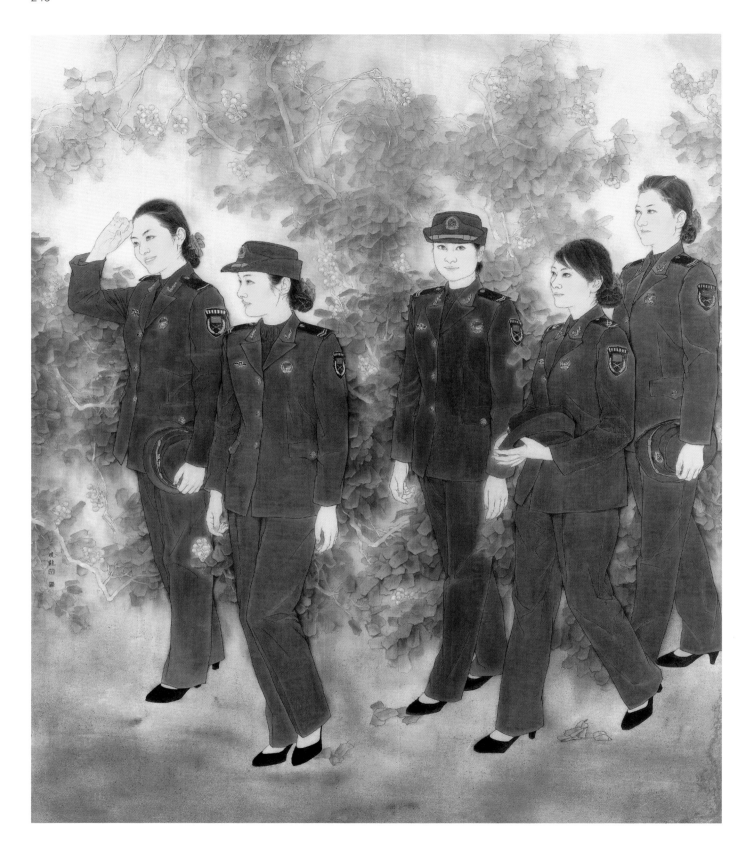

国画 | **如歌的青春**
兰晓龙
195cm×230cm

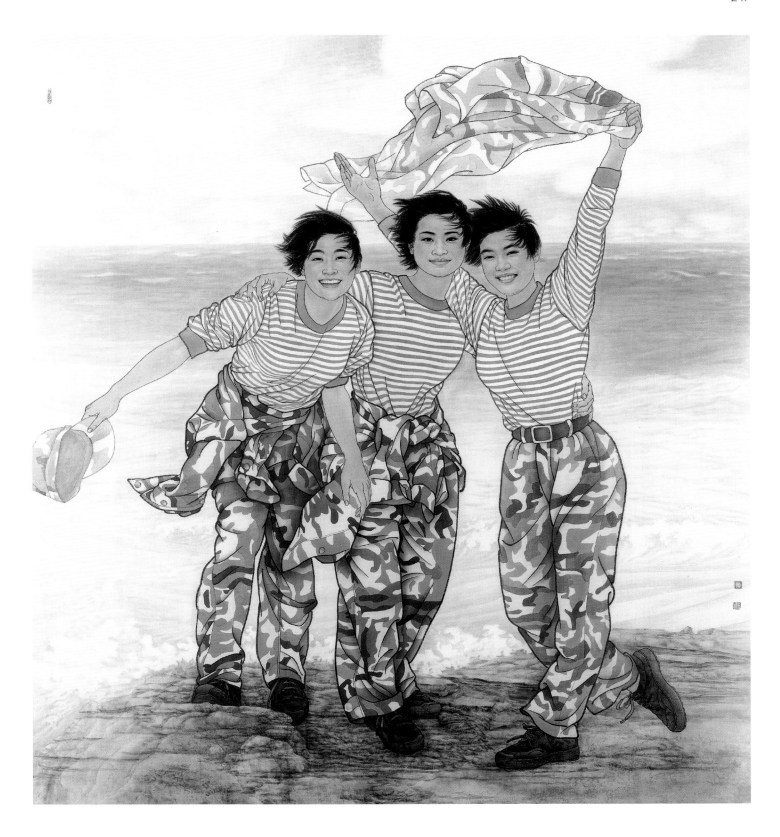

国画 | **西沙女兵**
黄援朝
190cm×210cm

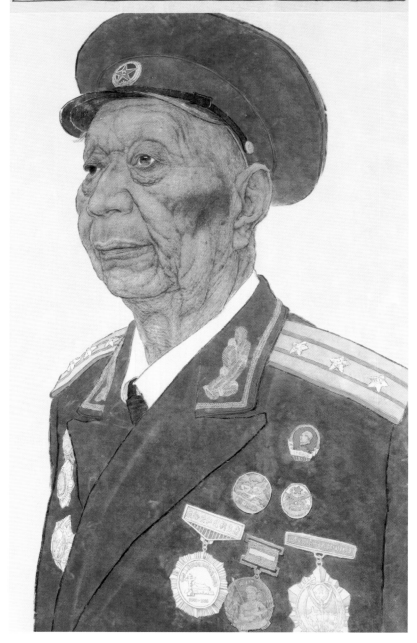

夏月 许浩敬制于北京

和共和国创立做出贡献的英雄们。二零一五

上万为抗日战争胜利以纪念和他一样成千

印像深刻特造此像

地的垂复战斗故事

入粉碎了日军对我根据

战斗歼灭日伪军四百余

近距离听到他讲叶场

在北京通州干休所何幸

事一九八三年正师职退休

进行了艰苦卓绝的斗

苏邳睢铜地区与日军

二十四警丑连住江

阶段住职于新四军四师

年参军。抗日战争相持

安徽宿县人。一九三九

抗战老兵 戴诚道

国画　**抗战老兵**

许浩　王博闻

100 cm×200 cm

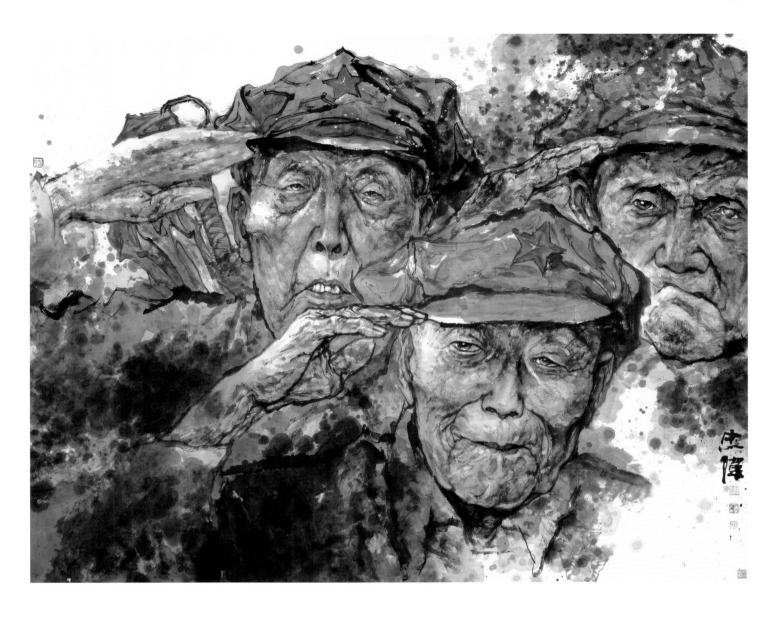

国画 | **峥嵘岁月**

王忠伟　杜石

180cm×146cm

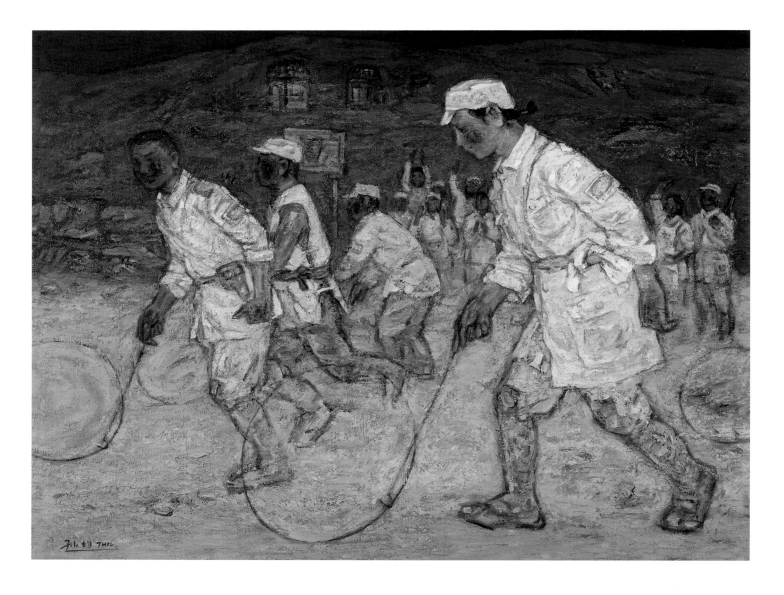

油画 ｜ **成长**
孙均
130 cm×100 cm

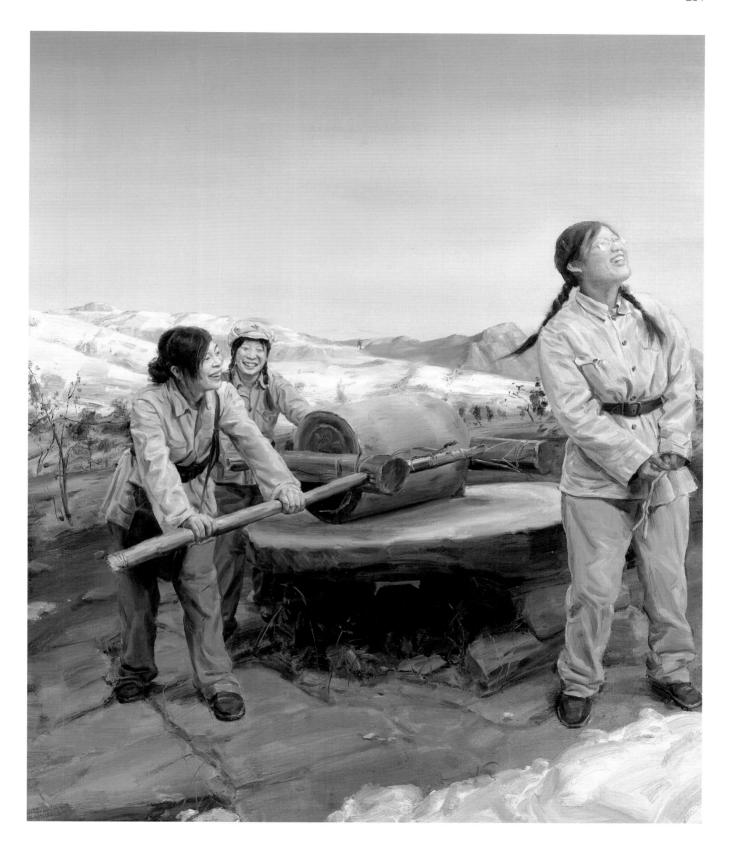

油画 | **解放区的天**
张立农
150 cm×180 cm

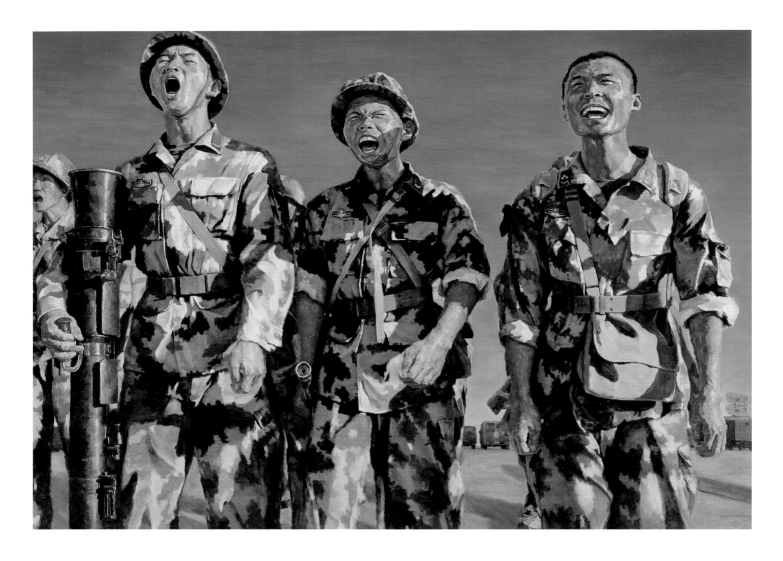

油画 | **骄阳**
张姝
180 cm×125 cm

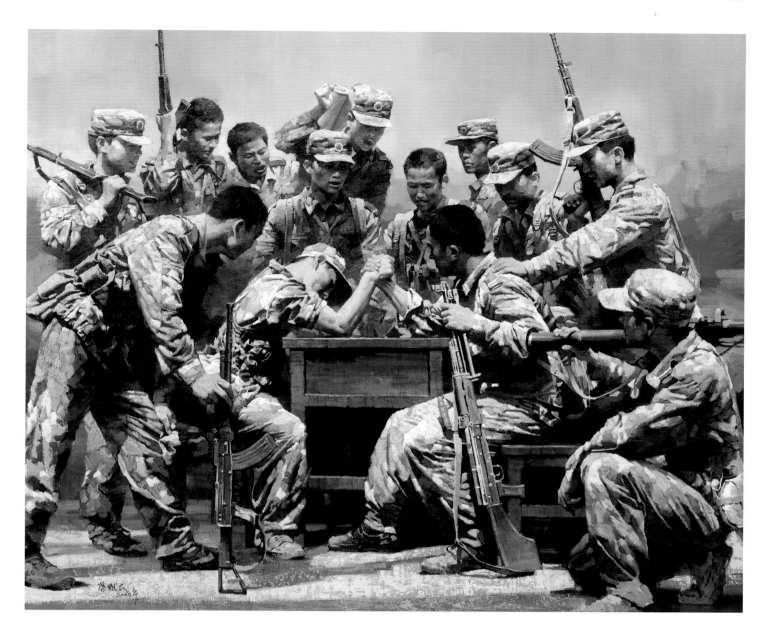

油画 | **较量**
叶献民
160 cm×150 cm

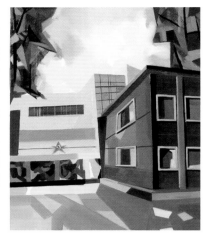
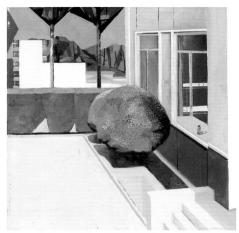
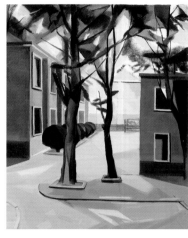
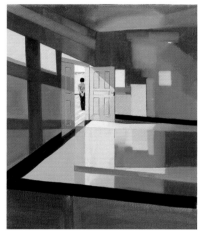
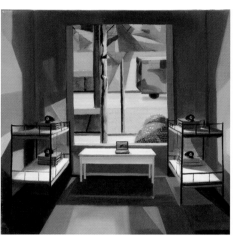

油画 | **我们军营**
张文
140 cm×100 cm

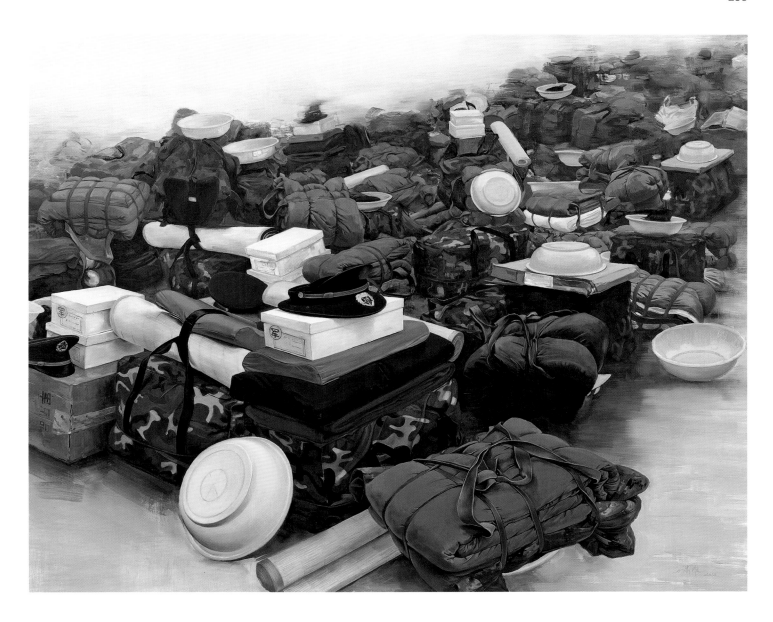

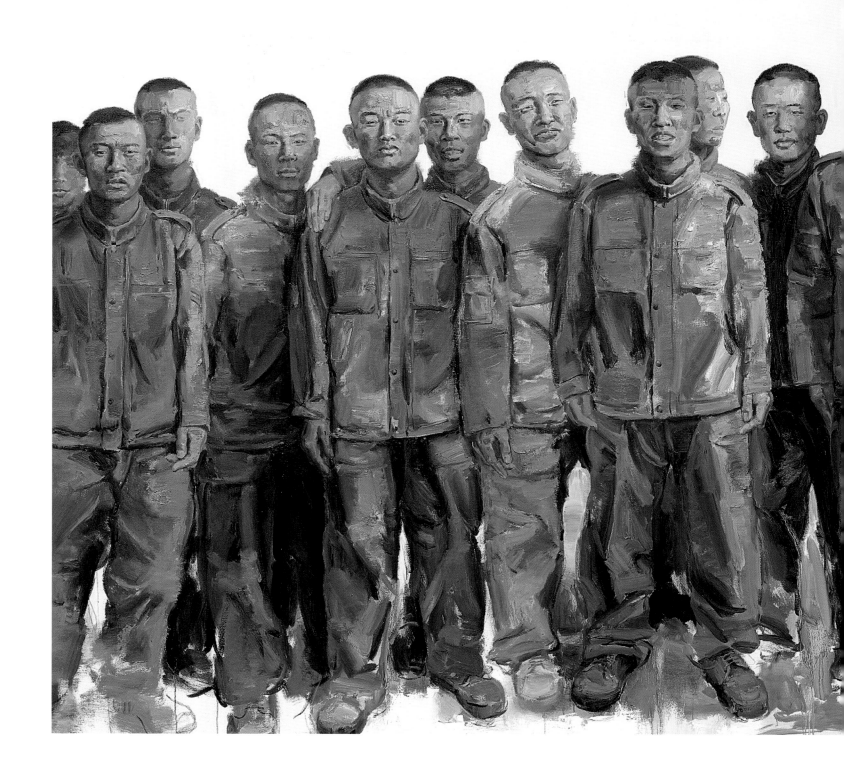

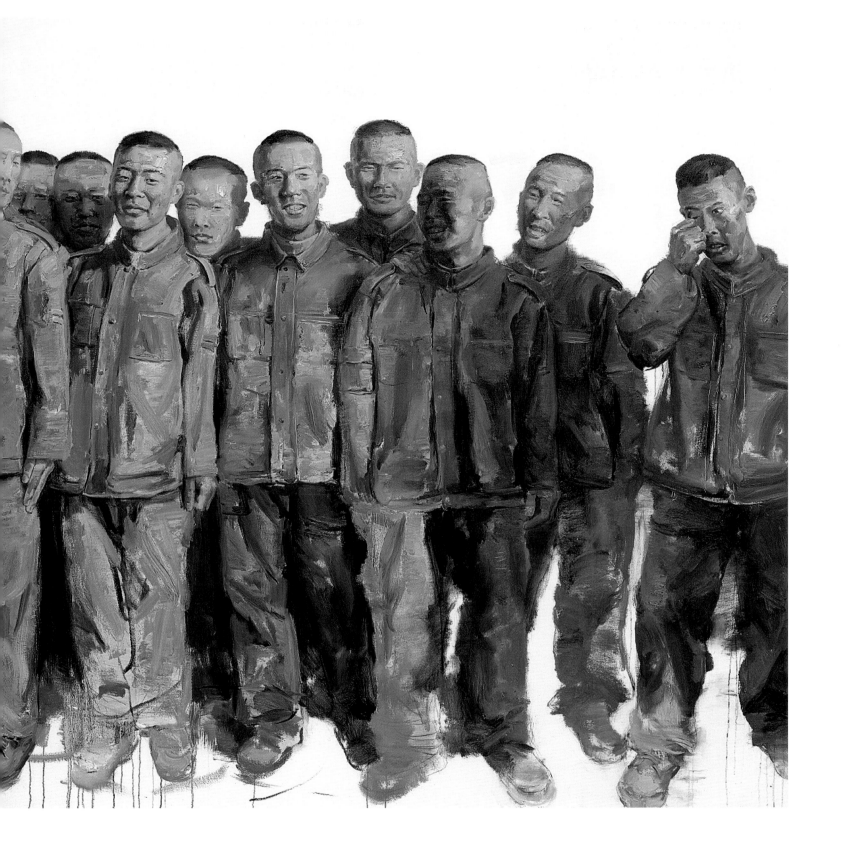

油画 | **特种兵大队新兵姜浩、张小勇、王二柱等**
周武发
400 cm×200 cm

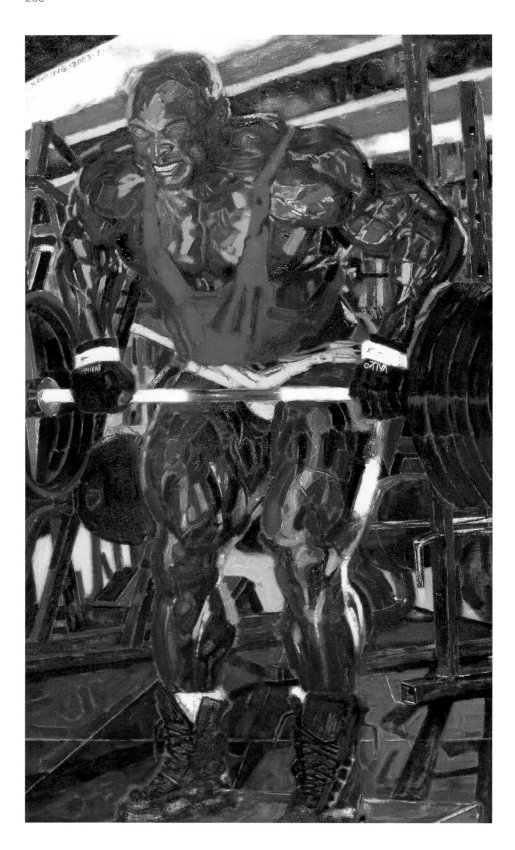

油画 | **硬汉**
薛方明
110cm×190cm

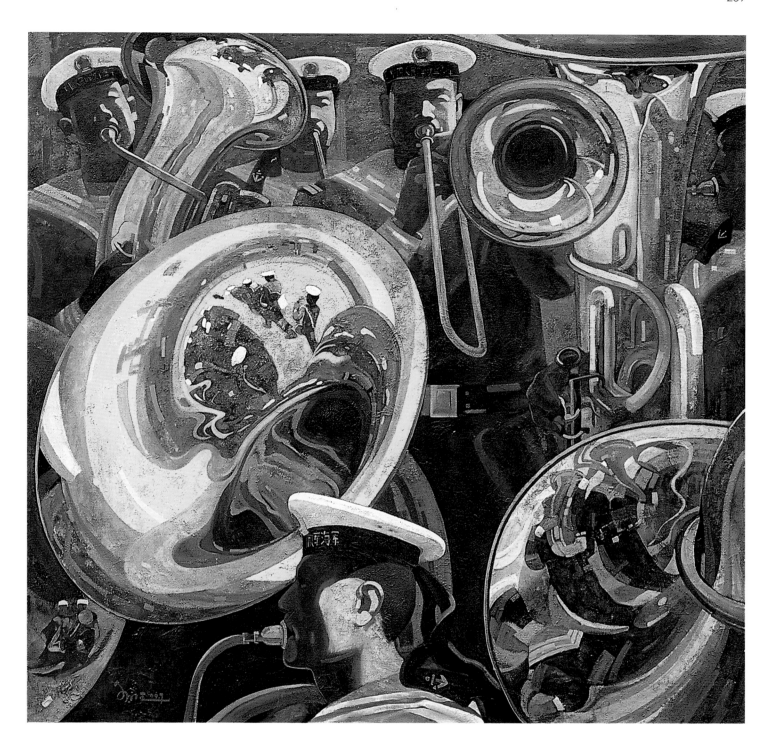

油画 | **蓝色乐章**
李广德
180 cm×180 cm

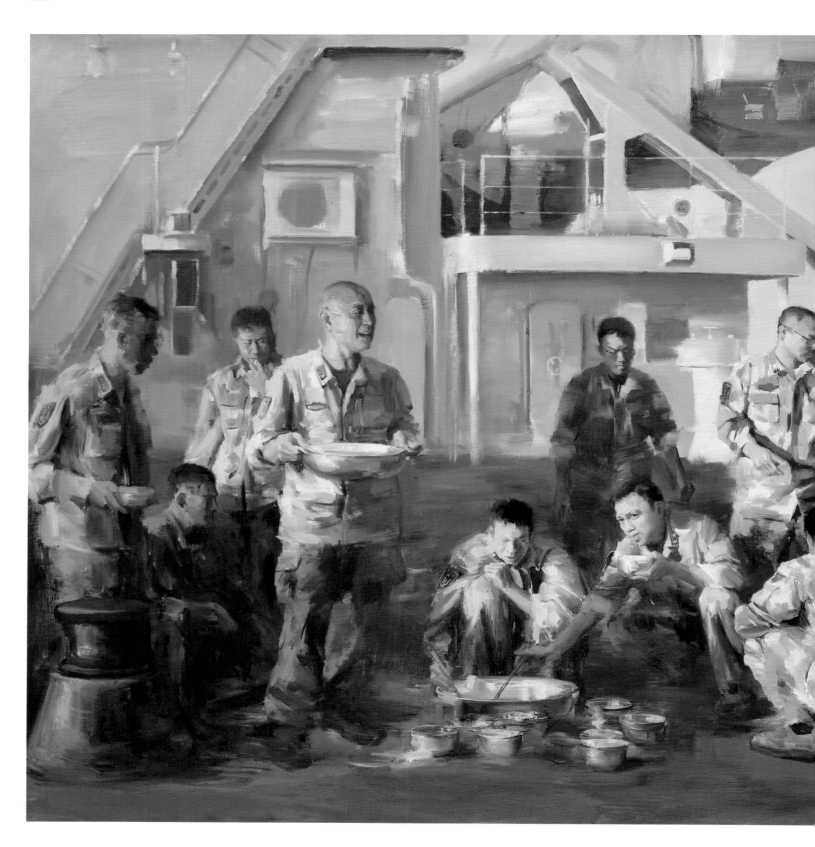

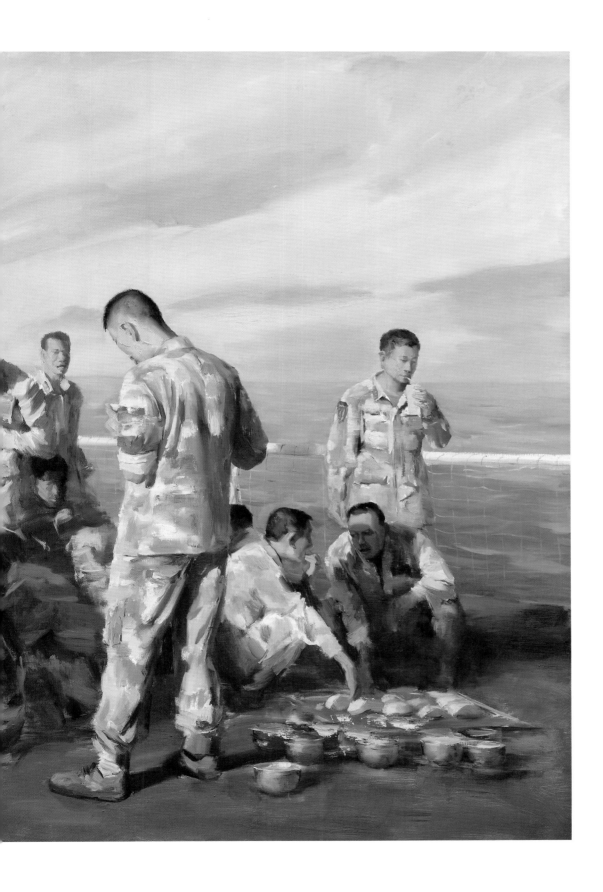

油画 | **海洋深处的早餐**
周武发
350 cm×198 cm

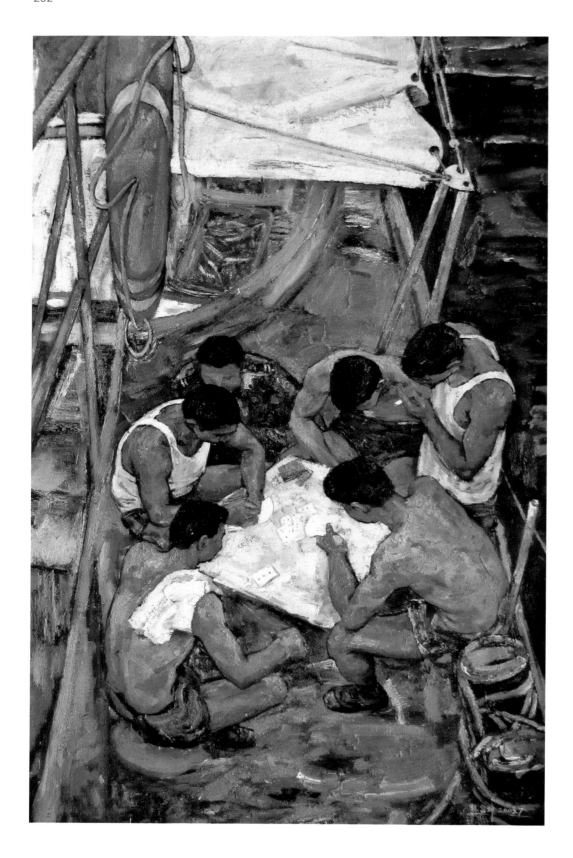

油画 | **酷暑**
张富坤
100cm×190cm

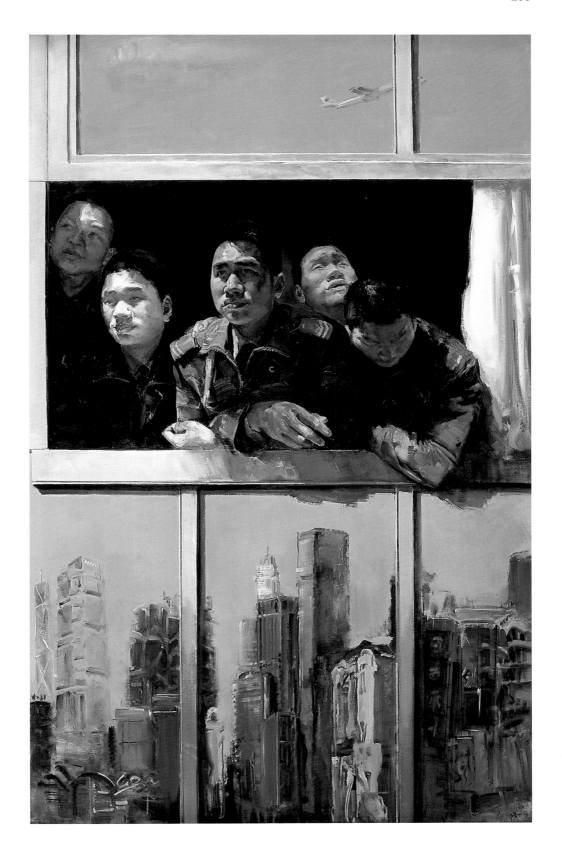

油画 | **向阳**
袁来
120cm×200cm

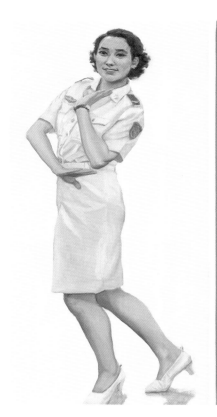

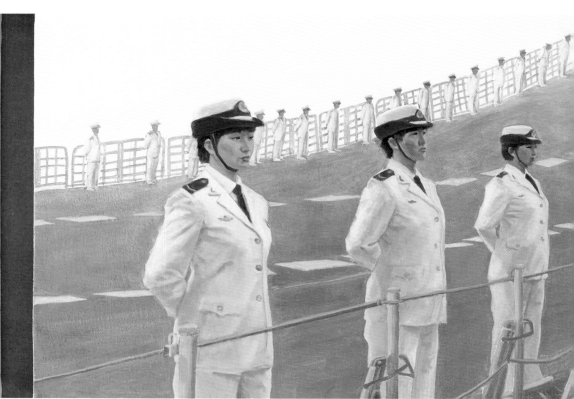

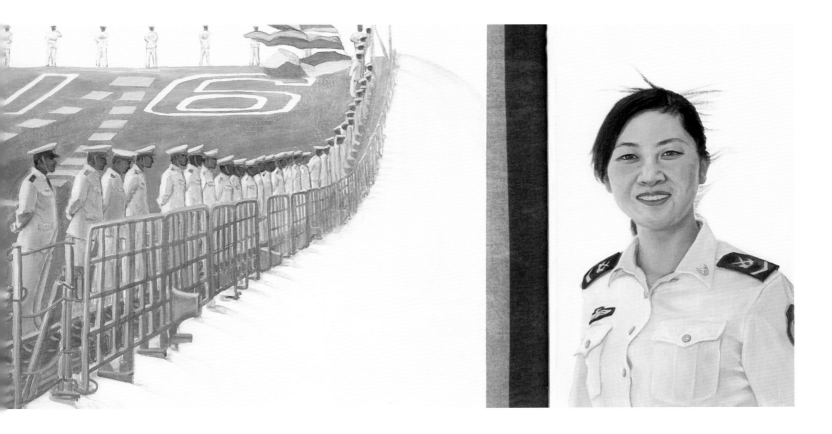

油画　|　**航空女兵**

张燕妮

250 cm×130 cm

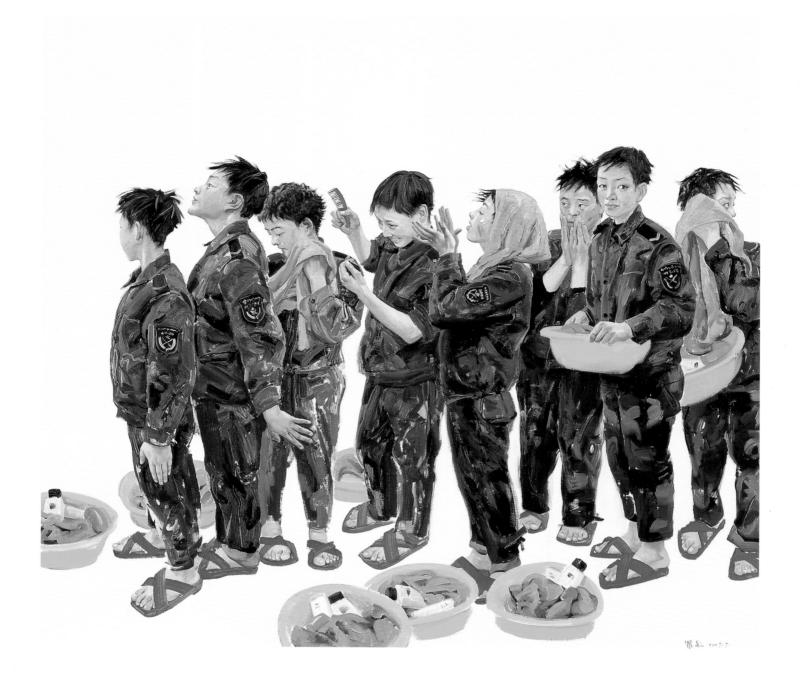

油画 | **军艺小丫头**
罗敏
200cm×180cm

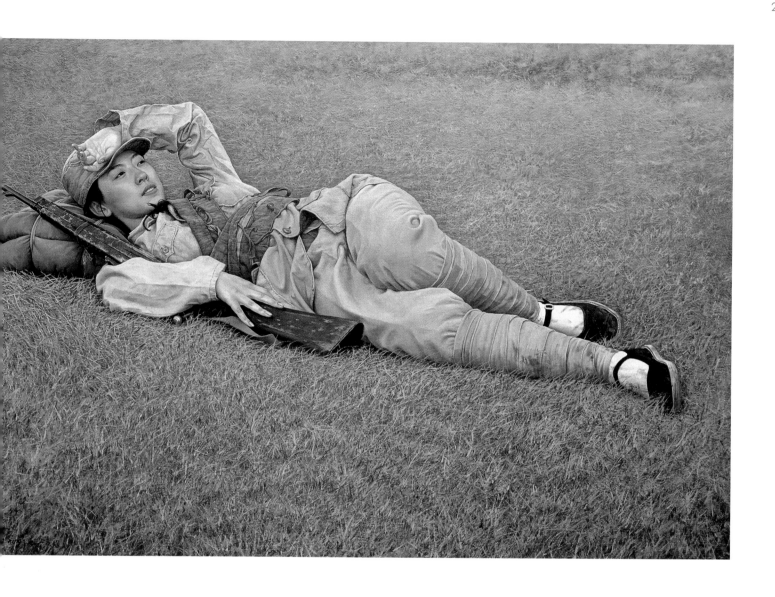

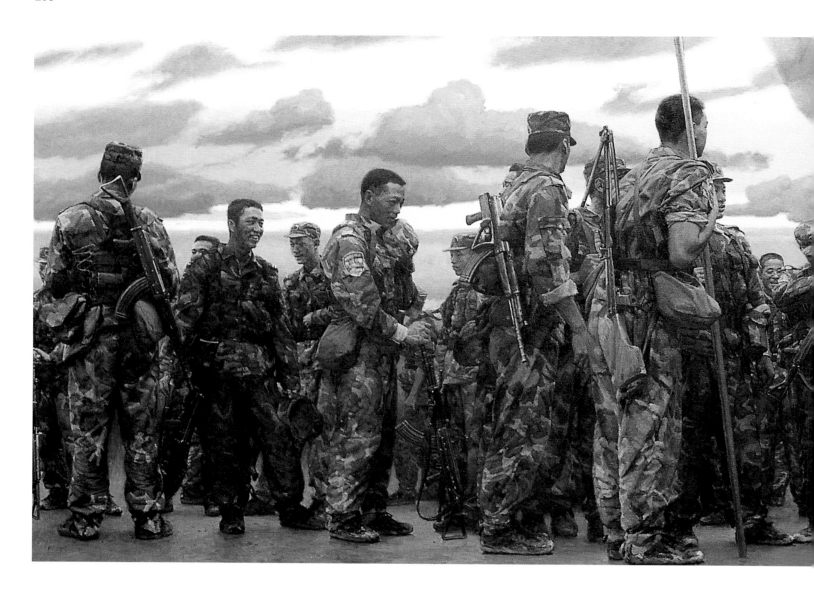

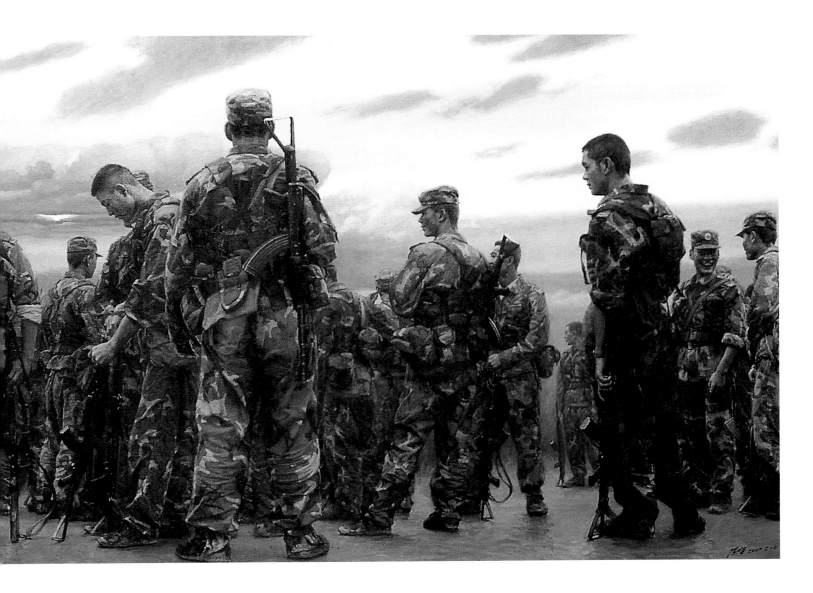

油画 | **蜕**
陈坚
388 cm×128 cm

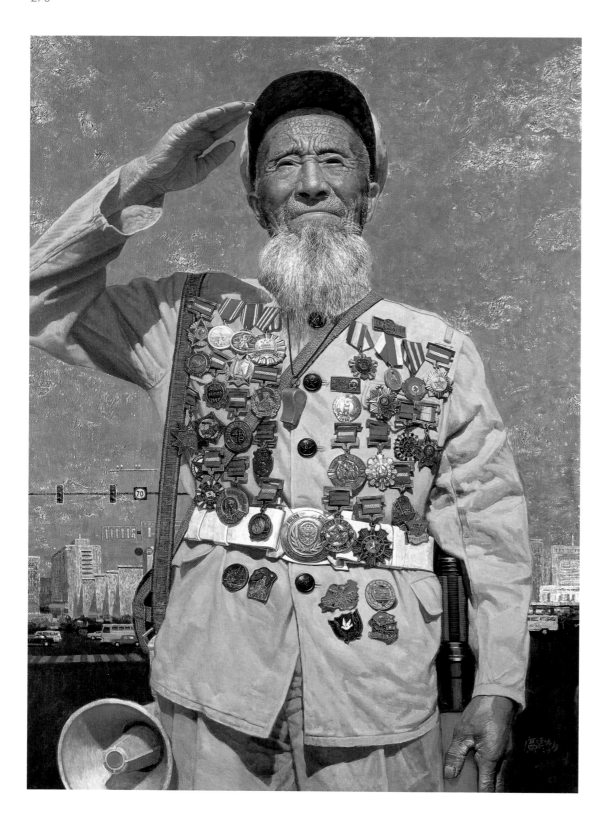

油画 | **老兵新传**
广廷渤　刘剑英
130cm×185cm

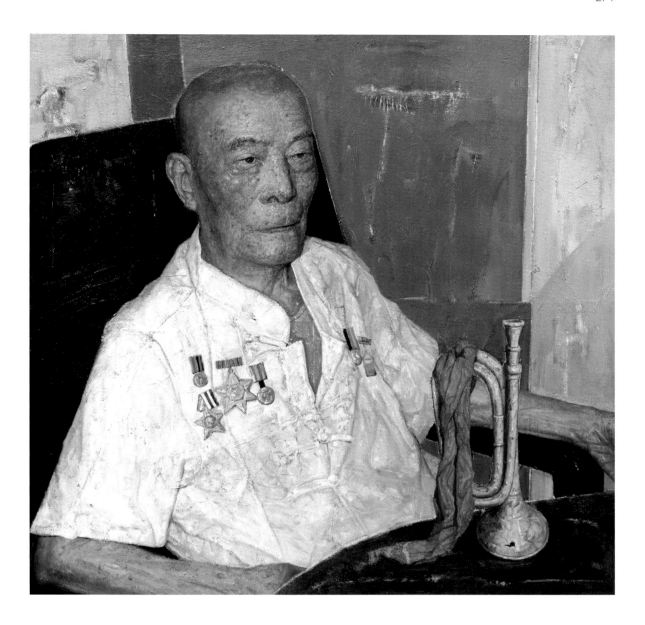

油画 | **宁静**
张超
150 cm×150 cm

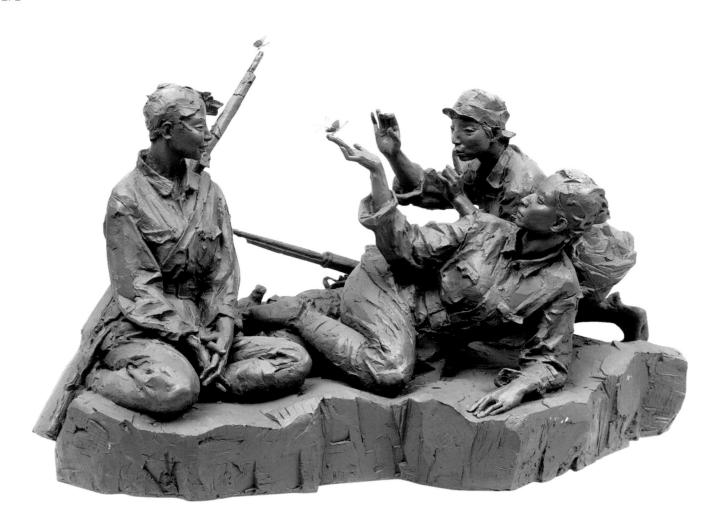

雕塑 | **永恒的青春**
谈强
145 cm×95 cm×98 cm

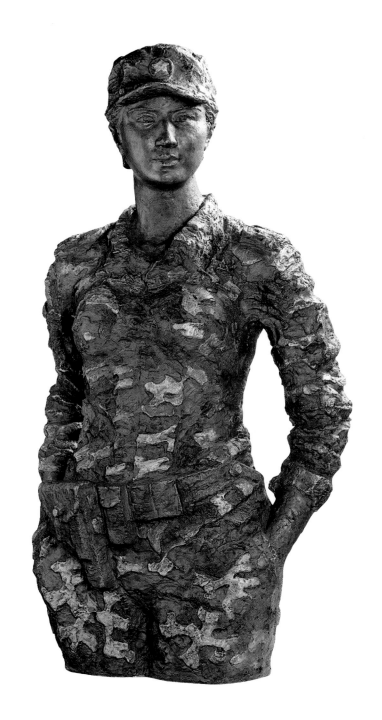

雕塑 | **女兵**
刘大力
50 cm×35 cm×105 cm